# 中国抒情方式

## 京剧简识

翁思再 ◎ 著

华东师范大学出版社

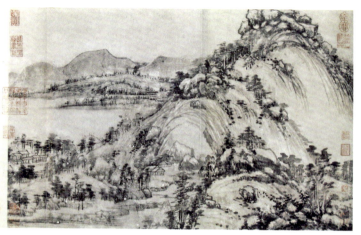

图一
|
黄公望

富春山居图　剩山图

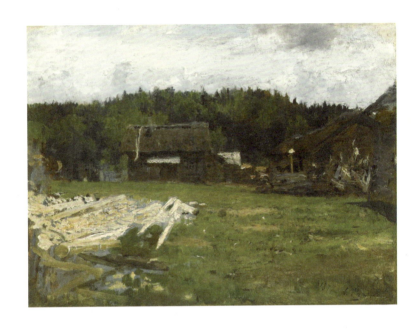

图二

|

伊里亚·叶菲莫维奇·列宾
(Ilya Yafimovich Repin)

风景油画

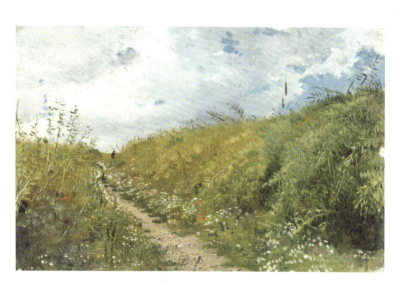

图三

|

伊里亚·叶菲莫维奇·列宾

(Ilya Yafimovich Repin)

风景油画

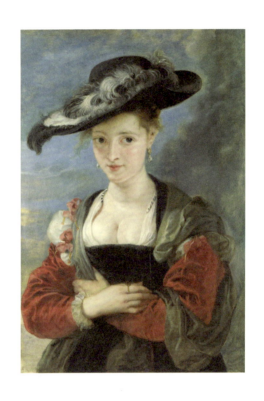

图四

|

彼得·保罗·鲁本斯
(Peter Paul Rubens)

苏姗娜·芙尔曼肖像

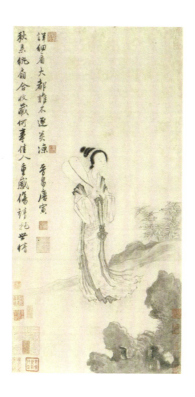

图五

—

唐寅

秋风纨扇图

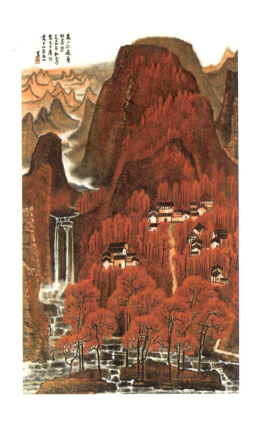

图六

—

李可染

万山红遍

图七

—

齐白石

虾图

图八

—

八大山人

瓶菊图

图九

|

清康熙彩色套印本

芥子园画传　大斧劈皴法

凡意总形与貌离神合这些说法成为写意艺术的依据。而便京剧形成了与西方迥然不同的表演体系而独放异彩。近世西方现代派艺术崛起渐改变了模仿说采取变形手法逐渐和中国艺术的写意传统接近起来

摘自王元化《京剧丛谈百年录·绪论》

京剧大师梅兰芳外孙范梅强先生
书录王元化教授《京剧丛谈百年录·绪论》中语

得意忘形与貌离神合这些说法,成为写意艺术的依据,从而使京剧形成了与西方戏剧不同的表演体系而独放异彩。近世西方现代派艺术崛起,逐渐改变了摹仿说,采取变形手法,逐渐和中国艺术的写意传统接近起来。

——摘自王元化《京剧丛谈百年录·绪论》

# 门道与味道

(代序)

易中天

原载 2008 年 7 月 14 日《文汇报》

我曾有幸观看梅兰芳先生的表演,亲睹大师风采。那是在1957年,梅先生率团来武汉演出,地点在武昌阅马场湖北剧场(好像汉口也有,待考)。当时我家住在大东门。从大东门到阅马场,大约一站之地。但我们排队买票用去的时间,足以在这两地之间走十几个来回。戏迷们有序地排着队,一字长蛇从售票窗口绵延而至尚未通车的长江大桥(一桥)引桥上,堪称盛况空前。

那天晚上梅先生演的是《贵妃醉酒》。爸爸、妈妈、舅舅的票,在前排。给我买的是站票,其实不站,坐在爸爸怀里,所以看得真切。看得懂吗?不懂,但入迷,喜欢看。梅先生的演出实在太好看了。动作、神态,都忘不掉。唱腔,也记得一句"那冰轮"。我的热爱京剧,大约与这次经历有关。

实际上,艺术教育之要,不在门道,而在味道。艺术欣赏之要,也不在懂得,而在喜欢。研究讲门道,欣赏讲味道。欣赏艺术,喜欢就行,干吗非得要懂?动不动就拿

懂行说事,只能把许多原本可能成为爱好者的人关在门外,并不利于艺术的发展和传播。当然,做传播的人,既懂门道,又懂味道,就更好。

最近看了翁思再先生在央视《百家讲坛》讲梅兰芳的节目,很亲切,很感动。他就是这样,讲演结合,声情并茂,既有门道,又有味道,让人听得入味入神。可惜不太过瘾,因为讲艺术少了点。另外,某些常识,比如"湖广韵"、"尖团音"之类,也还是介绍一下为好。所以,我们都很"思再",也就是希望翁先生再讲!

# 目录

## 怎样欣赏京剧 / 1

京剧的门槛高吗 / 3

大师们怎样赏玩京剧 / 13

赠你一副"听戏的耳朵" / 23

从"西皮流水"入门 / 31

怎样区别西皮和二黄 / 41

怎样辨别四大须生 / 47

梅派与"没派" / 55

## 京剧是怎样产生的 / 63

傀儡戏、幕表戏与京剧起源 / 65

二黄探源 / 75

"徽班进京"新说 / 83

　　汉班进京与起源之争 / 93

　　战争加快京剧流播 / 103

　　戏迷皇帝 / 113

　　京胡与京剧 / 121

　　南派与海派 / 133

**写意型、虚拟性、程式化** / 143

　　一桌二椅 / 145

　　水袖和翎子何用 / 155

　　有动必舞,有言必歌 / 165

　　程式可赏玩 / 175

　　何谓中州韵 / 185

　　小丑搅局 / 195

　　窦娥冤死,缘何鼓掌 / 205

**国画、格律诗与程式思维** / 215

　　缘何称国剧 / 217

　　缘何天才云集 / 227

　　古诗与京剧 / 237

国画与国剧 / 249

画谱、格律诗与京剧程式 / 259

中正平和与中庸之道 / 269

忠孝节义 / 277

中国抒情方式 / 287

**名伶剪影** / 299

四箴堂传人 / 301

伶界大王 / 311

梅程之争 / 321

余叔岩与杜月笙 / 331

程砚秋的贵族精神 / 341

周信芳说流派 / 351

**附录** / 361

《京剧与中国文化》开课访谈　刘宁宁　翁思再 / 363

王元化的"听戏知音"翁思再　蓝　云 / 375

# 怎样欣赏京剧

京剧的门槛高吗

大家好！我来说一说有关京剧和京剧文化这个课题。有些人认为京剧门槛很高，很难跨进去，于是敬而远之。那么京剧的门槛到底高不高呢？

其实说京剧门槛高是个误会。京剧的来源主要是俗文化，是一个曾经非常普及甚至风靡全国的舞台艺术形式。在我幼年和少年时期，那是二十世纪的五十年代，上海市中心的大马路到五马路，也就是从今天的南京路到广东路，再向南延伸到金陵路，向北延伸到北京路，在这方圆一平方公里左右的区域，竟有十几个专门演京剧的剧场。除了天蟾舞台、共舞台、大众剧场、中国大戏院、人民大舞台等大场子外，还有许多商场和游乐场里有"大京班"的戏园子，如大世界、新新公司、大新公司、先施公司等。还有像青莲阁等茶楼里也有京戏演唱。北京的戏园子就更多了，它们集中在南城。那时在前门外大栅栏一带，几乎相隔不远就可以听见另一个戏园子里传出来的锣鼓声。以前天津的南市、汉口的民众乐园、南京的新街

口到夫子庙一带也是京戏园子集中的地区。这些场子是每天演出,还经常日夜两场。有时在演戏过程中,剧场门口还会聚集许多观众,他们可能买不到票或者没钱买票,就以相互聊天谈戏来弥补缺憾。他们还可能会为了某个角儿的评价问题争论起来,你捧这个角儿,他捧那个角儿,为此甚至还会吵架、打闹起来,真是不亦乐乎。我还听前辈说,民国期间有些角儿的好戏一票难求,于是电台实况转播,政府的、民间的大小电台都转,因为这可以拉到许多广告,以至于收音机脱销。到了演出的时候,商店里播放实况转播,招徕了许多路人驻足,围在柜台旁边听戏。

当时连三轮车夫、黄包车夫都会唱京剧。黄包车夫接到客人后,端起车把式,学着著名武生杨小楼在台上的念白喊一声"闪开了!"。三轮车夫呢,一边蹬着车,一边会哼一句《武家坡》里的"一马离了西凉界"。光绪年间民间京城流行一句话叫作"无腔不学谭",就是说老百姓在大街小巷一旦开口唱,往往就是谭鑫培的京剧唱段。电影刚进中国时,我们拍的第一部电影就是谭鑫培的舞台艺术《定军山》。西方的电影要借助京剧这一载体来发扬

和推广,可见京剧当年在民间的普及程度了。1935年梅兰芳访问苏联时,当地有一位艺术家认为以京剧为代表的中国古典戏剧是"供王公贵族玩赏的雕琢品",可是另一位苏联艺术家到中国实地考察之后否定了这个说法,他的理由是:"从来没有哪一个封建阶级或者非封建阶级的贵族,哪一个特权阶级或者特权阶层会需要两千个剧场。"他用京剧的普及程度来说明它的人民性。

早年中国的舞台不像现在这样有那么多剧种,大致只有"东柳西梆"、"南昆北弋",就是东部的柳子戏,黄河流域的梆子,江南的昆曲,以及北京的京腔大戏,即从江西到北京落户的弋阳腔。除了这四种样式之外,还有两个声腔系统,就是西皮和二黄。南昆北弋、东柳西梆和西皮、二黄这六种声腔又被划分为两个部分,就是雅部和花部。顾名思义,雅部比较高雅,那是指昆曲和弋阳腔,其他就都属于花部了。花部是什么意思呢?顾名思义是说它如同"漫山遍野的野花",和高雅的正统的雅部相对立,代表民间的通俗文化。在清代的中叶,花部和雅部争夺市场,这个过程叫作"花雅之争",持续了几十年,最后是花部胜出,雅部渐渐衰落。可是由西皮和二黄合流以后

在京城形成的京剧,并没有躺在已经获得的广大市场上面睡大觉,而是继续进取,朝着艺术化的道路前进。怎样艺术化呢?就是向正在走着下坡路的昆曲学习,把它的好东西及时抢救下来。

从清代中叶开始北京最大的戏班叫作三庆班,班主名字叫作程长庚。这个名字起得真好,中国人把启明星也叫作长庚星,程长庚就好比京剧的启明星,他是这个剧种的奠基人。程长庚是怎样抢救昆曲的表演艺术的呢?我来说一个故事。

有一次他特地从南方请来一位姓朱的昆曲老演员,给自己戏班里的学员上课。他恭恭敬敬地把戒尺交给这位朱师傅:"这些孩子,任打任罚,请您不吝赐教。"朱师傅问:"您让我教他们哪一出啊?"程长庚回答:"任凭师傅。"于是朱师傅教了一出《贵妃醉酒》。三个月后教学完成,朱师傅交还戒尺。程长庚验收之后,又把戒尺恭恭敬敬地交给朱师傅:"请您再教一出。"朱师傅问:"教哪出啊?"程长庚还是那句话:"任凭师傅。"于是朱师傅又教了一出《芦花荡》。老观众一定知道,《贵妃醉酒》和《芦花荡》的戏路差别很大,《贵妃醉酒》演的是杨贵妃,是旦角戏,而

《芦花荡》演的是莽张飞,是大花脸应工。凡是京剧演员都是归行当的,你这位朱师傅到底归哪一行?可是程长庚根本没有这个顾虑,吩咐徒弟们必须尊重并且相信这位朱师傅。果然,经过朱师傅的训练后,三庆班弟子的舞台身段大大改观,变得非常优美。原来,不管什么行当,身段艺术的规律和法则是一致的。这个法则都是由前辈昆曲演员几百年里口耳相传,私相传承下来的,属于口头的非物质文化遗产,它完全可能随着掌握着这个文化"秘诀"的人的故世而失传。后来这位朱师傅逝世以后,他所掌握的"身段口诀谱"就由三庆班的后人传承下来,在梅兰芳、程砚秋等大师的身上都可以看到这种传承。

京剧的表演艺术里所包含的昆曲的好东西,不仅仅在身段、舞蹈方面,还可以在曲牌、唱腔、念白的声韵等许多方面表现出来。由于京剧前辈从善如流,不停进取,有一些在昆曲里失落的表演艺术,目前实际上保留在了京剧里面。因此我们可以说,京剧虽然起源于花部,但是它和其他的通俗舞台文艺,也就是今天的许多地方戏不同,那些所谓"土"的、"侉"的东西逐渐被京剧所淘汰。京剧里面含有雅部的成分,适应知识分子、文化精英的审美趣

味,可谓俗中有雅,雅俗共赏。

古今中外的俗文化有两种,一种是虽然时髦却过于媚俗,它往往流行于一时后,很快被新的时尚所代替,是明日黄花。另一种是俗中有雅,是一种由精英文化引领的通俗文化,它既不是明日黄花,又不会曲高和寡,因此能够留得住,传得远。京剧就属于后者。

或许有人会问,你说的都是前朝的故事,今天京剧已经落伍了,否则为什么青年人进不去呢?我的回答是:今天的京剧未必都像这位同志所说的那样。我希望大家,有可能的话静下心来,多听听、多看看各种样式的京剧。你可能会发现京剧并不是进不去,而是我们没有找准入口和路径。

现在我请大家听一段京剧唱腔,它是新编京剧《大唐贵妃》的主题曲《梨花颂》[一]。这个唱段最早是由梅葆玖等专业京剧演员唱的。梅葆玖先生是梅兰芳先生的儿子,是最标准的梅派演员,而且《梨花颂》唱腔的旋律基本采自梅兰芳先生的梅派,这看上去门槛很高吧?可是这段《梨花颂》现在成为许多青年人的手机彩铃声,而且是许多大妈大婶的广场舞的伴舞音乐,这么看来门槛又低

下去了。若干年前在江苏卫视的一个文艺比赛栏目里,有一位11岁的男孩名叫王泓翔,是加拿大的华裔,他上来唱了一段《梨花颂》,艺惊四座,后来流播全国。你们看就连生活在外国的小男孩都能够跨进京剧的门槛,为什么我们不能呢?实际上现在还有各种版本的《梨花颂》在音乐会的舞台上,在电视晚会上,在网络上传唱。因此我劝大家放松心态,不要把京剧看得高不可攀。只要我们找到合适路径进入京剧之门,就能够领略到中国传统文化的精粹,提高我们的审美能力和文化境界。①

---

〔一〕本书系作者据华东师范大学通识课程教材改写,剔除了课堂多媒体呈现内容。

**大师们怎样赏玩京剧**

民国时期清华大学里流行一句话,叫作"一手书法,两口二黄",这是指清华园里的业余文化生活盛行练书法、唱京戏。听前辈讲,清华四大国学导师王国维、梁启超、陈寅恪、赵元任,他们都是出国留学回来的,西学的功夫极好,可是却都喜欢穿中式的长衫,同"一手书法,两口二黄"的校风相得益彰。那么这些学问家是怎样玩京剧,他们对京剧抱有怎样的态度和认识呢?

先说梁启超。他是晚清和民国数一数二的大学者。1914年,他为了给父亲庆寿,专门把京剧泰斗谭鑫培的班子请到北京湖广会馆演生日堂会戏,然后他专门给谭鑫培写了一首诗,其中有这么两句:"四海一人谭鑫培,声名廿纪轰如雷。"梁启超把谭鑫培比做二十世纪的四海第一人,足以证明他对谭鑫培和京剧艺术的钟情和重视的程度。

再说陈寅恪。他是历史学家、古典文学研究家、语言学家。他先后到日本和欧美留学,通晓二十余种语言。

1925年陈寅恪回国,有人推荐他到清华大学当教授,可是交上履历却没有正式文凭。原来他在外国上了好几所大学,读了好几个专业,一旦觉得自己已掌握这门学问,就改换门庭,抓紧时间学别的学科去了。他认为自己是来求学问的,而学历不重要。可是没有相关的学历不能上大学的讲台,这是制度所规定的,怎么办?于是当时的学界大佬出来竭力保举,清华国学院称他是"全中国最博学之人",梁启超则隆重推荐说:"陈先生的学问胜过我。"就这样陈寅恪被破格录用。陈寅恪讲课时一些著名教授专程到课堂里旁听。1930年清华国学院停办,陈寅恪任清华大学历史、中文、哲学三系教授兼中央研究院理事、历史语言研究所第一组组长,故宫博物院理事等职。

陈寅恪是一位京剧迷,我们从《陈寅恪诗集》里可以看到许多反映他看戏、听戏经历的诗作。二十世纪五十年代以后陈寅恪已经双目失明,可是他还是要进剧场看戏。那么他是怎么看戏的呢?原来他会请一位朋友坐在旁边的位子,不时地凑近他的耳朵,把舞台上的表演情况说给他听。"看戏"如此艰难,可是陈寅恪乐此不疲。五十年代他在中山大学工作,为了让这位国学大师不出家

门就能够听戏,广州京剧团的名角就送戏上门,演员中有新谷莺、胡芝风等。

陈寅恪1957年写过一首反映在家里欣赏广州京剧团演出的七言绝句,是这样的:"红豆生春翠欲流,闻歌心事转悠悠。贞元朝士曾陪座,一梦华胥四十秋。"第一句由"红豆"两个字点明地点,是在广州。因为唐代诗人王维有一个非常著名的句子是:"红豆生南国,春来发几枝。"第三句中的"贞元"是纯正的意思,"朝士"指朝廷之士。全诗是说陈寅恪在家里听戏,勾起四十年前陪同两位在"朝"做官的长辈看谭鑫培戏的美好回忆。第四句里的"华胥",指华胥氏,她是上古时期华胥国的女首领,现在陕西蓝田县有华胥镇。相传华胥是我们华夏的始祖伏羲的母亲。陈寅恪把京剧比喻成华胥,可见是尊崇之至。

接下来我们从清华说到北大,谈一谈大学者胡适。

胡适先生是五四新文化运动的旗手,当过北京大学校长,后来去台湾当了"中央研究院"院长。胡适在领导新文化运动过程中,一度批判旧剧,也就是批判京剧。那么胡适内心是否不爱看京剧呢?不是的。

翻开胡适日记,可见他有许多捧角儿的经历。大概

是1910年胡适20岁左右的时候,他捧过三个演员,一个叫陈祥云,是个男旦,日记里面写陈祥云没有一些男旦的那种忸怩作态的习气。胡适买票看了戏之后还请他吃饭,并和这位京剧演员一起打牌。也在1910年,他去看一对小演员演戏。两个10岁以下的孩子合演《富贵图》,扮演新婚夫妇,胡适说他们"风度极佳"。然后做诗一首:"红楼银柱镂金床,玉手相携入洞房。细腻风流都写尽,可怜一对小鸳鸯。"这是他给两个小演员开的玩笑,也表明他喜欢这个戏,看得蛮投入。

在清朝末年和民国初年有四个人并称"近代四公子",一个是末代皇帝溥仪的堂兄溥侗,一个是袁世凯的二儿子袁克文,还有奉系军阀张作霖的儿子张学良和河南督军张镇芳的儿子张伯驹,他们都是京剧票友。溥侗别署红豆馆主,文武昆乱无所不能,六场通透,通晓词章音律,精于文物鉴赏,曾在清华等校任教。这里我着重介绍另外三位:袁克文、张学良和张伯驹。

袁克文也叫袁寒云,人称袁二公子。袁寒云是汉族和朝鲜族混血,特别聪明。据说他有"过目不忘"的本领,作诗、填词、写文章样样皆精,书法也十分漂亮。袁世凯

一度想立他为"太子",可是袁寒云志不在此。他最喜欢做的事情就是当个票友,唱昆曲和京剧。据说袁世凯做了73天皇帝死后,袁家由长子袁克定当家,他本来就一直同二弟袁克文不和。袁克文老是在外面唱戏,有辱世家子弟的门风,可是袁世凯在世时溺爱纵容他,袁克定拿他没办法。现在老头死了,可逮着机会了,我就要治一治你这个败家子。有一次袁克文在京城新民大戏院和梅兰芳的老师陈德霖合作演出《游园惊梦》,袁克定得知这个消息后,就命令北京的警察总监去抓捕他,限时抓到。可是那个警察总监觉得难以下手,就去同袁克文打招呼,说是好汉不吃眼前亏,你自己主动停止演出,然后出去避风头,我就睁一只眼闭一只眼,算了。谁知袁克文正在瘾头上,刹不住车,他对警察总监说:要抓也得等我演完了再抓,而且明天还有一场,等到两场演完以后,我就主动去投案,好吗?这就是爱戏如命的袁克文。

张学良,人称"少帅",从小也是个戏迷,还要粉墨登场。他曾经在济南一个名叫"三义永"的戏衣店定制一批行头,对老板说,必须做得跟余叔岩的行头完全一样,如果这两份行头能够被人分得出哪个是余叔岩的哪个是我

的,那可不成。张学良晚年在台湾,有大陆京剧团去演出时,他经常会把名角和琴师请到家里,一起唱戏。

河南督军张镇芳的公子张伯驹,民国时期的身份是盐业银行董事。他在自己的本职工作方面没什么建树,却被公认为是一位文化奇人,大收藏家。我国传世书法作品中,年代最早的名人手迹是晋代陆机的《平复帖》,张伯驹听说这件文物有可能流失到日本去,就卖掉房子,把《平复帖》买下来了,后来捐献给了故宫博物院。

张伯驹是个大票友,他出过一本书叫作《红毹记梦诗注》,里面全是他看戏学戏票戏的经历。他向余叔岩学戏,经常要熬到后半夜,等到余叔岩过饱了烟瘾,才开始进入学戏过程,一直到天亮。他看戏非常投入,爱憎分明,而且疾恶如仇。有一次台上那个演员唱得实在不灵,他坐不住了就起身,先走到台口,冲着台上那个角儿骂:"你不是个东西!"然后扭头离场。还有一次也是看到一半,他"抽签"起身,边走边念念有词。朋友觉得奇怪,不知他嘴里说什么,于是赶到他身后去听,结果听他嘴里念念有词说的是:"烧,烧,把园子烧掉!"原来他实在忍受不了拙劣的表演,恨不得烧掉戏园子来发泄他的愤怒。

1937年张伯驹在40岁生日那天,粉墨登场上台演堂会戏《失空斩》。他扮演主角孔明,那几个配角呢,是请余叔岩扮演王平,武生杨小楼扮演马谡,除了这两位大师外,其他角色也全是当时北京剧坛名家,剧场里盛况空前。这可谓是京剧上规格最高的一次票友演出,媒体以大标题称它是"伟大的《空城计》"。

最后回到清华园,看看"一手书法,两口二黄"的文化风气对今天的影响。朱镕基同志在二十世纪四十年代后期考入清华大学,他和夫人劳安都是该校京剧社团的积极分子。他唱老生,兼拉京胡,劳安同志是学旦角的。在朱镕基同志担任上海市委书记、市长期间,《新民晚报》主办余叔岩诞辰100周年的汇演,没想到首演时,朱市长不请自来,演出结束后还上台接见演员和我们这些组织者。朱总理现在已经退休,兴趣爱好主要就是拉京胡。近年他还在上海主持过几场规格很高的京剧演出。

旅美学者余英时,身兼普林斯顿、哈佛、耶鲁三所大学的教授,他二十世纪四十年代在北京看过许多好戏,五十年代就读香港新亚书院,师从国学大师钱穆。后来他转到美国哈佛大学深造,成为另一位大师杨联陞的学生。

1964年杨联陞先生生日,余英时先生带着夫人去祝贺,宾主就聚在一起唱戏,于是他即兴写了一首打油诗,这首诗经杨联陞先生的后人流传出来:"从前单身来打牌,今日双双祝寿来。皮黄初把啼声试,不爱言谭爱叔岩。"诗最后一句里的"言谭"指两个京剧流派,即言派和谭派,"叔岩"指另一位老生宗师余叔岩,余英时唱的是余叔岩的路子。

诸位或许会问:京剧如此受重视,如此好玩,而且门槛还不高,那么我们就来试着迈进这个门槛吧,翁老师你告诉我,门槛在哪里呢?好吧,下一篇我的题目就是《赠你一副"听戏的耳朵"》。

赠你一副"听戏的耳朵"

说起京剧的入门之道,据我的观察是因人而异。许多男性戏迷是被武戏或者说是武打的场面所吸引的,而女戏迷呢,有些是被花旦戏、才子佳人的情节所打动的。除此之外,还有相当一部分票友和铁杆戏迷起先是被优美的唱腔所吸引。我自己就是从喜欢听唱腔而成为一辈子戏迷,通过吊嗓子而上台演戏,通过这个玩的过程逐渐进入剧本创作和文化学术领域的。现在我就以自己的切身体会和教学经验来告诉大家,怎样通过聆听优美的唱腔而走近京剧。

我曾经遇见这样一个景象:有一次在公开场合有一段京剧唱腔在播放,有人听得津津有味,然而旁边的朋友觉得很诧异,问道:"为什么我听不进去呢?"那个听得津津有味的人回答说:"因为你不具备听戏的耳朵。"

什么是听戏的耳朵?它和一般的耳朵有何不同呢?我告诉同学们,一般的耳朵虽然都有听觉功能,然而未必能欣赏声乐艺术,对于京剧艺术更不是生而知之。我这

里所说的"听戏的耳朵"来自两个方面,一是声乐美感的共性,二是京剧欣赏的个性。

这里我重点讲声乐审美的共性。请问:一段歌曲或者戏曲传到您耳朵里,您的第一印象是什么?

我拿对陌生人的第一印象来做比喻。如果一个陌生人站到您面前,您的第一印象往往是面孔:他长得怎样?好看吗?你心里往往会有一个既定的大致标准,这就是所谓"美"的形式构造要素,比如皮肤是否细白,五官是否端正,脸型么,最好女人是椭圆形的鹅蛋脸,男人是国字脸,如此等等。那么我们听歌听戏,评价歌唱者的优劣,先入为主的感觉是什么呢?我认为首先是声音,或者说音色好听还是不好听。或许你不知它是什么剧种,哪个国家的歌曲,更听不懂它的词,可是对声音的大致感觉往往还是有的:粗豪还是细腻,圆润还是毛糙,这就是第一印象。换句话说,在声音是否悦耳这一点上,京剧和地方戏之间,戏曲同歌曲之间,西洋和东方之间,审美是相通的。

只要是好的艺术,就一定能够超越地域、民族和国界的限制,为人类所共同欣赏。据说民国时期在北京的天

桥,京韵大鼓名家刘宝全在演出时,座下有一位观众是瑞典人,那时没有字幕,这个外国人也听不懂中文,可是他却神情专注,听得津津有味。旁边的中国观众觉得诧异,问他什么感受,他回答说:"真好听。""那么里面唱了些什么,你听明白了吗?"他回答说:"里面有黑夜里刮风的景象,还有鬼魂的声音。"原来那天刘宝全唱的是《女吊》,表现一个妇女上吊自杀以后,月黑风高,"幽灵游魂"复仇的内容,确实是一出"鬼戏"。注意:这位瑞典观众的第一反应是"真好听",指的是刘宝全的声腔艺术。

在听觉的感官领域,不同艺术样式在音乐上给我们带来的听觉感受,有非常显著的共性。它们之间是有共同的标准,是有可比性的。比如男高音把 HighC,即高音C,就是钢琴键盘上右数第十五个白键弹出来的那个音调,作为高音的极限。

我们不妨把意大利歌王帕瓦罗蒂《我的太阳》中的最高的音,和京剧花脸名家裘盛戎演唱的《赵氏孤儿》里的选段"我魏绛"里的那个高音,做一下比较。

裘盛戎"闻此言"的"言"字如同旱地拔葱,挺拔突兀,音高完全唱到了 HighC。这个音,裘盛戎同帕瓦罗蒂一

样是用本嗓原声唱的。裘盛戎唱得非常松弛,听来毫不费力,游刃有余,非常悦耳。可以说在 HighC 这个男声横向比较中,裘盛戎一点也没有输给世界歌王帕瓦罗蒂。如果我们完整播放裘盛戎先生这段《赵氏孤儿》,尝试用"听戏的耳朵"领略他以整体共鸣所提供的声乐享受,或许会觉得:在松弛圆润雄浑激越之余,还有一点"甜"。

不常听京剧的人可能只知道帕瓦罗蒂而不晓得裘盛戎的名字。有一位外国学者告诉我,西方人对京剧印象比较深的大概有三个方面:一是男人演女人,梅兰芳;二是猴戏,孙悟空;第三则是对京剧大花脸的歌唱感到很震撼。这里的前两条主要来自看热闹的观众,第三条呢,主要是来自声乐界、学术界。裘盛戎和帕瓦罗蒂虽然风格迥异,韵味不同,但在艺术价值方面可以类比,都能够给我们以雄浑男声的美感或者叫作美声享受。

那么,什么叫"美声"呢?

用一个通俗的说法,美声就是指美好的、悦耳的乐音,与它相对的是未经科学发声训练、未经修饰的"白声",苍白的声音。至于那些干涩、嘶哑、用蛮力叫喊的声音,那就更等而下之了,属于噪音。

美声唱法这个概念,出自十七世纪的意大利,又称"柔声唱法"。它要求歌者轻松自如地演唱而不是用嗓子吼。科学的方法是以下腹部为气田,气流冲击声带后向上运行,通过咽壁进入头腔,使声音在头腔的各个共鸣区域自由流转,因此它也叫"头声"唱法。美声呈现的是松弛、柔和、圆润、明亮的听觉效果。传统京剧没有美声这个名词,可是所追求目标和歌曲是一致的,那就是悦耳好听。或者说京剧是以中国戏曲的传统方法来达到美声的要求。尽管从昆曲传下来的歌唱理论和西方声乐理论各自所用的词汇不同,但实际内容是相通或者相似的。如西洋叫头腔共鸣,我们叫立音;西洋叫腹式呼吸、横膈膜保持,我们叫气沉丹田;西洋叫咽壁挺立,我们叫脑后摘筋,等等。所达到的效果,就是以合理的科学的方法来歌唱,在气息的支撑下,通过咽部竖起的管道,进入头腔,发出有力度、富有光泽和表现力的声音。因此可以说裘盛戎和帕瓦罗蒂,他们发声的原理是一致的。不管是唱歌还是唱戏,不管是什么剧种,不管是歌曲还是京剧,它们对于那种纯净美好声音的追求是一致的,获得美声的方法也有相通之处。发声进入科学轨道后,音色就能够自

如变幻,增强表现力。

了解声乐概念后,我们就能够以此来观照和接纳琳琅满目的声腔艺术世界。虽然"青菜萝卜,各有所爱",然而对于音乐的美感和语汇,可以跨地域、跨剧种、跨样式来欣赏和领会。精与粗、美与恶、文与野之间的区别,完全可用"听戏的耳朵"去评判。对于歌唱者的基本功和技术,有着一种跨界的共同标准,它如同一把无形的尺子,可以衡量出他们水平的高低。

因此我认为,如果你具备"听戏的耳朵",就不仅能够欣赏歌剧,也能够欣赏戏曲,不仅能够欣赏西洋歌曲、通俗歌曲和流行歌曲,也能够欣赏经典的京剧唱腔。总而言之,我建议那些有走进京剧的愿望却不得其门而入的朋友们,不妨从自己原来的审美经验出发,想一想声乐美的共性规律,以迁移性的思维,触类旁通,横向跨入京剧。相信那些原来你比较陌生的京剧唱腔,会逐渐变得熟悉和亲切起来。

## 从"西皮流水"入门

之前我们说"听戏的耳朵"时，着重谈了在音色、音质方面的审美共性，今天我们继续谈这种共性还在于音准、节奏等方面的感觉。京剧有一句术语叫作"荒腔走板"，这和唱歌时的音阶不准、节奏不稳是一个意思。

京剧老师在开始教学之前，往往要试一下学生的"耳音"，所谓耳音就是耳朵听音辨音的能力，这种能力还包括是否能够辨别出音调准不准，节奏稳不稳。耳音的好坏有先天的因素，也可以通过训练获得。那么具备耳音后，对于一个以前没有接触过京剧的人来说，面对林林总总的京剧唱腔，从哪里入门比较容易呢？我建议先听一种曲调，叫作"西皮流水"。

什么叫西皮流水？西皮指的是调式，流水指的是板式。先说板式，流水板相当于四分之一拍，就是以四分音符为一拍，每个小节打一板。再说调式，我们先考查一下西皮曲调的"出身"。

西皮也叫襄阳调，据说这是明末农民起义时，由李自

成的军队带到湖北襄阳的。李自成一度想把那里定为他的所谓首都,称之为"襄京",驻扎了好几年。他部队的"文工团"就在那里演戏,所唱的调子和当地的曲调融合,被称为"襄阳调"。那么,既然是襄阳调,却为什么又叫"西皮"呢?原来李自成部队里的官兵多数来自陕西和甘肃,号称"秦陇子弟","文工团"所唱的调子采用的是陇东(甘肃东部)一带的皮影戏,李自成的大本营在陕西大荔,他们把"西边皮影戏调子"就简称为"西皮"了。

西皮的音乐特点是比较明快、活泼、激越,表达愉悦的心情。那么为什么西皮调式里的流水板比较容易流行呢?原来流水板往往是(唱词里)一个字对应一个或两个音符,不复杂,比较流畅,通俗易懂。比如梅兰芳唱的《女起解》:

苏三离了洪洞县,将身来在大街前。未曾开言心内惨,过往的君子听我言。哪一位去往南京转,与我那三郎把信传。就说苏三把命断,来生变犬马我当报还。

梅兰芳的这段"苏三离了洪洞县",没有咿咿呀呀的拖腔,朗朗上口,接近于说话的语调,以前戏园子里没有字幕,观众也能一下子听明白。

《女起解》是《玉堂春》里的一折。玉堂春是人名,她是一个名妓,就是本剧的女主人公苏三,此时她吃了冤枉官司,从山西的洪洞县被押解到太原去。她有个情人叫王金龙,这段唱就是表达她对王金龙的怀念和感恩。玉堂春内心感情很深,但梅兰芳唱得有所节制,决不为了刻意抒情而影响声腔的简练和自如流动。西皮流水在形式上的优势,使得这段唱腔在大江南北流行了一百多年。由于它的流行,其他艺术样式也进行了移植和改编。所改编的民乐曲取名《京调》,可见作者把梅兰芳的这段西皮流水作为京剧音乐的一个代表。

再比如另一个旦角流派演绎的西皮流水唱腔《红娘》:

叫张生隐藏在棋盘之下,我步步行来你步步爬。
放大胆忍气吞声休害怕,跟着了小红娘就能见着她。
可算得是一段风流佳话,听号令切莫要惊动了她。

这段西皮流水比起前面那段来，气氛要活泼些。红娘的故事取自名作《西厢记》，小红娘热心张罗、穿针引线，成全了崔莺莺和张生的姻缘。这段唱的是红娘背着老夫人，引导张生偷偷地去和崔莺莺相会，一路上红娘耍弄张生，逗他玩。演唱者孙毓敏根据剧情需要加强了抑扬顿挫，唱得很有跳跃性，刻画了红娘活泼可爱的性格。

京剧的唱词往往是七字句或者十字句，就是说每句七个字或者十个字，音乐上分上下两句。刚才两段西皮流水都是女声唱腔，就是旦角，上句落音6，下句落音是5。听完女声，接下来我们听几段男声的。京剧男声不管花脸还是老生，西皮唱腔的上句落音一般是2，下句就落在非常稳定的1。比如裘盛戎的《牧虎关》：

  高老爷来在牧虎关，偶遇娃娃将某盘。松林内本是杨贤妹，娃娃你当作了押表官。大战场见过千千万，何况小小的牧虎关。不叫尔看尔要看，不叫尔观尔要观。哗啦啦打开咱们大家看——这就是打将钢鞭要过关。

《牧虎关》说的是北宋时期杨家将的部将高旺经过牧虎关时,遭到盘问,不让过关,于是双方打斗起来。牧虎关守将的夫人使用一种叫"黑风帕"的魔法企图困住高旺,然而高旺非但破了这个魔法,而且还嘲弄并用语言调戏了这位守将的妻子。可是后来却发现她居然是自己的儿媳妇,于是在全家团聚时他羞愧难当。这是一出喜剧。裘盛戎唱得非常有弹性,比如开头四句,前三句"高老爷来在牧虎关,偶遇娃娃将某盘。松林内本是杨贤妹",平铺直叙,到了第四句"娃娃当做了押表官",节奏突然紧缩了一倍,这种松紧和快慢的对比,使得唱段一上来就有了精神。再比如后面几句:"不叫尔看尔要看(嘞),不叫尔观尔要观。哗啦啦打开(嘞)咱们大家看——"其中"哗啦啦"是个象声词,这里裘盛戎唱得非常"醒脾",有"俏头"。

《牧虎关》是花脸戏,而老生行当的西皮流水的唱腔更丰富了,其中最出彩的是马连良先生,作品很多。他那段脍炙人口的《甘露寺》中的"劝千岁杀字休出口"是西皮原板转西皮流水板,还有一段《淮河营》的"此时间不可闹笑话"也非常流行。这里我再介绍一段比较起来更简单

好唱的《春秋笔》：

> 未曾开言泪汪汪，尊声贵差细听端详。王大人待我的恩德广，粉身碎骨也难报偿。到如今他身犯何罪他乡往，怎不叫人(这)心惨伤。

《春秋笔》说的是南北朝时期的故事，一个驿站的小官名叫张恩，他为了报答救命之恩，在主人遭难时挺身而出，顶替主人去受死。这个唱段描写的是张恩听说主人遭难，心里着急，因此节奏比一般流水板快些，激越流利。最后一句"怎不叫人心惨伤"，马连良在"人"字的后面垫了一个"这"字。这个垫字没有内容上的意义，完全是为了形式上的需要。这样一来旋律连贯了，整个唱段就显得一气呵成。

西皮流水节奏比较流畅，每个分句之间的停顿不大明显，比较口语化，因此它的叙事功能很强，经常用来交代情节、介绍环境、叙述事态。除此以外还有一种慢流水，节奏比较舒缓，全曲可以带一点抒情性，有时在一个节拍里还会出现四个音符，这就多了一点修饰。传统段

子是前人创造的,我认为今天听于魁智也不妨是一个入门的选择,因为他的音色比较现代,有青春感。比如他演唱的《三家店》:

> 将身儿来至在大街口,尊一声过往宾朋听从头。一不是响马并贼寇,二不是歹人把城偷。杨林与我来争斗,因此上发配到登州。舍不得太爷的恩情厚,舍不得衙役众班头,实难舍街坊四邻与我的好朋友,舍不得老娘白了头。娘生儿,连心肉,儿行千里母担忧。儿想娘身难叩首,娘想儿来泪双流。眼见得红日坠落在西山后,叫一声解差把店投。

《打登州》的故事发生在隋唐时期,好汉秦琼要被发配到远方去,这段唱腔表达他戴着枷锁镣铐离开家乡时依依不舍的心理。有几句特别抒情:"娘生儿,连心肉,儿行千里母担忧。"我就爱听这几句,尤其是"母"字的那个委婉小腔,特别感人。由此可见,西皮流水虽然比较简单,但功能还并不是单一的,有它的多样性。

总之,在京剧唱腔的所有板式和调式里,西皮流水的唱腔最为亲切流畅,朗朗上口,通俗易懂,因此适合作为入门的普及教材。现在政府提倡京剧进课堂,我建议不妨用好"西皮流水"这个音乐教材。

# 怎样区别西皮和二黄

在京剧的朋友圈里经常会拿西皮二黄说事,你如果分不清西皮二黄会被笑话。有一句经常出现的"损话"是:"这小子连西皮二黄都分不清。"于是就会不把对方当回事。有的人为京剧做事,写评论,写剧本,可是行内反应寥寥,还说你这个本子没法念也没法安排唱腔。朋友们问我该怎么办。于是我就劝他们说:"你还是先学会区别西皮二黄吧。"原来,你懂戏还是不懂戏,真懂还是假懂,人家一听你说的,一看你写的,就能够鉴别出来。不懂西皮二黄的人往往隔靴搔痒,人家就称"不是里头的事",不带你玩。

怎样分辨西皮和二黄呢?

西皮和二黄在内容表达方面各有特点,比如,比较明快的西皮长于叙事,比较深沉的二黄长于抒情,因此我们一般可以通过戏的内容来判断。

这里着重从形式方面分析西皮和二黄的区别。我提出"四听"。辨别的方法是:听定弦,听过门,听板眼,听

落音。

第一，听定弦。最简单的判断方法就是听伴奏乐器京胡的定弦。胡琴有两根弦，内外弦之间音调相差五度，西皮是内弦低音6、外弦3，听起来就是"63"。二黄是内弦低音5、外弦2，听起来就是"52"。你看琴师拿起胡琴伴奏之前，第一个动作就是定弦，一手拧弦，一手拉弦，把两根弦定准后试过门，你听它内外弦之间的音程关系，"63"就是西皮，"52"就是二黄。

第二，听过门。演员起唱之前有过门。二黄和西皮的开唱过门往往和京胡空弦音调的关系比较大。先说摇板和散板，西皮摇板和散板的开唱过门，第一个音符是空弦，低音6。西皮散板过门第一个音也是空弦6，最后一个音符是1，演员在这个持续的1上开口。二黄摇板和散板的过门第一个音符都是它的空弦5，末了一个音符也是它的空弦，在空弦里等待演员开口。

典型的二黄板式是原板和慢板。这两个开唱的大过门有一个共同之处，就是开音都是空弦5，最后一拍都是"61"，只不过慢板比原板慢了一倍。

西皮定弦是"63"，空弦是6，你看，刚才西皮原板和

慢板过门的第一个音符都是6,不过慢板可以是比空弦低音6高八度的中音6。而过门的结尾音符呢,西皮原板是"16",慢板是"1166",慢板比原板的时值扩展了一倍。原来在演员开唱之前,也可以根据开唱过门的结尾音符来判断区别二黄和西皮,二黄是"61",西皮是"16"。

第三,听板眼。板和眼就是强拍和弱拍,板指强拍,眼就是弱拍。西皮和二黄的主要规整板式是"二四"拍(2/4)的原板,那就是一板一眼,强、弱,强、弱。还有"四四"拍(4/4)的慢板,就是"强、弱、次强、弱"。西皮和二黄的板眼格局不一样,西皮的上下句都是"眼起板落",就是每一句都是以弱拍开唱,最后一个字落在强拍上。而二黄的上下句则是"板起板落",就是强拍开唱,强拍落音。这种板眼格局上的区别,相当程度上决定了西皮和二黄的风格。西皮"眼起板落",显得比较活泼跳跃。二黄"板起板落"就显得稳定庄重了。

第四,听落音。京剧唱腔上下句的落音都是有规律的。我们举老生和花脸的例子。在二黄里,老生和花脸唱腔的上句落在1或者低音6,下句落2或者低音5;西皮的落音,上句一般是2,下句就落在主音1。这些区别

就涉及调式了。西皮落1是宫调,二黄落2是商调。

京剧声腔系统里还有一种调式叫作反二黄,它是由二黄派生出来的,旋律的空间向下移了四度,胡琴伴奏的内外定弦呢,是从"52"转为"15"。二黄的E调相当于反二黄的B调。由于调门降低了,反二黄的音乐回旋余地比正二黄大,这就增加了起伏和跌宕。反二黄兼具低沉压抑和高亢激越两方面的特点,多用于表现苍凉、凄楚、慷慨、激愤的情绪,表现力很强。

刚才我们大致介绍了西皮和二黄在形式上的区别。这些概念听起来可能有点枯燥,一下子难以掌握,不过我们若是掌握这些概念,就有利于自觉地学习。想要学会区别西皮二黄,要紧的还是要靠多听戏多看戏,有道是"熟读唐诗三百首,不会吟诗也会吟"。当然您如果能不时去翻看一些有关参考书或者词典,就会更有效。

# 怎样辨别四大须生

京剧的草创时期以"前三鼎甲"为标志。程长庚、余三胜、张二奎这三位老生演员的唱念,在四声字调方面有所不同。程长庚是徽音,余三胜是汉音即湖广音、张二奎是京音。有一句诗这样形容草创时期的京剧艺术:"时尚黄腔喊似雷。"原来当时舞台上的评判标准是谁唱得响,谁的气势足。在"前三鼎甲"的身后是"后三鼎甲":汪桂芬、谭鑫培和孙菊仙。其中汪桂芬宗程长庚,孙菊仙宗张二奎,而谭鑫培拜余三胜为师,传承湖广音一脉,后来又拜了程长庚,学了张二奎,他不仅艺术比较全面,还把余三胜艺术里的韵味因素拓展了。进一步向韵味化方向发展的是谭鑫培的学生余叔岩,史书上把余叔岩列为"前四大须生"之首。

为什么说到"四大须生"还要分"前"和"后"呢?原来京剧史上被冠以"四大须生"头衔的一共有七个人,"前四大须生"是余叔岩、言菊朋、高庆奎和马连良,"后四大须生"是马连良、谭富英、杨宝森和奚啸伯。其中马连良承

前启后，是"前四大须生"之尾，"后四大须生"之首；这样一来，前后四大须生加起来就不是八位而是七位。在"前四大须生"里介绍过余叔岩了，现在简单介绍一下高庆奎和言菊朋。

高庆奎的艺术兼采谭鑫培、孙菊仙和另一位早年的气势派老生刘鸿升，还借鉴一些花脸和老旦的唱法。他的唱腔高亢激越，尤其善于用长拖腔来抒情，比如《斩黄袍》，他唱得气势充沛。

和高庆奎形成对比的是言菊朋。他起先学谭鑫培非常标准，可是到了40岁以后嗓音起了变化，于是因势利导，改弦更张，唱腔跌宕婉约，若断若续，千折百回，在精巧中见坚定、在古拙中见华丽，还借鉴了一些京韵大鼓的旋律。言派讲究"字重腔轻"，坚决按照湖广音的四声字调来行腔，不过有时在这方面显得有点拘泥。言菊朋有一种特殊的书卷气，尤其擅长表达悲苦、凄凉的情绪。因此言菊朋的言派和高庆奎的高派就显得不一样了。高庆奎属于气势派，言菊朋则属于韵味派。言菊朋即使演唱《打鼓骂曹》，也把狂士祢衡塑造得书生气十足。

到了二十世纪四十年代前期，"前四大须生"里的余

叔岩、言菊朋、高庆奎故世之后,只剩下一个马连良了,这时又有新的好老生涌现出来。于是有了"后四大须生"马连良、谭富英、杨宝森和奚啸伯。

马连良不仅学谭鑫培还学孙菊仙,他对老生艺术从表演、身段、声腔、念白、服饰、舞美等方面进行了全面的改革,所塑造的人物栩栩如生,显得特别潇洒、干净,富有时代气息。他的演唱以中音为主,阔口满音,舒畅流利,尤其以西皮流水和二六这样明快的板式见长,朗朗上口,便于传唱。他的艺术可以说是开了一代新声。

谭富英是谭鑫培的孙子,他的父亲谭小培娶了一位满族的夫人,因此谭富英是汉满混血的优生儿,天赋优越,嗓子特别好,又高又宽,酣畅淋漓。他当年在富连成科班里就是"科里红",后来拜余叔岩为师,各种优势集于一身。谭富英所塑造的人物往往显得端正大方,在唱功方面有一股干脆劲儿和率真的气息。

奚啸伯先拜言菊朋为师,后来又向余叔岩取法,他的演唱特别深沉、扎实,虽然嗓音带一点干涩,却显得格外遒劲和苍老。他在节奏方面有一种"错骨不离骨"的特色,就是故意把节拍的"骨节"错开,或者叫"舔板",把节

奏唱活。例如《空城计》里"我正在城楼观山景"唱段中"一来是马谡无谋少才能"里的"能"字，奚啸伯在节奏的"骨节"上滞后一点，这就是"舔板"，表现出剧中人诸葛亮当时的一种机趣。

说起这段《空城计》里的"二六"，谭富英、奚啸伯、马连良这三位名家唱得大同小异。不过，同样是表达诸葛亮设空城计骗瞒司马懿的内容，他们三位的艺术风格是不同的：谭派爽朗简约，奚派古朴雕琢，马派潇洒俏皮。我们以第一句"我正在城楼观山景"为例：谭富英的节奏最紧凑，更接近余叔岩，他几乎是不在意地一笔带过。奚啸伯是一开唱就着力运腔，连过门也唱进去了。马连良录制这张《空城计》的时间最晚，他总结了前人的经验，塑造的人物性格显得特别鲜明。"我正在城楼"的"我"字平起，"楼"字戛然而止，胡琴紧跟的一个小"垫头"里加了一个符点，这就一下子传达出诸葛亮飘逸的仙风道骨。然后在观山景的"山"字上，马连良耍了一个腔，描绘诸葛亮此刻眼前所见连绵不断的山景。司马懿兵临城下，而诸葛亮假装不在意，还在欣赏风景呢。这是谭富英和奚啸伯所没有的。

在唱词方面,第七句和第八句开头三个字,各家的词儿有所不同,谭富英、奚啸伯都是"一来是……"、"二来是……",而马连良是"亦非是……"、"皆因是……",这说明他们虽然戏路一致,但具体传授的来路不一。

最后介绍一下杨宝森。他的风格就像杜甫的诗,沉郁顿挫。他是余派的中音唱法,在韵味方面比余叔岩有所拓展。他的音色醇厚甘甜,节奏方面有时也采用"舔板"的唱法,稳重里见自如和俏皮。他着重刻画诸葛亮的机智和胸有成竹。现在的老生演员和票友里,学杨宝森的所占比例大一些。

我们说,程长庚的"雄风"是京剧的初始之音,情感因素多而形式因素少,而谭鑫培加强了形式因素,扩大和提升了美感,开始适应京剧艺术内部的发展需要。杨宝森把老生艺术的韵味发展到极致,学演、学唱者众多,这表明老生艺术向韵味化发展确实是一个趋势,揭示了京剧艺术的美学规律。

# 梅派与"没派"

京剧艺术在形成的初期是老生行当的天下,若干年后四大名旦崛起,于是这个局面就打破了。四大名旦为京剧的剧目库增加了上百出新戏,使得这个剧种不仅有男性题材也有女性题材,既擅长表现历史剧也擅长表现家庭伦理戏和爱情戏,总之是既有大江东去又有小桥流水,实现了"生态平衡"。这是京剧作为一个大剧种、一个完整的系统所呈现的格局。

四大名旦指的是梅兰芳、程砚秋、荀慧生、尚小云四位艺术家。他们实际上是各唱一路戏,各有所长,未必能够绝对地分出高下,那么为什么四大名旦是梅兰芳名列第一呢?按照民国剧评家苏少卿先生的评论,论嗓音纯正,首推梅兰芳,其次是尚小云。论唱功得法首推程砚秋,其次是梅兰芳。论扮相是梅兰芳第一,其次是荀慧生。论做功细腻是梅兰芳第一,其次是荀慧生。论武功首推荀慧生,其次尚小云。论念白功夫首推梅兰芳,其次是荀慧生。论新剧之多亦首推梅兰芳,其次是荀慧生。

论成名之早也首推梅兰芳,其次尚小云。于是总分算下来是梅兰芳冠军,毫无异议。

　　大家都说梅兰芳在舞台上的样子最好看,究竟是怎么好看呢?我以著名画家丰子恺的观剧经验来说明。在1947年,梅兰芳在上海参加汇演,剧目是《龙凤呈祥》。演到中场,只见舞台上一群宫女出台站立两厢之后,观众们的眼睛无不盯着上场门,期待着梅兰芳。这时,乐队把气氛造足了,在西皮慢板的胡琴过门中,梅兰芳扮演的孙尚香款款出台,雍容大度,光彩照人,只听"哗——"的一声,全场给他一个"碰头好",简直是炸了窝。这时丰子恺惊呆了,他左右顾盼,用手指使劲在自己身上掐。这个动作被坐在旁边的朋友看到了,觉得非常诧异,问道:"你怎么啦?为什么在身上乱掐?"丰子恺回答说:"我怀疑自己,是不是在梦里?"后来梅兰芳从天蟾舞台移到中国大戏院继续演出,丰子恺跟去那里连看了五场。就这样,一位大画家,被梅兰芳美好的形象所征服,成为粉丝,神魂颠倒。

　　过了几天,丰子恺通过友人介绍,同摄影家郎静山先生一道去拜访梅兰芳先生,获得了零距离接触的机会。

他不由自主地端详,细看梅兰芳的面相。觉得梅先生面孔皮肤后面的骨头,布局很匀称;又看梅兰芳的身躯,长短肥瘦也恰到好处。后来丰子恺以一个画家的眼光写文章说:"西洋的标准人体是希腊的维纳斯,按人体美的标准去衡量,梅郎(梅兰芳)的身材容貌大概接近维纳斯,是具备东方标准人体资格的。"丰子恺还称赞梅兰芳的躯体"是一台巧妙的机器,是上帝手造的精美无比的杰作"。

梅兰芳是美的代表,美的象征,他一出场就能以形象先声夺人。那么具体而言,梅兰芳的表演艺术好在哪里呢?

我认为,梅兰芳千好万好,首先值得称道的就是他的艺术好在比较普通。这里我说一件事情。

抗美援朝时梅兰芳到朝鲜去慰问志愿军,有一次某部炊事员们忙于工作没能看到他的演出,于是梅兰芳就到炊事班去专门慰问。由于这是一个临时的决定,没有带琴师,梅兰芳只好随口清唱。谁知还没有张口,有一位炊事员就推荐说,他们当中有一位爱京剧,会拉胡琴,还把京胡带到朝鲜来了。于是梅兰芳就请这位战士给自己伴奏,唱了一段《玉堂春》。可见梅派戏是如何平易近人,

通俗易懂,普通得连一般的志愿军炊事员都能够学会,并为他伴奏。本书之前介绍过梅派《玉堂春》里的一段西皮流水"苏三离了洪洞县……",这是传统京剧里最流行的唱段,为什么能够最流行?就是由于它比较普通。

那么,既然梅派戏如此普通,是不是就不需要下功夫了呢?不是的。

有一句话叫作"易学难工"。梅兰芳的艺术,表面看起来比较平淡,然而这个平淡并不是粗制滥造,而是从复杂、经典里提炼出来的,叫作"归绚烂于平淡"。

在梅兰芳开始学戏的时候,中国戏曲已经结束了"花雅之争",许多昆曲演员的后代都改行演京剧了。这时梅兰芳没有随波逐流,反而去向李寿山、乔惠兰等昆曲前辈请教,向高处取法。他学过几十出昆曲,积累了具体昆腔戏的表演经验。在克服昆曲某些繁文缛节的同时,他回收了昆曲歌舞并重的经验,改变了以往"大青衣"仅仅是在台上"捂着肚子唱"的表演方式,使得青衣戏不仅可听,而且可看。梅兰芳的表演,得到了中国戏曲几百年传承下来的真谛。因此说,它看似简单,其实是有许多古典、经典的艺术和技术含量的。梅兰芳做到了雅俗共赏。

据说有一次,一位爱好者问梅兰芳,梅派的特点是什么?梅兰芳回答说:所谓"梅派"就是"没派",没有派!

他在自己的著作《舞台生活四十年》里写道:"我对于舞台上的艺术,一向是采取平衡发展的方式,不主张强调出某一方面的特点的。这是我几十年来的一贯作风。"

这段话是什么意思?我以绘画艺术来做比喻。漫画家画人物画时,最重要的就是抓绘画对象的特点。鼻子大就强调鼻子,眼睛小就强调眼睛,这么一夸张,别人看来就会觉得比较像。可是梅兰芳的艺术是均衡发展的,在艺术的各个组成部分之间并不强调哪一方面,而是各方面都很协调。如果让漫画家画梅兰芳,就会找不到特点,不知道从哪里下笔。这就是"没派"。因此我们回答梅兰芳有什么艺术特点这个问题时,只说三个字,恰恰就是"没特点"。

梅兰芳最反对过火的表演,他对青年演员是这么说的:

"假使火候不到,宁可板一点,切不可忸怩过火,过火的毛病,比呆板要严重得多。"

梅兰芳的戏总是那么不慌不忙,讲究节奏的准确、流

畅、规整和稳妥。我们看梅兰芳的戏,或者看较好的梅派演员演戏,往往有这样的感受:虽然觉得很舒服,可是在表演过程中一下子叫不出好来。不过,回家路上它还让你回味。这就是梅兰芳追求的境界。他未必要观众当场鼓掌,却让你心里叫好,经久难忘。在这个审美追求上,民国时期的京剧"三大贤"——杨小楼、余叔岩、梅兰芳是一致的。梅兰芳在舞台上所营造的美,是一种中正平和的含蓄美。这是中国传统文化的高境界。

# 京剧是怎样产生的

# 傀儡戏、幕表戏与京剧起源

不同舞台艺术门类之间的区别，主要在于各自不同的形式特征，因此把京剧的形式来源说清楚，有助于系统地描述这个剧种的全貌，也有利于我们对整个中国戏曲史的了解。我们之前说了西皮的来源，今天再说一说傀儡戏和幕表戏与京剧之间的上下游关系。

在宋元杂剧形成之前，民间就有一种不是由人来表演的表演样式，那就是傀儡戏。操作傀儡来演戏，在魏晋南北朝时期就有了。隋朝时期一位叫颜之推的人，写过一本书叫《颜氏家训》，里面就有对傀儡戏的记载。到了唐朝有一本书叫《封氏闻见记》，记录傀儡戏的种类有悬丝木偶、走线木偶、仗头木偶等。根据可考的历史记述，傀儡戏是中国最早表演完整故事的舞台艺术样式。到了宋朝，署名耐得翁所写的《都城纪胜》里面说"以小儿后生为之"，说的是由人代替傀儡来演戏。由于舞台上剧情越来越丰富，傀儡戏不足以表达，于是在宋代出现由人来代替木偶上台的表演形式，人们将之称作"肉傀儡"。"肉傀

儡"使得舞台上的姿态和表演更丰富,表现力更强了。早期"肉傀儡"因袭木偶剧不开口、只管机械运动的演出形式,由其他演员在后台配合他们念台词和歌唱。这种表演方式今天我们可以在某些戏曲剧种如新昌调腔、川剧高腔等剧种里还可以看到,就是由后台演员或者乐队人员帮腔或配唱。还有广东潮汕地区的地方戏,往往演员只唱一二句甚至不唱,只做表情和姿势,唱腔多由伴奏人员包办。这些都是"肉傀儡"的舞台遗存。京剧后台有句行话叫作"吊起来",指的是角色在台上暂时没事时,演员并不下台,而是就到舞台后部去背对观众站着不动,这种舞台处理也是从傀儡戏来的。傀儡戏里暂时没有戏的木偶,就是背身挂在一旁或者吊在空中,它们虽然同样在观众的视线之中,却不参与剧中人的表演。京剧演出中"吊起来"这句行话,就是傀儡戏和"肉傀儡"留下来的痕迹。

京剧舞台表演的格局也和傀儡戏有关。比如跑龙套。我随便举一个《挑滑车》的例子:岳飞出场之前,先由两排举着旗子的龙套出来,脸上毫无表情,就像活道具;他们的动作很机械,也没有情绪的表达,这些也都是当年傀儡戏的遗存。还有一个证明,京剧演出中类似悬

线木偶"拧线"式的行动路线：演员出场面对观众念完"引子"以后，转身归座时，如果是归向放置在桌子后面的"内场椅"的话，就是从台口左转，走到椅子前面右转，再坐下；如果是归向放置在桌子前面的"外场椅"的话，就是从台口右转，走到椅子前面左转，再坐下。这是两种S形，都是先"正S"，后"反S"。为什么会有这样的规矩呢？原来当年悬线木偶的操纵者把线拧过去后还需要拧回来，这就造成了舞台行动路线的S形。如果不是这样，操作者手里的两根线就会绞在一起，不能继续操作了。因此在梨园行话里还把台上演员转错了身体方向叫作"绞线"。

京剧的小丑表演形态出自另外一个系统。中国戏剧的萌芽之一叫作"滑（按：这里读作 gu，第三声）稽"，距离今天两千多年前，司马迁就为能言善辩、说辞幽默的滑稽艺人立传了。《史记》有《滑稽列传》，把滑稽艺人称为"俳优"，他们以逗笑君王、为他们排遣无聊为己任，因此被允许可以说一些出格的话。对此我将在后面《小丑搅局》一篇里将有所描述。俳优有着高超的滑稽天赋，所运用的滑稽技巧，与现代的相声、独角戏和滑稽戏中"抖包袱"等

套路接近。

　　这样的俳优、滑稽的传统到了唐朝,就演变成参军戏。参军戏一般是两个角色,其中一个角色戏弄另一个角色;被戏弄者叫作参军,戏弄者叫作苍鹘。久而久之,参军和苍鹘两个角色逐渐演变成为两个行当,参军叫"副净",属于后来的花脸行当,苍鹘就是丑角。到了晚唐,参军戏发展为多人演出,戏剧情节也复杂起来,除男角色外,还有女角色出场。由此可见,如今京剧舞台上的表演资源,既有从傀儡戏来的排场和动作,也有从参军戏传下来的插科打诨、滑稽突梯的表演传统。京剧的表演格局,其实是远接傀儡戏和参军戏,近融花雅两部,逐渐磨合为一个体系的。

　　这里再说一下京剧和幕表戏之间的关系。什么叫幕表戏?我先说一个故事,来自昆曲传字辈老艺人周传瑛先生的一段口述。

　　民国时期,南方昆曲的最后一个戏班"仙霓社"解散后,许多"传字辈"的演员入了"国风苏剧团"。有一次班主朱国梁对周传瑛说:"今朝请倷来一个角色。"可是不给剧本。周传瑛问为什么没有剧本,朱国梁指着墙上回答:

"我伲唱格是幕表戏。"只见后台的墙上挂着牌子,上面写着这个戏的分幕内容,诸如每一幕出场的人物,出场次序,剧情梗概,各个角色的姓名、性别、年龄、身份,以及人物之间的关系等。牌子上的描述虽然简单,但是故事的开头、发展、结局等都在其中,还包括了一些关于表演的提示,各种术语,这就叫作"幕表"。演员们看到或者听了这些"幕表"之后,各人根据自己的行当自认角色,然后同打鼓佬、琴师及其他角色等琢磨、讨论一下具体怎样按幕表提示套用程式,怎么表演。经过这个过程之后,就可以上场演出了。

京剧的文本来自两个路径:一个是根据文人本子搬演,另一种是在"幕表"的基础上,艺人进行即兴创作。有固定剧本的被称作"死词戏",这往往是士大夫阶层的玩法,而没有剧本的幕表戏叫"活词戏",它活跃在民间,总体上占的比例更大。在宋朝和金朝时代,北方城市的勾栏演出逐渐积累了一大批传统剧目,它们多数是由知识分子在"幕表戏"基础上整理改编,逐渐成为文字作品的。也就是说,"死词戏"是通过"活词戏"进行打造,由"非文本叙述"进化为"文本叙述"的。

那么过去"跑码头"的演员们未必读过书,他们为什么能够演出"活词戏"呢?

原来他们肚子里装着大量戏文,一出新的"幕表"当前,只要人物、情节、场景适合,就可以搬用现成的段子来表达。

比如今天若派我演新郎倌,那么出场时就可以念:"帽儿光光,今日做个新郎;袖儿窄窄,今日做个娇客。"大家看,在《窦娥冤》第一折和在《李逵负荆》第二折,都有这样的词。

再如《空城计》、《柳毅传书》、《王粲登楼》都有等待消息的情节,角色也都这样说:"眼望金角起,耳听好消息。"

请听程砚秋《六月雪》里的"禁婆"出场念的"数板":"啊哈——我做禁婆管牢囚,十人见了九人愁。有钱的,是朋友,没钱的,打不休来骂不休。专与犯人做对头,做对头!"再请听梅兰芳《奇双会》里,看守监狱的小卒子念的"数板",念的也是上面这几句。原来这两个角色都是牢房的管理员。

这种口头的台词程式或唱词套路,在某些地方戏(如越剧)里被称作"赋子",它们可以灵活运用于相关剧目。

比如刚才这两段戏虽然剧目不同,角色不同,但由于表达的内容相似,就可以采用同一个口头程式来表演。移花接木,旧瓶装新酒,是幕表戏里经常使用的叙述方式。以前科班学戏,师傅就叫你背诵几百个赋子,到舞台上去酌情使用。这反映了京剧的程式化特点。京剧表演里时常出现的幕表戏遗存,也反映出它的历史性和认识价值。

傀儡戏和幕表戏与京剧之间的必然联系,在有关京剧史的出版物中很少有描述。史书上说京剧的前身是徽调、汉调、昆曲、秦腔、弋阳腔,并受到民间俗曲的影响。我今天特别把傀儡戏和幕表戏提出来,意在声腔之外另辟蹊径上溯京剧的来路,以期对京剧史有更完整、更悠久的描述。

# 二黄探源

如果说京剧中西皮的风格是明快、刚劲和流畅的话，那么二黄就显得比较平和、委婉和深沉，更适合表现沉思、感叹和悲愤之情。老生戏里有一种叫作"叹五更"的唱腔程式，比如杨宝森演唱的二黄慢板《文昭关》里的"一轮明月照窗前"。此段表现角色彻夜难眠，对月伤怀，乐队在过门的演奏中会不时敲边锣，表示打更。剧情说的是伍子胥被楚平王杀了全家，他一个人逃奔吴国，想要借兵报仇。可是他到了昭关却被困住了，逃不出去，此刻又着急又悲愤，哀哀哭泣，一个通宵就把黑头发都愁白了。表现这个愁思的过程就得唱二黄。

再比如《西厢记》里的崔莺莺，在她的母亲赖婚之后，张君秋扮演的崔莺莺唱道：

先只说迎张郎娘把诺言来践，又谁知兄妹二字断送了良缘。空对着月儿圆清光一片，好叫人闲愁万种离恨千端。

这里抒发的是崔莺莺的怨恨和感伤之情,因此也得用二黄。

若干年前在一个座谈会上,我听一位热爱京剧的前辈讲述过一个亲身经历的故事。他曾经在欧洲求学多年后,乘坐横跨欧亚的列车回国,火车经过漫长的西伯利亚铁路,快到接近中国的满洲里时,忽然听到车厢广播喇叭响起京剧唱腔。那是一段二黄,过门一响他就觉得鼻子酸了,没想到周边许多平时不听京剧的同学,居然听了唱腔也都热泪盈眶。听到这个故事后,我想,为什么二黄的曲调如此打动人心,莫非其中有一种密码?这促使我用了几年工夫,对二黄的音乐进行了一番追根溯源。

二黄的曲调是哪里来的?

有一种说法,二黄是指湖北省的两个地名:黄陂和黄冈。还有一种说法,江西省的宜黄就是二黄,因为在江南许多地方,"二"字读"尼"的音,与宜黄的"宜"字读音一致。不过这些都是前人的望文生义,缺乏当时的曲谱或者文物遗存来佐证。本人也曾通过阅读文献和聆听现存的音乐资料,顺藤摸瓜,去寻找到二黄真正的源头。

翻看清代的有关记载,二黄起先都写作"二簧",黄字

上面有"竹列头",后来戏班子里逐渐删繁就简,以讹传讹,就把"竹列头"去掉了,变成了今天这样的"二黄"。有"竹列头"的"二簧(黄)"的意思是指带簧片的吹奏乐器,这个表述恰与二黄唱腔最早不是以胡琴伴奏,而是以吹奏乐器伴奏的状况相符合。

那么它是怎么被叫出来的呢?

以前大江南北并没有那么多剧种,只是笼统地分为"大戏"和"小戏"。对于某一个戏曲样式显露出来的明显特征,往往是在它流行区域之外的人更为敏感,可谓"旁观者清,当事者迷"。我举两个例子。

湖北的黄梅调是由与它毗邻的安徽宿松县的观众叫出来的。原来湖北黄梅人唱本地山歌小曲觉得很自然,谁也没想到去命名,而安徽人为了把它和本地小调相区别,就称呼它是"黄梅调"。黄梅调后来在安徽发展壮大,形成了流行更广的黄梅戏。

陕西的秦腔是北京人叫出来的。乾隆年间,起初北京盛行的是弋阳腔和昆曲,那是用笛子伴奏的。后来四川人魏长生入籍陕西并进北京演出后,观众看到以胡琴伴奏的西皮调觉得新鲜,就给它起了一个名字叫作"琴

腔",是胡琴的琴字,以区别于以前司空见惯的以笛子伴奏的"吹腔"。后来因为这个"琴"和陕西的"秦"同音,恰恰魏长生是从陕西过来的,于是就出了"秦腔"这个名称。其实此"秦"非彼"琴",现在流行的秦腔也不是本来唱西皮调的琴腔。

我们回过头来说二黄。明清时期安庆地区的石牌镇是个戏窝子,流行一种唱腔叫作"石牌腔"。那里的戏班出去巡演,在各路梆子戏的流行地域,同行和观众看到原来"石牌腔"是用两根笛子伴奏的,和梆子用板胡伴奏的形式不同,于是就把带"竹列头"的"二簧(黄)"这个名称叫出来了。后来广义的二黄还叫"黄腔",泛指包括西皮在内的演出样式。

有一个在梨园界口耳相传的故事,可以证明至少在清代中叶,二黄还一度用笛子伴奏。

在嘉庆朝的前三年,前朝的乾隆皇帝还健在,被称为"太上皇"。当时宫廷里演二黄戏的伴奏乐器,已经由笛子改为胡琴了,可是胡琴有一个特点,它的两根弦线是丝做的,是易耗品,容易折断。两根弦里的内弦叫"老弦",外弦叫"子弦","弦"和"贤"同音,而在宫廷里,"老贤"指

老皇帝乾隆,"子贤"指儿皇帝嘉庆。舞台演出过程中经常发生突然断弦的情况,不管是哪个"贤"断了都不吉利啊,况且乾隆老皇帝已经是垂暮之年,断弦这个事情更显得敏感。于是掌管宫廷演出事务的升平署就决定,伴奏还是改回去用笛子,以避免出现不吉利的口碑。后来再以京胡伴奏是在二十几年之后,已经是道光皇帝执政的时代了。

我们刚才说二簧(黄)出自安徽的石牌腔,那么石牌腔又是怎么形成的呢?

原来与安庆地区隔江相望的,是江西的青阳,那里有一种青阳腔是从弋阳腔派生出来的。青阳腔过江传到石牌后,其中一种曲调在那里形成了"吹腔",从"吹腔"过渡到"四平调",又从"四平调"过渡到"二簧(黄)平"也就是"二簧(黄)平板",这就是现在的二簧(黄)原板。原板,就意味着是最早的二簧(黄)板式。

现在我们就来探究一下这个音乐上的派生关系。先来听"吹腔"。来源于弋阳腔的吹腔戏《奇双会》的第一句的旋律,和后来相继出现的四平调和二黄原板的开唱过门如出一辙,是同样的调性和相仿的节奏。

由此可知,中国戏剧是从宋元杂剧里的南北曲发端的,南曲生出四大声腔,就是弋阳腔、余姚腔、海盐腔和昆腔,弋阳腔派生出四平调和二黄平,由此发育成了二簧(黄)原板。这是本人以文献记载结合音乐遗存,对二黄的探源,敬请识者指教。在清朝"花雅之争"时期,二黄基本被划在花部,但是它区别于一般的花部,血缘里有雅部的基因,和戏剧艺术的元祖一脉相连。这就是埋藏在二簧(黄)深处的文化密码,它是中华民族的集体记忆,是历史的回响,心底的声音。

我此前已讲述了西皮与二黄在音乐形式上的区别,现在又介绍和分析了关于西皮和二黄的历史渊源。这是京剧艺术中的两个主要声腔系统,是"顾曲周郎"应该具备的知识。

## "徽班进京"新说

我在后文会说到"中州"河南省与戏曲的渊源,但若是具体提问,京剧是起源于哪里呢?多年来关于这个问题争论不休,到现在还没有定论。以舆论的强度而言,目前安徽省的呼声高一些,然而至少有三个省份的学者提出热烈的争鸣,挑战着安徽作为京剧源头的地位。这三个省份分别是湖北、江西和陕西。安徽省之所以能够占领舆论的制高点,是由于清朝乾隆年间一个名叫"三庆徽"的戏班进京,史料对此有所记载,许多学者认为这是一个标志性的事件,简称为"徽班进京"。

我们先来看看这"徽班进京"是怎么一回事。

乾隆五十五年,也就是1790年,为了庆贺乾隆皇帝八十大寿,大学士兼军机大臣阿桂上了一个奏折,请求按照从前有过的做法,把北京城里的西华门至西直门的路程分为三段,设立景点和戏台等,以呈现街歌巷舞的热烈景象,并且建议由两淮、长芦、浙江三地的商人来京操办此事。这时有个闽浙总督,就是相当于今天管辖福建加

浙江地区的大领导,他叫伍拉纳,得到承办的诏书以后,就把那里一个最好的叫"三庆徽"的戏班送去北京。这件事记录于伍拉纳的后代伍子舒在袁枚《随园诗话》上写的批语里。根据这个记载,可以纠正一些史书所说1790年三庆班进京是从扬州出发的,这不对。三庆班应该是从杭州乘船循大运河北上,它是经过扬州而不是从扬州出发。这个时期纷纷去北京的确实还有扬州、天津等地的戏班,可是都记载得不怎么具体,因此学界就认定第一个进北京的是三庆班。

起先这个三庆班名叫"三庆徽",后来在人们口中把"徽"字省掉。有这个"徽"字当然说明是一个徽班,可是因此有人认为京剧来自徽剧,这却是又一个"望文生义"式的误会。因为徽剧作为一个剧种,是二十世纪五十年代才叫出来的,它的历史比京剧短得多。徽剧于独有的艺术资源外,又在整合其他资源的过程中"拿来"了京剧的一些组合件,还向京剧的本体进行了学习和借鉴,因此它在戏曲沿革历史上是处于京剧的下游。不过又有梨园界的人士由此而认为,这个"徽"字和安徽的艺术没有关系,这恐怕是另一个极端。

大家知道办戏班是需要资本的,有许多记载表明,当年戏班往往是徽商出资办的,表演风格会有相关乡里流行的艺术因素在。历史上称为"徽调"的,实际上是徽州以南的江西弋阳腔到长江北面的安庆"石牌腔"之间的过渡。这种过渡和京剧的起源是有关的。而直接相关的就是上面提到的这个"石牌腔"。石牌在哪里?就在今天安庆市的怀宁县;这个县的县令,一度是梅兰芳的祖父梅鸿浩。那么"石牌腔"具体是个什么东西呢?原来它就是二黄的雏形。当时文人记载说"无石不成班",意思是没有石牌腔、石牌人就不成其为戏班。在那个时期,有一位名叫李斗的人在他的著作《扬州画舫录》里写道:"安庆色艺最优",称赞安庆的演员最漂亮,艺术最好。

为什么那个时期安庆地区的舞台艺术如此繁荣?这同它作为当年中部地区的经济和文化中心,以及长江流域的重要通商口岸有关。乾隆二十五年(1760年)安徽布政使衙门从南京迁到安庆;直到1952年,在这将近二百年时间里安庆一直是安徽省的省会。那里还出过一位对戏曲史产生过重要影响的人,即阮大铖。

如今在安庆市的天台里,有一所高墙深院挂着一块

"赵朴初故居"的门匾,这个房子原来的主人,就是阮大铖。阮大铖(1587—1646),字集之,号圆海,也叫石巢或者百子山樵。他是明朝末年的著名政治人物和戏曲作家。他考上了进士做官以后,先参与当时进步知识分子云集的东林党,后来却归依了被东林党所反对的宦官魏忠贤一伙。于是在魏忠贤倒台后,崇祯皇帝就以附逆罪把阮大铖罢官为民。崇祯皇帝死后,阮大铖重新得到启用,在南明小朝廷做了兵部尚书。后来南京沦陷,他却投靠了清朝。此公在政治上摇摆不定,后来的史学家把他列入了"贰臣传"。所谓"贰臣",就是在历史变革、朝代交替之际,在前后两朝都做官的人。因此清朝的传奇作家孔尚任在名剧《桃花扇》里,就把阮大铖作为气节有亏的反面人物来塑造。

阮大铖虽然在政治上饱受诟病,然而他在诗歌、戏剧方面成就很高,我们不能因人废言。陈寅恪在《柳如是别传》中认为,阮大铖的诗歌是整个明朝时期的佼佼者。陈寅恪还说阮大铖所著的剧本,以"《燕子笺》、《春灯谜》二曲,尤推佳作"。后来《春灯谜》被梅兰芳演成了京剧。

阮大铖家族有戏剧传统。在明代万历年间,阮大铖

的叔祖阮自华从京城罢官回到安庆,蓄养昆曲家班,过起了休闲生活,从此安庆就有了昆曲的一个支脉,被称为"皖上曲派",也叫"徽昆"。崇祯年间阮大铖被朝廷弃用,回到家乡安庆,一住就是十年,后来又住到南京。这个时期他继承叔父的传统,编演新剧,由自己家的戏班演出,成就了他作为戏剧家的一世英名。当时文人记载他编的戏:"本本出色,脚脚出色,出出出色,字字出色。"清代有一本记录安庆演员的书叫《皖优谱》,里面记载说:安徽阮氏家里的演员,于天启、崇祯两朝,名满江南。

2010年初我在安徽电视台编导方可等同志的陪同下去安庆市和石牌镇调研,在我的请求下,曾任当地京剧团团长的张亭先生把有关口述史料作了笔录,特载如下:

怀宁阮大铖家班资料

明崇祯十年前后,为了充实家班,阮大铖曾派专人来家乡怀宁,在石牌、洪镇、三桥等地,挑选了二十多名貌美嗓佳的青少年去当演员。当时怀宁民间戏谣唱道:"圆海办家班,名声响啨啨。石牌小儿郎,卖到裤子裆(指阮大铖)。"阮大铖死后,部分家班子弟

回到家乡安庆（怀宁），后都成为艺坛顶梁演员。也有民谣歌唱："怀邑优人好幸运，唱戏唱到紫禁城。胡子（指阮大铖）失节降满清，非命死在仙霞岭。梨园子弟纷离去，回到安庆唱春灯（指阮大铖剧作《春灯谜》）。"

另今知的阮家班弟子回怀宁的有向长子（石牌人，杨月楼与他同村）、王矮子（唱三花的）和杨女人（唱旦行，与阮大铖同乡），后来各人组班演出。此三人名字不知，可能就是因为有绰号，故被流传下来。

张亭

2010.1.18 于石牌

到了清代中叶，已经历了几十年的"花雅之争"。（按，"花雅之争"是指西皮二黄等舞台俗文化崛起，逐渐动摇和取代了昆曲统治地位的那个过程。）尽管如此，安庆地区昆曲薪火依然在传承。三庆班进北京后最著名的演员叫高朗亭，当时对他的记载是"善南北曲，兼工小调"，这个"南北曲"指的就是昆曲。在高朗亭的身后，三庆班在嘉庆年间出了一位程长庚，后来成为京剧的奠基

人。程长庚出生在安庆地区的潜山县,他13岁首次在那里登台,演出二黄戏《文昭关》。史书上又说他"字谱昆山鉴别精",表明他崇尚昆曲,想必这也和他在艺术的摇篮时期受"皖上曲派"的熏陶有关。从阮大铖到高朗亭,再到程长庚,一脉相承。因此可以说,安庆的舞台艺术有着它的历史渊源和文化之根。前述张亭先生记录的清朝传下来的怀宁民谣,说的是当地孩子争相到戏班学戏,以求捧得好饭碗,由此可以想见,之所以当年"安庆色艺最优",是因为有良好的人才基础,这和明清时期当地的文化市场有关,是历经百年优化和积累的结晶。

可是话还要说回来,我们应该全面、客观地评判"徽班进京"这个问题。当年在三庆班进入北京的同时以及身后,还有许多戏班纷纷进入北京,比较著名的有四喜班、春台班、和春班等。这四个戏班先后被称为"四大名班"和"四大徽班"。当时有一种说法是"三庆的轴子,四喜的曲子,春台的把子,和春的孩子"。三庆班的戏往往有故事的连贯性,根据故事发生的时间顺序一本一本地往下演出,就像"拧轴子"一样,因此叫"三庆的轴子";四喜班主要唱昆曲,因此叫"四喜的曲子";"春台的把子"是

说它以武戏见长;"和春的孩子"则是说它的少年演员,或者叫"童伶",特别优秀。原来,当时所谓的徽班实际上是一种融合各种舞台艺术的戏班子,有点像今天的综合性文工团,艺术样式的构成各有侧重,各具特色。这里面的演员既不都是安徽人,演的也未必都是"徽地"的戏。那么为什么后来都叫"徽班"了呢?这是因为"安庆色艺最优",三庆班的影响最大,于是其他戏班为了包装自己,就搭了这个"顺风车"。因此在迄今为止最新的一本完整的京剧辞典,中国大百科全书出版社2011年正式出版的《中国京剧百科全书》里,没有把"徽班进京"作为一个事件,而表述为"京剧史用语"。

"京剧史用语"这样的表述,平衡了其他省份对安徽省作为"京剧源头"地位的争议。那么到底是哪些争议呢?我们下一篇具体说。

# 汉班进京与起源之争

"三庆徽"进京之后,大概过了二三十年,湖北的汉调戏班陆续进京。汉班里基本上是湖北人,他们唱的汉调就是西皮、二黄加上反二黄。汉班和徽班在北京合流,使得京剧逐渐成形。

第一个进京的汉班艺人是米应先(1780—1832),他是湖北崇阳县人,大约在嘉庆十七年(1812年)到达北京,加入四大徽班之一的春台班,演出引起轰动。据说他扮演的关羽化妆不用油彩涂脸,而是上台之前喝一大碗酒,等到酒劲上来了,把脸憋红,上台时先以水袖遮脸,到了台中央突然甩开水袖,露出了一副红脸。谁知这一露,台下就哗啦啦跪倒一大片。原来这个红脸的样子非常端庄肃穆,观众看呆了,以为真的是关公显灵了,不由得全场起立,就地跪下来敬拜圣人。

米应先作为春台班台柱的时间很长,他使得西皮、二黄在北京大为风行。京剧舞台上有一个道具叫作"喜神",用途是作为抱在手里的婴儿。戏班把它看作吉祥

物,象征戏神仙、祖师爷。放置"喜神"道具的箱子是不允许演员随便坐的。米应先被尊称为"米喜子",喻其"喜神"的地位。

汉班在米应先身后,又有王洪贵、李六、余三胜、王九龄等先后进京,带去的戏都是老生戏,我们今天看到的老生戏如三国系列、伍子胥系列、杨家将系列等,都是从汉班里来的。原来先期来京的徽班代表性演员是旦角,自从汉班进京之后,皮黄舞台上就显得生旦并重,艺术生态得以平衡了。后来,以男性角色为主的历史戏和军事戏逐渐成为主流,被称为"大戏"。

汉班对京剧形成的贡献还在于戏班的形制。从衣箱制度到后台的管理制度,都是因汉班而定型的。在伴奏方面,徽班起先以吹奏、弹奏二黄为主。到了汉班进入,就逐渐变为全堂以京胡拉奏西皮和二黄了。在行当方面,汉班有十个,称作:一末、二净、三生、四旦、五丑、六外、七小、八贴、九夫、十杂。京剧呢,把这十个行当进行了归并,比如一末、三生、六外、七小合并为一个行当,就是生行,四旦、八贴、九夫合并成旦行。京剧行当的基础在于汉班。由于徽班的名气响,许多汉班演员都到徽班

搭班,于是当时有一个谚语叫作:"班是徽班,调是汉调。"湖北的学者还认为,京剧曲调的半壁江山是西皮,而西皮就是湖北的"襄阳调"。这就使得湖北的同志更加理直气壮地认为,京剧的主要产地是湖北省。

与此同时江西省也有学者也提出了一些争鸣意见。质言之,二黄的母体是弋阳腔,而弋阳腔的家乡是在江西的弋阳县,单凭这一条,江西省就足以拥有相关的荣誉和文化资源。在徽班进京之前的乾隆中叶,就是1775年左右,有个四川人叫李调元,他写了一本书叫《雨村曲话》,里面说:"胡琴起自江右。""江右"是古代的地理名词,指江西。胡琴呢,是当时对二黄的别称。大家都知道汤显祖,他是明朝的大戏剧家,最有名的作品是包括《牡丹亭》在内的"临川四梦"。他的家乡临川离弋阳很近,都属于今天的江西抚州地区。汤显祖的作品当年主要是以弋阳腔来唱的。弋阳腔向北流播,到达与江西毗邻的安徽徽州地区,与当地艺术结合而逐渐演变为徽州腔和青阳腔,这就是当时非常红火的"徽池雅调"。这些腔调越过长江传到安徽省安庆地区,融合、发育成"石牌腔",即成二黄的母体。

京剧的源头出自陕西这个说法的主要依据,系指称在"襄阳调"之前就有了西皮腔,它最早是由魏长生从陕西带进北京的。魏长生进京时间是在1779年,比徽班进京还要早11年。北京人把魏长生以胡琴伴奏所演的戏叫作"琴腔",又谐音为"秦腔"。由于魏长生风靡北京,使得昆曲和弋阳腔的市场逐渐缩小,开始走下坡路。

由此看来,湖北、江西、陕西三省说自己和京剧的起源有关,都有一定的道理。其实与京剧起源有关的省份还有一些,只是这些省里的文人没有意识到或者没有正式提出来。比如甘肃。根据史料记载,西皮调最早叫作"甘肃调",它是为陇东皮影伴唱的曲调,先传到陕西,再从陕南沿着汉水传到湖北。由于甘肃在湖北和陕西的西面,又是通过皮影戏传过来的,因此"甘肃调"又被叫作"西皮"。还有一个有关的地方是四川。因为最早把西皮唱响北京的魏长生是四川金堂县人。现在金堂是成都市的一个区。魏长生自幼学艺,13岁才到陕西去,想必那个时候他是说一口成都话。已故戏曲史家周贻白先生认为:魏长生当时唱的是"西秦腔",传自四川,也叫"琴腔"。原来在魏长生去北京之前,京城流行的昆曲和弋

阳腔都是以笛子伴奏的,魏长生去那里唱的西皮以胡琴伴奏,令人耳目一新。这个琴腔的"琴"字是胡琴的琴,而不是地理上作为陕西简称的那个"秦"。可是后来有人把陕西今日的秦腔误以为是西皮的母体,这就委屈了甘肃和四川啦。不过也难怪,这是由谐音而造成的误读,谁让我们汉语的同音字那么多呢?

按照张伯驹的说法:梨园界的老先生只知道"徽班进京",研究者也只说到乾隆年间的花部、雅部之分,这是不够的。京剧原名乱弹,也叫弹戏,或者弹腔,内容包括民间的各种唱吹腔、小调的歌舞小戏,如《小放牛》、《小上坟》、《打面缸》、《打樱桃》之类。他还认为京剧的音韵大致与高腔、昆曲相同,而早年在江西、湖南、广西、四川的地方戏里,这三种戏都在一个班社里演出,如此看来京剧的历史当然应该和高腔和昆曲的历史有关。昆腔早在明朝的成化年间就有了。而根据湖南常德湘剧的史料,在明朝永乐二年就有高腔的华胜班和弹腔的瑞凝班。据此可以认为京剧的历史可以上溯到明朝初年。

京剧源头的相关地域,实际上是在南宋灭亡时杭州戏班的流散路线上。张伯驹先生说,当时京城杭州成为

兵戈之地,戏班纷纷逃离。逃离的方向有五个,其中有三个与后来的京剧历史有关:一支是向西由临安、淳安流向安徽徽州;一支是向南经过衢州、江山逃到江西弋阳;还有一支向北经过嘉兴到达江苏昆山。这三支后来就分别演变为唱弹腔、弋阳腔和昆腔了。

关于京剧的形成还有一个认识的角度。道光年间出现了中国戏剧史上程长庚、余三胜、张二奎三位标志性的人物,他们的籍贯分别是安徽、湖北和河北,代表着京剧的三个主要来路。张二奎代表的河北一路,出自陕西,经过山西流向华北;这是最早进京的皮黄戏,称为京派。程长庚代表安徽一路,这一路里面除了安庆人以外,也包括苏州人和扬州人,他们是以扬州为枢纽,通过大运河流到北京;除了皮黄等以外他们还有昆曲的传承,称为徽派。以余三胜为代表的湖北一路是直接从湖北来到北京的,称为汉派。直到今天,我们还可以看到这三支流脉在舞台上的踪影。

总而言之,京剧作为一个全国性的剧种,是各地舞台艺术长期交融和优化的产物,其发源地并不能定于一尊。虽然可以肯定,鄂皖交界地区在剧目和人才方面的贡献

更大些,但从起源到形成的过程中所涉及的地域,并不止四五个省区。而且,京剧的起源、雏形还可以推导到更早,其历史应该不止二百多年。

# 战争加快京剧流播

京剧发生和形成的历程,是在中国战乱频仍的岁月。战争无疑是破坏民生、毁灭文化的,可是对于京剧来说,它却凭借蔓延的战火,意外得到更快的传播。这是怎么回事呢?

我在前面的讲述中曾经援引张伯驹先生的说法:在南宋末年杭州成为兵戈之地,戏班子、艺人们纷纷向外地流散,这就把京城的戏剧带到了各地,也把舞台上的中州韵进一步传播到各方言区,其中流散到弋阳、昆山、徽州的戏班,后来演变出弋阳腔、昆腔、乱弹腔,成为京剧的母体。后来弋阳腔进一步演变,派生出二黄,它的传播过程也同战乱和难民有关。原来弋阳在江西省东北部的抚州地区,在宋、元、明三朝,这个地区经常发生战乱,当地既发生过对北方金国南下入侵的激烈抵抗,也发生过对倭寇以及叛乱者的坚决反击,还发生过贫苦农民反对官府的抗争和起义。弋阳及其周边地区的大批老百姓四处逃亡寻找安身之处,为了排遣乡愁,他们一路上传播弋阳

腔,而各地"改调歌之"、"错用乡语",使得弋阳腔到异地落户。一部分弋阳人北上经过乐平、浮梁,进入皖南一带,把弋阳腔同浙江传过来的余姚腔结合起来,产生了乐平腔和青阳腔。另一部分人来到贵溪、宜黄一带,以弋阳腔丰富了当地的宜黄腔。还有一些人走远了,他们经过南昌进入湖南、湖北,甚至云贵川等地。

到了嘉靖年间,弋阳腔蔓延到南北13个省,大家把它称为高腔。高腔不仅占据了北京,演变为"京腔大戏",还成为许多地方戏曲的源头或者组成部分。如今,四川的川剧,湖南的湘剧、辰河戏、祁剧,浙江的婺剧,江西的赣剧、瑞河戏,山东和淮海一带的柳子戏等剧种里面,都存在着高腔,其中有的还以高腔为主。总之,早年弋阳腔迅速流播这件事,是由战争带来的副产品。

再看明朝末年李自成、张献忠农民起义军,它们怎样传播襄阳调(西皮)和高拨子。

李自成是陕西米脂人,先祖是从甘肃迁徙过来的,他身上有汉人和少数民族混血的基因。他所率领的明末农民起义军非常重视宣传工作,每次攻打某地之前,要四处传唱自编的歌谣以便收拢民心。例如大家熟知的"吃他

娘,穿他娘,开了大门迎闯王,闯王来了不交粮"。据记载,李自成自己能唱"西调",就是西皮。他让随军剧团演西皮,一来供自己享乐,二来也便于和驻地群众交流,搞好军民关系。李自成的大本营在湖北襄阳驻扎多年,他原想把襄阳建成他的首都,叫"襄京",这个愿望虽然没有实现,但促成他的随军剧团在那里经常演出。西皮融进了当地的调子之后就更好听了,这就是西皮又称襄阳调的来历。襄阳调后来成为汉班的基础调子。于是有梨园谚语说:"班是徽班,调是汉调。"

再看张献忠。张献忠的军队在崇祯十三年进攻安徽桐城得手后,在那个区域盘桓了若干年,于是他的随军剧团就经常在那里演出。例如,他在一个叫"挂车河"的地方庆寿,由"军中乐人"演《过五关斩六将》、《韩世忠勤王》、《尉迟恭三鞭换两锏》等戏。张献忠是陕西人,士兵多数来自西北地区,他们爱听山陕梆子。张献忠在安徽战败后,随军剧团来不及撤退,流落在当地。他们唱的山陕梆子比起当地流行的乱弹要高亢得多,人称"高梆子"。所谓梆子,是用西北地区盛产的枣木制成的打击乐器,可是安庆地区不产枣木,于是他们只好以竹筒代替。实心

枣木声音硬朗,是"梆梆梆",而竹筒敲击的声音是"拨拨拨",于是"高梆子"就逐渐被改称为"高拨子"。我们看周信芳的名剧《徐策跑城》唱的就是高拨子,这是一种以山陕梆子结合安庆语言的风格,当时人称"安庆梆子"。梨园行内把高拨子作为南派京剧的一种音乐特色,原来这一项南北文化的交流和融合,是由明末的农民战争促成的。

接下来说太平天国运动对京剧形成的影响。太平天国运动发生在清朝中叶,历时14年,战场主要在长江流域,这就切断了江南和北京的联系。本来,清朝掌管演戏的机构南府定期到南方去"采秀",如今在紫禁城南边的景山一带以及通往颐和园的路上,还保留着"苏州巷"、"苏州街"之类的地名,这就是当年被"采秀"的苏州演员驻地的遗迹。太平军兵祸造成南北交通阻隔之后,到苏州"采秀"这件事也不能进行了,这就直接造成了京城昆曲演员后继无人。当时北京的文化市场正处在"花雅之争"的过程中,而太平天国这么一闹,就进一步助推昆曲没落,皮黄勃兴。

"文革"期间,南京秦淮区小姚家巷拆修古旧房屋,工

作人员在曾经是太平天国英王府邸的建筑物的墙夹缝里发现了不少残破的剧本和谱子,里面有记载写道,这些东西的主人公曾经在太平军营盘中看过皮黄戏。原来英王陈玉成的二夫人蒋桂娘是湖北麻城人,特别喜欢看西皮二黄。1859年夏,这位蒋桂娘说服丈夫组建起皮黄戏班子,在安庆地区招募了十余位民间演员,这就是"同春班",也称"同春社",其中有一位比较有名气的老生演员叫邱在良。后来一个叫作"孟七"的名角带领他的整个家班,加入了同春班。孟七带进来的这个家班,就是后来出了鼎鼎大名女老生孟小冬的孟家班。

接下来说国共军队的京剧团。

进入民国后,一直到1949年,中国大陆战乱频仍。解放战争期间交战的双方,国民党军队和中国人民解放军都组织了许多京剧团。双方军队的文化生活以及慰问地方的活动,在相当程度上仰仗的就是战地文工团的京剧演出。

国民党军队方面的京剧团,我听说过的,有74师京剧团、204师四维剧校,还有四川的36军陆军剧团、安徽的舒城大众剧团、河南的卫立煌战友俱乐部。在抗战期

间还有由阎锡山的妹夫梁延武负责的山西第二战区文化抗敌协会歌剧（即京剧）队等。国民党军队撤退到台湾后，由海陆空三军各组织了一个京剧团：大鹏剧团属于空军、陆光剧团属于陆军、海光剧团属于海军。

演京剧也是共产党军队的文化传统。

先说延安时期。当年那里有延安平（京）剧研究院等六七个京剧团。再说晋冀鲁豫根据地。那里有八路军120师平剧社、18集团军政治部实验剧团、129师386旅野火剧社等。在苏皖根据地呢，有新四军第四师拂晓剧团和淮海实验剧团，河北省有渤海军区政治部京剧团和冀中军区实验旧剧团，湖北省有第47军长江京剧团。至于山东地区新四军的京剧团就更多了，单单胶东地区就有六七个。

当时双方这些剧团的演出往往有一定艺术水平。解放后担任中国京剧院总导演的阿甲同志，当年就在延安平剧院同毛泽东的夫人江青合作演过《打渔杀家》。国民党方面，大名鼎鼎的抗日英雄张灵甫是北京大学毕业的，他非常喜欢听京剧。有记载说，张灵甫属下的74师京剧团，在驻地演出极受欢迎，比当地民间戏班子水平高。

这些剧团的功能,除了丰富部队的文化生活外,还作为宣传教育的工具。比如在淮海战役中国民党部队撤退时,有一个师的京剧团没能够赶上去台湾的船,走投无路之际,就被新四军的淮海实验剧团收编了。不久南京的国民党部队中央警卫三师起义,我方为表示欢迎与鼓励,京剧团的慰问演出剧目选择了《失街亭、空城计、斩马谡》。此戏也有一点警示起义人员不得"违令"的含义。

当时国共两方面的京剧团也都进行艺术改革。抗大六分校宣传队,演过现代京剧《夜袭飞机场》和《贺龙》。据当时看过京剧《贺龙》的老前辈说,剧中人贺龙的扮相是身穿八路军军装,足蹬马靴,这是现代军人的装束;可是后背上呢,却扎着四面靠旗,出场时也是走传统戏的程式"起霸"。演员在锣鼓经里起云手、拉山膀、左右踢腿、鹞子翻身,亮住以后用韵白念"引子",然后自报家门——"俺,贺(哇)龙……"这件事至今为行内人士津津乐道。诚然,京剧艺术的改革有一个摸索过程,即使失败,但对于铺路的石子我们也要予以致敬。

在全国解放以后,延安平剧院和胶东革命根据地的京剧骨干进了北京,这批人成为新组建的中国京剧院的

主要干部。解放战争中国民党军队节节败退,许多国民党军队京剧团随着投降的部队整体编入解放军,比如204师的四维剧校,后来成为中国戏曲学校的前身之一。另外像云南省京剧院、广州京剧团、黑龙江省鹤岗市京剧团等,都是由国民党部队京剧团整体或部分改编而组建的。

当年,京剧为什么能够因战争而加快传播呢?我认为,首先是由于部队宣传和文化生活的需要。当时部队里还没有电影放映队,官兵来自五湖四海,而地方戏有局限性,于是京剧团就越办越多。其次,部队的流动性大,加快了京剧向各地的流播。第三,战争造成大量难民迁徙和流动,大大突破了方言区的阻隔。这就使得在地域文化交流的过程中,京剧艺术如同插上翅膀,飞向全国。如此特殊的机遇和传播案例,为中外艺术史所罕见。

# 戏迷皇帝

二黄和西皮简称皮黄,这个声腔系统所属或所关联的剧种,我可以说出一大串,包括汉剧、徽剧、川剧、婺剧、赣剧、桂剧、湘剧、滇剧、祁剧、瓯剧、宜黄戏、荆河戏、巴陵戏、辰河戏、柳子戏、上党梆子、广东粤剧等等,这还不包括根据皮黄的调性来构建自己声腔体系的浙江越剧等。这些相关剧种虽然精彩纷呈,但只能甘居地方戏的地位。那么为什么同样属于皮黄系统的京剧,却能够享有国剧的崇高地位呢?原来,这和清朝时期宫廷的重视、扶植和推波助澜有关。

清朝初年,宫廷延续明朝的教坊机制,由教坊司掌管礼乐和演戏事务。开国皇帝顺治对关内的戏剧和音乐有很大兴趣,让一些明代的传奇剧本在宫廷演出。到了康熙朝就专设了一个叫作"南府"的机构,也叫"升平署",顾名思义就是"歌舞升平",专门管理演戏事务。这个机构的地址在今天北京紫禁城西华门以南,因此称为南府。南府里有专门为太监学戏而设的科班和演戏的戏班。戏

班由内学和外学两部分人员组成:专门演戏的太监称为内学,从各地精选来的演奏员和演员称为外学。到了乾隆朝,内学和外学的规模发展得很庞大,达到一千多人。宫廷戏班非常繁忙,有所谓月令承应、朔望承应。月令承应就是每月有规定上演的日子;朔望承应就是在朔日(初一)和望日(十五)要出演。另外还有节令戏、万寿戏、喜庆戏,就是每年的二十四节气要演出、皇帝生日要演出、王公贵族的生日以及他们子女结婚等喜庆日子也要演戏。总之隔三岔五要演戏,这是宫廷里最主要的娱乐活动。

"徽班进京"就是为了给乾隆皇帝祝寿而促成的。此时正值戏曲界出现"花雅之争",皮黄和昆曲在京城争夺市场,而宫廷里的兴趣,由起先喜欢昆曲而后来转向看西皮二黄,这就具有导向性了。在嘉庆和道光这两位皇帝当政期间,为了节省宫廷行政开支,就消减宫廷戏班的规模,把许多昆曲艺人遣送回原籍,这样一来就把更多的舞台空间腾给西皮二黄了。

到了咸丰朝,皇帝大量引进"外班",更多地从民间戏班里挑选优秀演员来演出,这样宫廷里的戏就更好看了。

他晚年在热河行宫休养,居然在一年时间里看了320出戏。同治皇帝呢,他是钻研武生的,经常要练功、排戏。到了光绪朝,皇帝的堂兄弟载涛,武生戏能演《安天会》里的孙悟空,旦角戏能演《贵妃醉酒》。他的艺术是花重金请老艺人教的,玩出了一点名堂。到了清朝最后的宣统年间,溥仪皇帝的堂兄溥侗,唱戏用艺名"红豆馆主",昆乱不挡。他的老生戏是正宗谭鑫培的路子,小生戏能够同梅兰芳在舞台上合作《奇双会》。后来有许多专业演员向载涛和溥侗学戏,分别称他俩为"涛七爷"和"侗五爷"。

光绪皇帝本人呢?练的是司鼓,相当于乐队指挥。他经常到南府去视察,也是去那里玩。他会在排练场坐下来,拿起鼓扦子亲自打一出戏。有一次,光绪打一个叫作"朱奴儿"的曲牌,指挥出错,锣鼓少打了几个乐句。不过还好,大家听起来还蛮顺,于是这种简练的打法不胫而走,人称"御制朱奴儿",至今还流传在舞台上。光绪也曾粉墨登场,戏台上演《黄鹤楼》里的赵云。

有一次,光绪看谭鑫培的戏,觉得琴师孙佐臣的胡琴声音特别好听,就传旨把这把京胡"借"来玩。后来谭鑫培演出时,孙佐臣就只好换一把胡琴伴奏。此时慈禧太

后她一坐在台下,就觉得今天京胡的声音不对呀,当场询问孙佐臣这是怎么回事。再追问下去,就晓得光绪把那把好胡琴拿走了,于是就把光绪训了一顿:你不能影响演出啊,再说这把好胡琴,凭你的功力根本没法驾驭,赶紧好借好还。于是光绪乖乖地把胡琴交出来了。

慈禧太后非常懂行,看戏时台上若是念错唱错,她会及时指出来,喝令改正。她曾主持把昆腔和弋阳腔的连台戏《昭代箫韶》改编成皮黄。由于改制的人手不够,就动用了太医院里的御医和宫里的其他文人。这些人每天跪成一排,听老佛爷拿着老本子交待内容,然后去分头编撰。《昭代箫韶》一共编了105出,由老佛爷亲自指挥排戏、化妆、设计布景等。在这个过程中,慈禧太后亲自编写唱词,让内廷供奉的演员陈德霖编唱腔。慈禧把自己的寝宫——长春宫的太监组织起来成为一个"科班",名为"普天同庆班",由大太监李莲英总管,接受严格的训练。据记载,这个"普天同庆班"居然有180人,而且行当齐全,可以完整配合慈禧太后唱戏。

通过宫廷的演戏经历,皮黄艺术发生了哪些变化呢?

原来,民间戏班子进宫廷给皇帝和老佛爷演戏是一

件非同小可的事情,谁也不敢懈怠,剧目的准备和排练比平时要认真得多。宫廷里观众看戏的眼光高,升平署对艺术所下的指令非常内行,代表着当时精英文化的要求。皮黄戏班进宫廷演出这件事经历了几任皇帝,这是个艺术的磨洗的过程,越磨越精致。首先,剧本紧凑了。每次演出升平署都要审查剧本。限定每出戏演出时间的长度,不能让观众腻烦,浪费时间,因此剧本不能啰嗦,更不能把在农村野台子上的那套东西搬上来。于是以往乱弹那些冗长的唱段,都大大缩短了。大家不妨环顾一下,同样一出戏演起来往往京戏比地方戏简练。现在一些地方戏还保留百十来句的唱段,而京剧里基本没有这种遗风,即使大段唱腔往往也只有二三十句。这就是宫廷磨洗的结果。第二,内容健康了。黄色庸俗、怪力乱神是不许呈现在宫廷的,因此从草根带来的那些不堪入目、不堪入耳者,自然被淘汰,舞台显得"干净"了。第三,表演讲究了。剧目经过细排,演员对自己的表演细致加工,技术结构改造得合理而且丰富了。一些经得起推敲的传世之作,就这样出现了。

值得称道的是:这些进宫的艺人并未脱离民间。在

不被宫廷传唤的时间段里,他们就在北京的戏园子里演出,或者到外地巡回演出,这样就把宫廷改戏的信息,精益求精的舞台风貌,带到了梨园界,带出了京城,带到了全社会,从而带动了整个行业艺术水准的提高。

同治年间,在北京经过皇宫磨洗的那一路徽班陆续来到上海,令上海的徽班同行刮目相看:本为同根,怎么北京来的面目大变,水平高得多呢?为了有所区别,上海人把北京来的称为"京班",把苏北里下河来的就叫作"淮班",或者仍然叫作"徽班"。在光绪二年即1876年的3月2日,第一次在上海的《申报》的一篇文章里出现了"京戏"两个字。后来约定俗成,京戏这个名字就逐渐在全国叫开了。

总而言之,京剧能够从一朵地方性的"野花"脱颖而出,成为一种超越方言区的全国性剧种,这件事也应该给清朝的宫廷记上一功。

# 京胡与京剧

京胡是京剧的主要伴奏乐器,又名胡琴,也是广义上的胡琴家族中的一员。胡琴最早由唐代北方少数民族奚人部落传入中原,逐渐由弹拨演变为弓弦拉奏,当时被称为"奚琴"或"尾胡琴"。宋朝沈括《梦溪笔谈》中说:"马尾胡琴随汉车,曲声犹自怨单于。弯弓莫射云中雁,归雁如今不寄书。"自成吉思汗来到中原后,胡琴在黄河流域流行起来,被广泛用于宴乐。《元史·礼乐志》中说:"胡琴二弦,用弓揿之,弓之弦以马尾。"这是正史中最早关于胡琴的记载。以京胡为主要伴奏乐器的京剧后来成为中国的国剧,这件事最能说明中华优秀文化乃是多民族文化交融之结晶。

在京剧得名之前,西皮和二黄这两个声腔系统已经存在了。有明一代,西皮声腔诞生于甘肃东部,初以胡琴伴奏皮影戏。二黄戏也诞生在明代,地域在安徽西部,初以双笛伴奏唱腔,故而原称"二簧"。可是二簧声腔后来也改用胡琴伴奏了。成书于乾隆四十年(1769年)的李

调元《剧话》谓:"胡琴腔起于江右,今世盛传其音,专以胡琴为节奏,淫冶妖邪,如泣如诉,盖声之最淫者,又名二簧腔。"所谓江右,是从北方向南看长江那一段偏于南北走向的地域,其右侧指今天的江西、皖西和湖北,地处长江中游。原来西皮戏班随李自成军队南下,辗转到长江中游一带与二簧戏班同台,经过长期磨合之后,大家认识到胡琴拉奏灵动得多。拉奏不仅比竹笛吹奏力度大,而且伴腔过程里可以加过门,增加音乐表现力。其时演员既可喘气休息,也可做戏,于是舞台上二簧声腔的伴奏逐渐弃笛用琴。胡琴初为木质,因为北方原来不产竹子,皮黄戏班来到长江流域之后就地取材,琴身改木为竹,竹担(杆)子、竹筒子,蒙在筒子上的桐木板则被代之以蛇皮,使其音色更贴近人声。当时人们把西皮和二簧合称二簧,后来谐音为二黄,也作"胡琴腔"或"乱弹"。

"乱弹"如同山野之花在中原民间盛开,逐渐消减"雅部"昆腔的流播地盘,这就是戏曲史上的"花雅之争"。嘉庆三年(1798年)有关于禁花部的谕旨:"声音既属淫靡,其所扮演者非狭邪媟亵即怪诞悖乱之事,于风俗人心殊有关系。此等腔调虽起自秦、皖,而各处辗转流传竟相仿

效。即苏州、扬州向习昆腔,近有厌旧喜新,皆以乱弹等腔为新奇可喜,转将素习昆腔抛弃。流风日下,不可不严行禁止……"(见苏州老郎庙碑刻《钦奉谕旨给示牌》)与此同时又从内廷传出了一则轶事:嘉庆初年,皇帝以父亲乾隆为"太上皇",因"簧"与"皇"谐音,则"二簧"犯了"二皇"之讳;况且胡琴难免断弦,"弦"与"贤"同音,内弦称老弦,外弦称子弦,无论断了哪一根"贤",均属不详之兆,于是皇宫下旨戏班弃琴用笛。真可谓是:宫廷一语成谶,梨园百年笑谈。

在嘉庆朝的二十多年里,胡琴在京城的戏馆茶园里销声匿迹。嘉庆皇帝驾崩后道光皇帝登基,虽然已无"老弦"、"子弦"之虞,但是地处天子脚下的京城戏班仍以双笛伴奏二黄(簧),不敢像民间那样恢复用胡琴。道光八年(1828年)汉班艺人李六、王洪贵入京,又把胡琴带入了京师的戏馆茶园,脆亮醒耳,听众惊呼为"楚调新声"。据传大概在咸丰十年(1860年)前后,京城的"场面"即乐队名家沈六(沈星培)和有"笛王"之称的王晓韶正式提出乐队改用胡琴和月琴,以胡琴代主笛,月琴代副笛,试奏后果然随腔和裹腔更严实。可是老笛师田新旺仍然反对

弃笛用琴，与沈星培等相持不下，后经双方协议采取折中办法：凡堂会用胡琴和月琴，在戏园则仍用双笛。尽管如此，毕竟用胡琴效果好，过了一个时期戏园里还是逐渐由胡琴和月琴取代双笛了，只是在称呼上一时改不过来，仍按徽班习俗分别称胡琴和月琴为"上手笛"和"下手笛"。直到同治朝，由于戏迷皇帝自己会演唱，懂得胡琴的好处，传谕宫中演戏废笛还琴，这才使得胡琴扬眉吐气，坐稳了乐队首席。

综上所述，在乾隆五十五年（1790年）"徽班进京"之前，胡琴已经"起于江右"；嘉庆三年（1798年）开始废琴还笛；道光八年（1828年）汉班李六、王洪贵进京把胡琴伴奏形式带回京城，民间逐渐效尤而宫廷戏班未逾雷池；到了同治元年（1862年）宫廷正式宣布废笛用琴，此时距嘉庆朝废琴用笛已然六十余年矣。此后不久，经过宫廷陶冶的皮黄戏班南下，轰动上海滩，称之为"京戏"，竹制的胡琴遂被称为"京胡"。

1790年由徽商办的戏班"三庆徽"应召进京为乾隆皇帝祝寿，这是京剧史上的标志性事件。此后又有汉班和其他徽班陆续进京，使徽、汉进一步合流。起初胡琴拉

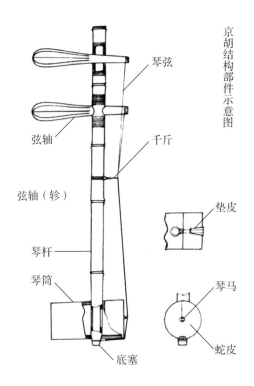

京胡结构部件示意图

奏用的是软弓,须满攥马尾,据传由沈星培、樊景泰(程长庚琴师)、李春泉等创造硬弓京胡,即以三个手指持弓,更易驾驭,敏捷灵便,遂定型焉。

京胡主要由细竹、丝弦和琴筒构成,以简驭繁,从音乐和节奏上实现了板腔体戏曲音乐的成熟和完善,把皮黄声腔旋律推到了高级阶段。这不仅拉开了国粹京剧形

成的序幕,还展开了一幅幅流派纷呈的历史画卷。以往许多京剧大师都有"私房琴师",他们往往兼任唱腔设计。为"大老板"程长庚操琴的还有王晓韶和汪桂芬,为"伶界大王"谭鑫培操琴的则还有韩明德、梅雨田、孙佐臣、陈彦衡、徐兰沅、谭嘉瑞等。琴师可以应不同行当和流派的角儿所请,角儿对于琴师也可随演随换。谭鑫培作为"内廷供奉",进宫之后一度把帮随的琴师固定为孙佐臣,称之为"随手",从此开启了名家和"随手"的合作模式。谭鑫培弟子余叔岩的"随手"是李佩卿,起用之初观众不认账,在他二十世纪二十年代初期旅沪演出过程中,舆论呼唤孙佐臣,致使余叔岩急请孙老先生南下,合作了一出《失空斩》。可是后来余叔岩还是坚持用李佩卿。原来"随手"如同鞋履,是否合脚只有自己知道。李佩卿的琴声模拟余叔岩的嗓音惟妙惟肖,节奏紧凑圆整,还常以"复调"托腔,营造"东拉西唱"的妙趣。余叔岩的余派实际上同李佩卿这位"随手"的能动帮衬大有关系。余派传人中最具影响力的是杨宝森,他的"随手"杨宝忠手法极其敏捷,快弓如疾风暴雨,还借鉴小提琴的技术,手音有金石之声,饱满圆润,有力地帮扶和提托了杨宝森的演唱艺术,

创造出杨派一路的伴奏风格。还有一位值得称道的是程砚秋的"随手"周长华,他以手音模拟程砚秋的嗓音,运弓一反当时盛行的"大拉大扯",采用了劲头内在、柔中见刚的张力控制方法,凸显连续、顿挫技巧,强调内弦的音色和小拇指的压揉技巧,柔滑结合、强弱分明,时而细如游丝一般,引人入胜。他的拉法与程腔合为一个有机的整体。

京胡音色的个性很强。它和四根弦的小提琴所不同的是,京胡只有两根弦,有效音域仅十度有余,奏高音时需要将按弦的手指翻到下一个把位,一般最多也只能升四五度音高,而低音则根本下不去。这是一个很大的局限。然而京剧"把布景带在身上"的写意化表演体系正是在这种局限里产生的。前辈演奏家以天赋和智慧,逐步创造出帮随提托、简繁对应、高拉低唱、低拉高唱等独特的伴奏风貌。在这个历程中还派生出一个新的胡琴品种,叫作"京二胡"。原来梅兰芳先生排演新剧《西施》时须增加伴奏音色的厚度,琴师王少卿经过反复试验,发明出尺寸、音色均介于京胡与民乐二胡之间的一种新乐器,一时被称作"梅派二胡"即后来被称为"京二胡"者。圆润

醇厚的"京二胡"与高亮响脆的京胡合奏,果然包裹得唱腔更显厚实,不久就遍用于旦行其他流派,坐上乐队第二把交椅。

古之学者必有师。琴师在与演员相依相存的同时,也往往有自己的师承和流脉。最早史册留名的琴师还有李四(李春泉)和贾三(贾祥瑞),他们都师承沈六而各有所长,时称"师同源而艺殊流,李四刚而贾三柔"。此后孙佐臣和梅雨田都傍过谭鑫培,而孙佐臣师贾三,梅雨田则兼祧李四和贾三。京胡艺术发展到梅雨田和孙佐臣阶段之后形成了两大流派。徐珂《清稗类钞》云:"胡琴本无奇声,自梅(雨田)弄之,凡喉所能至,弦亦能至。柔之令细则如蝇,放之令洪则如虎,连之令密则如雨,断之令散则如风。"梅雨田这一路传人有茹莱卿、徐兰沅(傍梅兰芳)、李佩卿、王瑞芝(傍余叔岩),穆铁芬(傍程砚秋),杨宝忠(傍杨宝森),赵济羹(傍谭富英)等。其中徐兰沅、穆铁芬、赵济羹徒弟较多。后来程派系列的名琴师如周长华、钟世章、唐在炘等都出自穆铁芬的门下。先后担任《智取威虎山》琴师的陈立中、蒋霭秉,伴奏《海港》的马锦良等,都是赵济羹的学生。马连良的"随手"李慕良则先后师从

徐兰沅和杨宝忠。京胡艺术另一路领军人物是孙佐臣，他的伴奏手法特别灵活，琴音响亮，耳聪手快，能经常拉出一些"花字"，还特别清晰，从无噪音。据说他的手指特别长，徐兰沅说他"两手刚健，功夫在梅雨田之上，单字随腔，能不显山不露水，包裹得浑圆"（据《徐兰沅操琴生活》）。可是孙佐臣的琴艺比较难学。他的传人主要有陆彦亭和王少卿二支。陆彦亭又称陆五，傍老旦创始人龚云甫；传周文贵，傍李多奎。王少卿是梅兰芳艺术生涯中后期的琴师，在他的门下有姜凤山（傍梅兰芳晚期）、沈玉才（傍李少春）以及黄天麟、倪秋萍、卢文勤等。

及至二十世纪中叶以后的现代京剧运动时期，交响乐进入京剧伴奏系统。为使中西乐队有机融合，中国京剧院的名琴师沈玉才尝试改丝弦为钢弦，此举后来在各京剧现代戏的乐队推广。恢复传统戏以来，各路琴师根据自己的习惯或用丝弦或用钢弦。除了伴奏以外，京胡的独奏节目也成为一道风景。在二十世纪中叶，杨宝忠、李慕良均有京胡独奏唱片问世。七十年代中期尤继舜以京胡改编罗马尼亚小提琴名曲《云雀》，有关部门安排其为来访的美国总统尼克松表演，一新耳目。此后王鹤文、

张素英也创作并演奏了京胡协奏曲,京剧音乐在继承和创新过程中越来越丰富。1980年代以来,燕守平、尤继舜、李祖铭、宋士芳、李亦平、杨乃林、吴汝俊、王悦、赵建华、艾兵、王彩云、陈平一等,也陆续举办京胡独奏音乐会。可谓江山代有才人出,生生不息。

# 南派与海派

南派和海派,在京剧的语境里都是指以上海为代表的有着南方地域特色的一种京剧艺术风格,或被称为"海派京剧",可是在京剧史的正式出版物里则称之为"南派京剧"。这是怎么一回事呢?

在说明这个问题之前,我们不妨先了解一下南(海)派京剧的来源。

京剧起源于徽班,因它最早是由徽州商人办的戏班而得名。徽班起先散布在南方各地,它们的艺术结构是以二黄和西皮声腔为主,兼收并蓄,可以根据所在地域而有所调整。与雅致的昆曲相比,它显得通俗而活泼多彩,因此昆曲被称为"雅部"而徽班被列在"花部"。徽班的艺术提高得很快,使得清朝宫廷的观剧趣味,逐渐由"雅部"转向"花部"。从乾隆皇帝的晚年开始,徽班被皇宫请进北京城。在京城的文化氛围熏陶下,尤其是经过皇宫的严格要求,若干年后徽班逐渐趋向精致,从原来纯粹的俗文化变得雅俗共赏。那么在这个时期,另一部分没有进

京的徽班在哪里呢?

原来它们继续向各地辐射,入乡随俗。我给大家找一些证据:

江西的赣剧和宜黄戏,以及湘剧、粤剧、桂剧、滇剧、黔剧、川剧、上党梆子等等,里面都有二黄或者西皮,甚至兼而有之。浙江越剧的曲调结构是四工调、尺调和弦下调,这也是依据西皮、二黄、反二黄的调式而形成的。二十世纪五十年代命名的徽剧曲调里面有许多来自老徽调,是属于二黄范畴的。至于汉剧,它与徽班的渊源更早,可以视为徽班艺术上的母体之一。还有一路徽班向东扩散,在安徽、江苏交界的高淳县站稳脚跟,进入江南地区;又通过南京、扬州和苏北的里下河地区,巡回到上海。里下河地区在扬州、泰州以东,南通以西,北到盐城、兴化、高邮一线。南派,或者海派京剧,就同里下河这一脉的徽班特别有关。

原来在明清时期,扬州以长江和京杭大运河交汇处的地理优势,成为经济、文化中心,徽班云集。嘉庆初年,最早在京城享誉的"花部"演员魏长生,由于受到和珅案子的牵连而离开北京,他没有直接回故乡四川,而是先来

到扬州,可以证明这个地区戏曲市场的繁荣。嘉庆皇帝故世之后道光皇帝登基,那是在1821年,距徽班初次进京相隔31年,于是梨园界的情况开始有些变化:当年四大徽班之一的春台班解散;1827年道光皇帝下令裁减"南府"即宫廷戏班;1833年又一个属于四大徽班的和春班也解散了。这些失业的演员告别北京后多数回原籍;由于战争,还有一些当年随里下河戏班走出去的安庆籍演员回来了,这使得里下河徽班的队伍得到扩展而且水平大大提高。

从咸丰年间,直到同治初年,也就是1851年到1864年间,发生了太平天国运动,战火也燃烧在徽班活跃的安徽、江西、浙江、湖北以及江南等地,可是未曾波及江苏北部的里下河地区。徽班就向这个相对比较安定的地区流动,于是那里就进一步聚集徽班,造成了又一次发展壮大的机会。里下河徽班的代表人物是王鸿寿,艺名三麻子,他1850年出生在南通地区如东县的掘港场茶庵庙。也有一说是他本来籍贯是安庆。据记载,王鸿寿的父亲是个官员,办过戏班,因犯罪而遭满门抄斩,只有王鸿寿一个人逃走,幸免于难。他逃到南京,加入太平军英王陈玉

成所办的同春班学艺。1864年太平天国运动失败,于是他来到里下河地区唱戏,当时才14岁。不管对王鸿寿的祖籍有怎样不同的说法,可是他的艺术摇篮期在里下河徽班,这一点是可以肯定的。

在这个过程中,里下河徽班也纷纷外出巡演,其中有一些班子辗转到了上海。有记载说当时在上海八仙桥一带的荒地上出现了三个演出场地,都是以竹篱笆为墙、布篷为帐而建起来的简易场子,在那里演出的都是浪迹江湖的徽班。里下河徽班是"集五方之音"的综合性剧团,舞台语言介于南北之间,剧目丰富,板腔体的唱腔节奏明快,文词通俗易懂,武打尤其激烈而热闹,因此很快获得上海市民的欢迎。后来王鸿寿等也来到上海,使得徽班的观赏性越来越强。相比之下,昆曲和山西班、广东班、绍兴班等就显得或者是古奥艰深,或者是舞台语言地方性太强,于是它们逐渐没落,被徽班所替代。

上海人爱看徽班的信息很快传开,使得北京、天津的徽班闻风而动,纷至沓来。此时距"徽班进京"七八十年了,他们的艺术今非昔比,上海报纸上说"沪人初见,好评如潮"。于是演出商为他们打造专演剧场,票价定得很

高。这就造成了两类人看两种徽班:有钱的上层观众看京津来的徽班,中下层观众看从里下河来的徽班。1872年,在《申报》刊登的戏剧演出广告启事上,首次以"京戏"二字指称京津来的徽班,从此就逐渐把风格有所不同的两种徽班分开了。里下河徽班的风格更接近徽班的本色,它是在上海获得发展的,于是后来就被称为"海派"。它的标志性人物王鸿寿常用的唱腔里有老徽班里的"高拨子"和"吹腔",这是"京朝派"所没有的。王鸿寿以"红生"(介乎老生和武生之间的行当)戏著称。他曾经两度进北京,观摩过早期"北派"的关公戏,然后他在表演上予以丰富,并不是仅仅摆功架。关公出场前由马童先出来翻一串跟斗以为引领,出场时身后竖一个方形的"关"字大旗,这样的处理就是从王鸿寿开始的。今天我们看到的关公戏,多为王鸿寿所创的南(海)派演法。王鸿寿所创的南派剧目还有《徐策跑城》、《扫松下书》、《追韩信》、《单刀会》、《雪拥蓝关》等,他被称为南(海)派京剧的奠基人,形成与京朝派有所区别的真切、质朴、炽烈的风格。为了说明南(海)派京剧的特色,我举一个例子。京剧舞台上表演吃饭或喝酒、喝水,往往是双手端碗,仰头一扣,

就算完事,而在《鸿鸾禧》这出戏里,小生应工的莫稽喝豆汁,仰头一扣以后还要舔碗底和筷子,这就是南(海)派描绘细节的演法,能够更加形象而真切地表现剧中人的饥饿和穷困潦倒。南(海)派奠基人王鸿寿的弟子有周信芳、林树森、李吉来(小三麻子)、李洪春等。在王鸿寿的身后,南(海)派京剧的代表性流派是周信芳的麒派和盖叫天的盖派。论其特色,一言以蔽之:麒派是"文戏武唱",盖派是"武戏文唱"。比如周信芳电影《徐策跑城》载歌载舞唱"高拨子",这就是典型的南(海)派风格。

南(海)派京剧更多地受到新文化的影响,编演过许多时装新戏,它是京剧现代戏运动的前奏。连台本戏也是南(海)派的一大特色,它们如同电视连续剧,一本一本地连续演出,花两三个日场或夜场甚至更长的时间,来完成一个完整的故事。在舞台装置方面,这些新戏与京朝派的"一桌二椅"不同,讲究机关布景和灯光幻影,增加表现力和视觉冲击力。在音乐和伴奏方面,南(海)派也比京朝派自由得多,甚至有小提琴等西洋乐器参与。

不过在上海这座城市商业化的氛围下,南(海)派京剧在发展过程中也出现过不良倾向,经常发生那些为了

赚眼球,赢取票房利润而不顾艺术的情况。比如单纯卖弄噱头,搞类似"脱衣舞"和模拟"上吊自杀"、做"吊死鬼"的表演等。在武戏中还出现追求高难技巧、惊险动作的倾向。有一出戏叫《空中打拳》,演员把长辫子挂在舞台顶部的铁钩上,蹦起来使得身体悬空,像空中飞人那样飞起来,同时伸出拳头来进行"拳术表演"。有一次演员不小心失手,触柱而死。出了这么大的事故后,这个剧场也倒闭了。

这类负面的艺术后来被称作"恶性海派",它为海派艺术带来了负面影响。为了表示与它切割,后来在正史的表述中,就对这一路由里下河徽班带来、在上海借鉴新文化而产生的京剧样式,不称"海派京剧"而称"南派京剧"。

质言之,"海派"这个词原为表达一种艺术风格而生,在"京朝派"语境里带有贬义倾向。后来这个词所含有的叛逆和包容的涵义,即其积极的一面被放大,如今已成为对"上海文化"的表述。不过与此同时,其原来包含的"南派"意义被削弱了,于是乎"浙派"、"苏派"、"徽派"各类南方文化代号鹊起,这是一个有趣的语言文化现象。

# 写意型、虚拟性、程式化

# 一桌二椅

京剧传统戏的舞台装置非常简单,拉开帷幕,舞台上往往只有一张桌子,两把椅子。一场场气壮山河的历史大戏,一幕幕悲欢离合的人间活剧,基本上依托这一桌二椅来表演。

这一桌二椅是干嘛用的?原来,在没有具体剧情时一桌二椅代表什么,这是说不清楚的,它们只有在同演员表演相联系时才有具体的指代。比如,剧中人是一对夫妻,他俩坐在桌子两侧聊天,那么这可以就指家里的客厅;如果他们端起酒杯,那么这张桌子就具体表示饭桌。如果剧中人躺在桌上,它就是个床;如果桌子摆到舞台的后部,剧中人一敲惊堂木,那么它就是衙门的公案。如果上坐着皇帝,那么椅子就是金銮殿上的宝座,他面前的桌子就是一张龙书案。

在一桌和二椅上面罩着布幔,分别称为桌围和椅披,它们一般是红颜色的。如果换一幅黄色的布幔而且绣上龙的形状,那就是指皇宫。如果台上规定情景是在室外,

一桌二椅位于舞台侧面斜着摆,那就可能表示是一口井或者一座桥梁。如果把几张桌子在舞台后部叠起来呢,那就代表高山,或者悬崖峭壁了。舞台表现寒窑时没有门,可以搬个椅子来指代为门。总之,你想说它是什么,它就可以是什么。你看,这一桌二椅的功能是不是很多,作用是不是很大呀?

当然传统京剧有时也会用布景来点缀舞台。这布景是平面绘制,景片衬以桌或椅为指代性平台,比如《空城计》里的城楼,《挑滑车》里的山岭等。可是这些装置都是很简单的,仅仅是点到而已,京剧舞台装置的主流还是不带景片的一桌二椅。观众需要通过角色的语言和表演,悟到这一桌二椅所指代的具体环境,才有助于理解剧情。

除了一桌二椅之外,京剧舞台上还有一个典型的道具是马鞭。马是古代最重要的代步工具,京剧舞台上没有真马上台,而是以马鞭来指代马。马鞭是以藤条制成的,藤条上缠挂三缕或者五缕类如红缨枪上的缨穗。它有几种颜色,红色表示红鬃马,白色表示白龙马,黄色表示黄骠马,黑色表示乌骓马,粉色表示桃花马。京剧的表演艺术在这个马鞭上有许多设计,剧中人的上马、下马也

都有其身段或者舞蹈。剧中人持鞭挥舞,表示骑马奔驰;一旦持鞭而不舞动,表示牵马而行。持鞭的动作有多种,如挥鞭、扬鞭、撩鞭、拖鞭、提鞭、握鞭、牵鞭、绕鞭、指鞭、捧鞭、加鞭,等等。有一种表演程式叫作"趟马",男女角色,花旦武生,各尽其妙。大家在京剧电影《智取威虎山》里,看到杨子荣"打虎上山"里的那段"马舞",就是以传统的"趟马"为依据,并借鉴现代舞蹈创作出来的。

京剧艺术的这个突出的特点叫作虚拟性,它以象征的手段,以一当十,以少总多,为演员的技术表演创造出很大的空间。王国维先生在总结中国戏曲艺术特点时讲了六个字"以歌舞演故事",后人又以八个字来具体说明,就是"有动必舞,有言必歌"。大家想象一下,如果是满台实景,那怎么有空间做到"有动必舞"呢?据说二十世纪六十年代北京排新戏《雪花飘》,有人提议让舞台的顶部飘落一些白色的纸片下来,可是担任主演的裘盛戎先生坚决反对,他说:"舞台上真的下雪,那还要我们演员干嘛?"原来下雪天这个环境,是需要通过演员表演出来的。观赏点在演员身上。

我再举两个虚拟性的例子。

大家看《三岔口》,台上灯光明亮,却让观众感到这是黑夜里发生的故事。两个演员表现剧中人互相看不见,为了寻找对方只好摸黑探寻。有时第六感觉意识到了对方的位置,奋力一拳打过去却扑空了,而在无意间不料肢体互相触碰到了。双方一顿乱打后却又互相失联,弄出许多趣味来。这些黑夜的感觉是演员以虚拟的表演让观众感受到的。大白光让观众清楚看见台上发生的事件,而演员表演的是在黑暗里摸来摸去,视而不见,失之交臂,互打空拳。试想,如果不是以虚拟性为表演原则,而是采取写实的环境,以很暗的光亮来表示黑夜,或者台上漆黑一片,即使演员怎么打得起来,观众也看不清楚肢体表演。

再看另一出戏《拾玉镯》。

这位叫孙玉娇的花旦角色是个小家碧玉。你看台上没有房门,演员走台步时一迈腿,表明她进房间了。再看她拉门栓,双手开门,推门栓,用双手合上门,通过这些虚拟的动作,把舞台划分出室内室外两个空间。《拾玉镯》舞台上没有鸡,通过演员一段虚拟的舞蹈表演,观众可以晓得台上是在"喂鸡"、"轰鸡"、"数鸡"、"寻鸡"。接着她

把椅子搬到室外,趁着风和日丽到院子里做针线活。她手里没有针线,却挥动手势表达出穿针引线、在鞋面上绣花等生活景象。这也都是通过虚拟的动作表现出来的,演员的肢体语言和眼神,处处传达出美感。

中国的戏以虚为主,这从戏字的字形组合方式即可知晓。繁体字"戏"的一个异体"戯"是由虚和戈两部分组成,所谓虚戈,仿佛意思就是"假打"。以大白光表现黑夜,以一桌二椅指代各种环境,以马鞭代表活马,等等,这些都是以假演真,以虚代实。换一句话来说,就叫作"假象会意,自由时空"。虚拟性的特点给了京剧的舞台调度以极大的灵活性。我们可以拿它和话剧的"三一律"来做一点比较。三一律是西方戏剧结构的理论之一,讲究的是时间、地点和行动三者之间的一致性,要求一出戏所叙述的故事时间是在同一天,地点在同一场景,情节服从于一个主题。三一律对于舞台时空有所限定。可是京剧舞台上的一桌二椅却是可以随意搬动的,它不断地转换所指代的内容,说它是什么就是什么,说它是哪里就是哪里。比如《乌盆记》,剧中人张别古找赵大索要卖草鞋的钱,想不到赵大发了不义之财,造了大房子,先带张别古

参观。二人在舞台上走了个小圆场,在此过程中赵大念道:"进大门,迈二门,走穿廊,过游廊。"最后是来到"待客厅"。台上的小圆场其实只有几步,抬了几下腿而已,然而环境已经改变几次了,观众都能意会,这就是自由时空。它和话剧"三一律"固定时空概念不一样。话剧的斯坦尼斯拉夫斯基体系还有一种叫作"打破第四堵墙"的说法,说的是把房间四堵墙其中的一面打开,让观众面对由另外三堵墙所围起来的真实的房间,看到里面所发生的真实的生活。而京剧的虚拟性原则恰恰与它相反,告诉观众我是假的,是以假演真,以虚代实。从历史的角度看,中西戏剧文化的最大区别就在这里,而以京剧为代表的中国戏曲艺术的最大的好处也在这里。

自由时空的优势在于简练、高效。为什么这么说呢?

写实型的话剧既然要用"三一律"打开"第四堵墙",那么就用不上假象会意的手法,必须时时处处落到实处,细节必须真实。而京剧通过虚拟的手段可以删繁就简,把不必要的细节省去。比如《空城计》,司马懿统领大兵远道而来,在幕内唱一句"导板":"大队人马往西城。"这时打鼓佬开"急急风":"仓仓仓仓……"龙套上,副将上,

走半个圆场,最后司马懿上,"急急风"切住,司马懿抬头一望,"啊!"——接唱下句"为何大开两扇门",西城这就到了。这远道而来、翻山越岭的过程和细节都省掉了,所花的时间,就只是这敲打"急急风"的十几秒钟。这是写实型的话剧所无法做到的。1919年梅兰芳在日本演出时,日本戏剧家神田评论"一桌二椅"时说道:"这是中国戏剧十分发达的地方。如果有人对此感到不满,那只说明他没有欣赏艺术的资质。使用布景和道具绝不是戏剧的进步,却意味着观众头脑的迟钝。"

通过一桌二椅的舞台装置,通过不用布景的虚拟性的表演,不但节约了演戏的时间,而且可以使得观众把注意力集中到演员身上。京剧艺术的这种设计有利于把演员的表演艺术做大。因此京剧首先是人的艺术,是演员的艺术。京剧观众有一句老话,叫作"看戏就是看角儿"。

# 水袖和翎子何用

无须实景依托进行表演,这种虚拟性特点使得京剧故事的表达必须尽量依靠演员的能力。京剧艺术还通过种种装饰来为表演创造条件,这同样是为了把演员的功能做大。今天我来介绍一下京剧服饰和装束有关功能。

大家来到剧场看戏,(演员出台后)首先抢眼的是演员身上的行头,它不像话剧那样是个性化的,而是类型化的。个性化的话剧服装,要为每个角色设计和定制,而类型化的京剧服装无须按剧目和角色定制,各种角色是穿分类款式的行头。京剧的服装还不分朝代,无论汉朝的或者唐朝的角色,穿的服装则基本上是明朝的样式。这是什么缘故呢?

原来,构成京剧行头和穿戴的要素里有一个重要的原则,就是要有助于歌舞化的表演。因此它是具体哪个朝代的样式并不重要,只需让观众觉得是古代即可。京剧服饰具有装饰性、程式化的特点,需要便于舞蹈或表演。戏装分为蟒、帔、靠、褶、衣五类样式,可以基本概括

传统剧目里各色人等的礼服、便服和作战时的戎装。以这五种款式搭配不同的具有象征意义的颜色,能够大致反映人物之间在社会地位、生活境遇、人品气质等各方面的差别。那么它们怎么便于表演的呢?拿蟒、帔和褶子举例,这些行头根据表演的需要,都有很宽大的袖子,于是袖口内衬都可以缝上一种叫作"水袖"的装饰。水袖以白色的绸制成,可以长达几尺。它是手臂的延伸,演员把水袖弹甩出去,让它们在空中以各种弧线来舞动,这种形态比起仅仅以两只手做动作,是不是幅度更大,表现力更强?

　　水袖可以描绘生活的场景。比如剧中人要去见长辈或者上级官员,需要打点一下身上的装束,那就可以把左右两个水袖平甩出去,接着两只手朝里弯曲,把水袖汇拢到身前,再把它们挑回搭在袖口的原状,折叠舒齐,这就表明身上的装束整理好了。水袖还可以表达各种情绪。比如剧中人讨厌某人或者不同意某人的意见,演员可以单手甩一下水袖,这等于是在空中摆了一下手,说:"不!"如果剧中人要表示遗憾,演员就垂手让水袖直通通地落下去,就好比是一声叹息:"唉……"荀慧生在表达角色异

常高兴时,往往会转过身去,背对观众,双手在背后大抛袖,幅度特别大,特别夸张,观众立刻会感受到角色的兴奋心情。尚小云有一出戏叫《失子惊疯》,表现襁褓里的婴孩突然失踪,母亲痛悔不已而近乎发疯,尚小云以各种急速翻飞的水袖花来表现,惊心动魄,把剧中人此刻的心情充分外化了。运行水袖的方式,无论幅度的大小,用力的轻重,节奏的缓急,都是从具体戏情戏理出发的。老生举止稳重,水袖就甩得缓慢深沉;武生勇猛豪放,水袖就甩得刚健敏捷;青衣温婉娴静,水袖就甩得端庄大方;大花脸粗犷爽朗,甩水袖的幅度就更大些。

京剧行内以一句谚语来描绘表演艺术的审美要素:"身段看脚步,动作看水袖,表情看眼睛。"可见水袖功夫对于表演的重要性。水袖包括哪些形态呢?常用的有抖袖、搭袖、绕袖、抓袖、摔袖、折袖、卷袖、拖袖等。程砚秋归纳为"勾、挑、撑、冲、拨、扬、弹、打、挂"这几个字。荀慧生还有一种飘柔轻盈,形如荷花叶子的水袖动作,特别好看。水袖的功夫,在于肩、肘、腕、手指四个关节之间的协调配合。看戏看什么?就是看演员的这些功夫,内行称之为"玩意儿"。

有人拿京剧的穿戴和芭蕾舞做比较,说芭蕾舞是尽量穿得少,这样负担轻,做动作方便,可是京剧却是尽量多穿多戴,给自己增加负担。比如同样是台上行走,京剧为什么要穿厚底靴?武将穿大靠已经蛮笨重了,可是为什么还要肩上插四面靠旗?还有人说,全身披挂翻跟斗,这已经够难了,为什么还要在鼻子下面戴着长长的髯口,腰上挂一口宝剑?这不是自找麻烦吗?

我告诉大家,这些增加上去的装束,确实就是要给演员"找麻烦"或者叫"加压"。你不"自我加压",怎么显出功夫来?同样做"鹞子翻身",或者高台"云里翻"下地,你如果是穿厚底靴,就比穿薄底靴困难。如果在厚底靴之外,还要穿大靠,插靠旗等,那么演员做繁难的武技动作的同时,还必须控制好靠旗、髯口和宝剑,不让它们出乱子,这谈何容易?于是在演员做这些动作之前,观众心里就产生悬念了,这就是看点。京剧和话剧的看点不一样。舞台的动作都有目的性,比如要走到一个位置,话剧演员走到位,任务就完成了,观众看的主要是剧情。而京剧演员往往还要把它变成一个艺术和技术的赏玩过程。为此就要想方设法在"走到位"的过程中把相关的"玩意儿"做

出来。

做"玩意儿"的诀窍在哪里呢？有一句行话叫作"易者难之"，就是说看似容易的动作，你要给它增加难度。我再举一个《时迁偷鸡》的例子。这是一出武丑行当的戏。时迁随同杨雄、石秀投奔梁山途中，在祝家庄偷了店家的一只鸡，他把鸡煮熟，然后吃鸡肉。这个过程要是演电影，那就一口口把鸡吃掉即可，然而在虚拟性的京剧舞台上吃鸡，就没有那么简单，"玩意儿"可多了。我以前看过名丑艾世菊表演的《时迁偷鸡》，他是这么表演的：

时迁坐在椅子背上，桌子上放着一个盘子，盘子里放着三样东西：点燃的蜡烛、小刀和几张叠好的小纸条。时迁先用小刀在盘子里做切割的动作，然后拿起一张纸条，把它叠好，在蜡烛上点燃，说道："二位哥哥吃这个，鸡翅膀，这叫凤凰单展翅！"说完就把带着火苗的纸条放进口腔里，做咀嚼的样子，然后张嘴喷出烟来。接着吃第二口，说道："二位哥哥吃这个，鸡脑袋，这叫独占鳌头！"一边说一边把纸条叠好、点燃，再次吃火喷烟。第三次说道："二位哥哥吃这个，鸡屁股，这叫后军都督府！"这一次他把带着火苗的纸条放进口腔做咀嚼状之后，张开嘴巴，让观

众看到纸片重新燃烧,火苗在他口腔里闪烁。这个表演技巧是从古代杂技里学来的,名字叫"吃火"。这和生活里的吃鸡大不一样。真的把鸡肉吃下去谁不会呢,而要表演"吃火"就必须经过严格训练了,弄得不好会把口腔烧坏的。这就是"易者难之"。有了这个"难"字以后,某种审美意趣会从中生发出来。这是在考验演员的功力,也是给观众制造悬念。虽然《时迁偷鸡》的吃火技巧不容易掌握,但演员一旦掌握,必能引起观众的极大观赏兴趣。

在戏剧服装之外增加一些装束或者物件,往往有剧情的依据。比如大靠的背上插靠旗,表明这个角色带着军队在打仗,这靠旗代表他的兵马。又如剧中人腰佩宝剑,那就表示了身份,还可能根据剧情要执宝剑参与互打。其实这不仅是为了制造难点,还是为了创造表演的手段。就拿靠旗来说,演员在做转体、翻身之类的舞蹈动作时,如果有四面靠旗在后肩上的话,就能够增加动势,提高观赏性。

京剧表演中还有一种"翎子功"。什么是翎子?角色在头盔两侧插了两根长长的野鸡尾巴,也叫"雉尾",这就是翎子。吕布、周瑜、穆桂英、樊梨花都是插翎子的武将。

从形象上看，插了翎子是增加了威武和刚健，这还不算，翎子还是一种表演手段。在《吕布与貂蝉》这出戏里，翎子的语汇非常丰富。东汉时王允施展连环计，让女儿貂蝉勾引吕布，以离间吕布和董卓的关系。吕布果然经不起色诱，他的各种心理活动以头上两根翎子来外化。吕布双手掏翎子，使得两根翎子相交，似乎是在意淫交媾。接着放开翎子，让其中的一根渐渐由弯变直，最后矗立在空中。我在看叶少兰扮演的吕布演到这里时，只听身后观众以四川口音喊道："雄起！雄起！"接着吕布调戏貂蝉，捏她的脸蛋，如果真的用手去捏那就不是艺术了，怎么表演？靠翎子。翎子很长而且有弹性，叶少兰以头颈控制翎子，让它在空中划出优美的弧形，进而弹向貂蝉的面颊，刷了一下，又迅速弹向空中。这就是京剧表演中的"捏脸蛋"，靠的是"翎子功"。通过这一段表演，表达了吕布爱上貂蝉，同霸占了貂蝉的董卓势不两立，最后就杀掉了这个在朝廷专权的奸臣。

以歌舞演故事，情节是载体，歌舞表演是观赏的对象。我们看京剧时，要学会欣赏演员身上的表演技能，欣赏艺术的"玩意儿"。

有动必舞,有言必歌

虚拟性的京剧采取"以歌舞演故事"的表演方式,"有动必舞,有言必歌"。

什么是"有动必舞"呢,我们先从脚步、出场开始说吧。演员上场必须在音乐里,这个音乐就是由文武场面营造出来的节奏,到了一定的节骨眼演员才能走出来,出来太早叫"冒场",出来晚了叫"误场"。出场后往往不能直接走到台中央,而是先要在"九龙口"立定,抖袖、撩衣,老生还要整冠、理髯,意思是整理一下帽子和胡子,做完这一系列动作后,才可以继续走向台中。舞台上的步伐叫作"台步",不同的行当有不同的姿态。就拿老生来说吧,走台步时先出左脚,要向侧面斜着出脚,勾脚面,抬腿伸向远处,再收回来,把脚落在近处,这是第一步;然后跟脚、欠身、倒脚、转腰,再向右出脚,走第二步。在这样的循环往复中,步子逐渐加快,虽然出脚和左右转腰的幅度减小,但内在得有这个心劲儿,走出来才会好看。京剧台步和生活中的走路不一样,它和传统的舞蹈有关。舞蹈

这个词古已有之，后面这个"蹈"字是足字旁，表明是脚底下的表演，京剧的步伐应该就是从古代"蹈"的姿态里化出来的。无论生行还是旦行，走台步时脚后跟都要着力。

再说手的动作。京剧身段训练最基本的两个姿势就是"山膀"和"云手"，这两套组合的第一个动作都是"前后手"。你站好丁字步，先出手，要领是用腰来带动，分出前手和后手来，这实际上就是舞蹈的姿态了。演员在舞台上如果想要以手来指向某一个方向，并不是直接指出去，而是欲左先右，欲右先左，眼睛随着手指在空中画一个圈，而且手指到位后还有手掌或兰花指的不同形态，以及手腕朝上还是朝下，就是扣腕子和翻腕子的区别。

再说一点稍微复杂的，上下楼梯的台步。往往只有一桌二椅的舞台上并不见楼梯，你怎么表示上楼和下楼？先看上楼。演员把头往上仰，好像是看着楼上，一只手伸直上举，好像是扶着楼梯的扶手，另一只手撩起行头的下摆，脚底下以脚掌交替，走台步。这时台下看上去就像是在上楼了。下楼的原理和上楼一样，不同的是眼睛朝下看，伸出的手掌也是朝下的。

京剧舞台上的行为动作，从举手投足到喝酒吃饭，从

乘船坐轿到登山涉水,从翻墙跳崖到骑马打仗,从喜怒哀乐到精神失常,都是以虚拟化的歌舞形态来表现的,它们与实际的生活形态同中有异,甚至是"离形而得似"。比如饮茶喝酒,舞台上不能真喝,做动作也不能仰着脖子直接喝,因为这样不好看,而且如果是男性角色挂着胡子就更不好办。于是就有用袖子遮挡一下的动作,然后以左手撩起右手的水袖,交叉出右手亮杯底表示喝完了,说一声"干——"。在必要的时候,饮酒这个动作可以夸张,以强烈的舞蹈化动作来求得艺术效果。比如梅兰芳的《贵妃醉酒》。杨贵妃幽怨满怀,借酒浇愁。她先是在百花亭里喝了三杯,酒兴未足,命令高力士和裴力士两个太监"大杯伺候",又喝了三大杯,这三大杯的喝法与生活中大不一样,都有衔杯,就是用嘴咬住杯子做动作表演。第一次是裴力士敬酒,杨贵妃喝完后,衔着酒杯做一个鹞子翻身的动作,然后才把酒杯衔到裴力士手中的盘子里。第二次是高力士敬酒,同样要做衔杯和鹞子翻身动作。第三次由宫女们敬酒后,她口衔着酒杯,头朝下,面朝观众,慢慢地下腰,把身体弯成圆弧形后,再松开嘴巴放下酒杯。这些舞蹈化的身段既表现了剧中人的醉态,又把人

物此时此刻抑郁而苦恼的心情非常强烈地外化了。

在这种"无动不舞"的表现中,有的演员还用上了技术绝活。比如程砚秋在《荒山泪》里用几十种耍水袖的舞姿,表现人物悲惨的命运;叶盛兰在《群英会》里采用翎子功,表现周瑜内心情感的变化;侯喜瑞在《战宛城》里以种种复杂的台步和身段,表现曹操马踏青苗的情景,如此等等。伶界大王谭鑫培有一出名剧叫作《问樵闹府·打棍出箱》,说的是一个名叫范仲禹的书生,儿子被老虎叼走了,妻子又被恶霸抢走了,他从樵夫口中得知这个坏消息后精神受到刺激,猛然一屁股跌落到地面上。谭鑫培在表演这倒地的过程中,同时还有别的动作:以右脚把鞋子踢向空中,鞋子落下来,恰好落在自己的头顶;随着打鼓佬开出来的节奏,鞋子落头顶和屁股着地两个动作,恰好同时停顿在"锵"的一记锣声里。这个"踢鞋子"的绝技在舞台上一直流传到今天。

接下来说"有言必歌"。

剧中人的语言有的是唱出来的,有的是说出来的。唱出来必然是歌,那么说出来的呢?其实京剧舞台上说话、念白也是歌,因为它也有韵律。京剧的念白分韵白和

京白,主要是韵白。之所以叫韵白,一方面因为它有韵律,要拿腔拿调,另一方面是因为它要遵循一种音韵的规范,叫作中州韵。什么是中州韵呢?就是以古代中国比较适中的地域的语言为基础所形成的一种音韵系统。关于这个话题我们以后会有专题来讲。简单说,中州韵是在我们这片幅员广阔、方言阻隔的故土上,古代的比较普适性的语音,经过艺术处理之后,具备了一种婉转的舞台腔。

我举一个《空城计》的例子。它的全剧是由《失街亭》、《空城计》和《斩马谡》三个折子戏组成的。第一折《失街亭》,诸葛亮一上台要念引子,开头四个字是"羽扇纶巾——",演员都是这么念的,你看要拖得这么长,还是拿腔拿调的。再听他在点将时问:"哪位将军愿带领人马镇守街亭?当帐请令。"后来马谡拿到了令箭,问丞相有何密令时,诸葛亮叮嘱马谡时是这样的腔调:"今逢大敌,非比寻常,我有一言,将军听了——"这些虽然都属于念白而没有音符,但仍然有韵律有节奏,这就是"有言必歌"。再比如《搜孤救孤》,剧中人程婴和公孙杵臼为了营救赵氏孤儿,他们中一位拿自己的亲生儿子置换了赵公

子,另一位献出自己的生命。程婴去法场祭奠两个即将被砍头的人,在唱段之前叫板,叫板属于念白,他是这么念的:"公孙兄,赵公子,你二人死在九泉之下,莫怨我程婴哪——啊,啊,啊……"他是顺着锣鼓经的节奏念,加强了音乐性。最后的三个字,"啊,啊,啊",虽然裹在节奏里,却是在描绘剧中人的哭声。

说到这里我再告诉大家,京剧的哭和笑也都是有音乐性的。刚才模拟的是老生的哭,那么旦角的哭是怎样的呢?——"喂伊呀呀呀……"再说京剧的笑也是有音乐性的。《空城计》里司马懿兵临城下,诸葛亮在城楼镇定自若,饮酒抚琴,抚琴声响过后他瞄了一眼司马懿,然后发出一串笑声。这个笑声是什么意思呢?它是表示自己的胸有成竹,其实是虚张声势,这里也包含了对司马懿的嘲弄。演员是这么表演的——这个笑声是以"呃"、"啊"两个音节组成的,这是韵律的需要。不仅是哭和笑,就是咳嗽也有一种专用的舞台语汇,比如老生就这么咳嗽:"嗯—哼!"你看咳嗽也得拿腔拿调。

"有动必舞,有言必歌",使得京剧成为一种综合性的舞台艺术。夏衍先生说:"京剧是世界上独一无二的艺术

品种,它的特点一是唱念做打四者俱全,二是它用最简练的程式来表达最复杂丰富的感情。西洋歌剧既无道白,又无舞蹈,演员在台上只是放开嗓子唱,几乎连表情也没有。芭蕾舞是音乐加舞蹈,话剧只有念白而无音乐和舞蹈。"这就难怪,有着唱念做打综合性的京剧艺术,由梅兰芳于二十世纪二十年代末和三十年代带到欧美演出时,会让对方感到如此新奇。有人认为,西方综合性的舞台艺术musical,就是集歌剧、舞剧、话剧甚至还有杂技于一体的音乐剧,它的发育和壮大同受到中国京剧艺术的启发和影响有关。我认为这是完全可能的。然而musical虽有写意和虚拟,却还没有提炼出程式,可见京剧艺术的优势所在。

程式可赏玩

我曾讲过一个胡适先生早年看戏的故事。有一天胡适先生看到舞台上一男一女两个小演员,都只有十岁左右,他们表演一对新婚夫妻的洞房花烛之夜,居然演得煞有介事。胡适先生有感而发,即兴赋诗,诗的最后两句是:"细腻风流都写尽,可怜一对小鸳鸯。"那么,为什么毫无婚姻生活体验的孩子,也能够把新婚夫妻的生活状态表达出来呢?原来他们事先学会了这种生活的表演程式,依赖着这些艺术程式的连接和互动,就把剧情和感情传达给观众了。

程式化是中国独有的艺术思维方式,它贯穿、渗透在京剧艺术的方方面面。这里我从造型、声音和动作三个方面来大致介绍。先说造型程式。

造型程式分为人物形象造型和舞台画面造型两个方面。一桌二椅,在舞台上可以变化多端,它以各种不同摆放方式来指代不同的环境,这属于舞台造型,我们以前大致讲过了。除了舞台造型以外还有人物造型。京剧舞台

上任何一个角色的装扮都有相应的程式。比如《将相和》里的蔺相如和《打鼓骂曹》里的曹操,虽然两个角色所处朝代不同,但身份都是"丞相",因此他们头上都要戴"相雕"。而《两将军》里的马超和《长坂坡》里的赵云,他俩都是英俊的武将,因此都要"俊扮",穿白色的"大靠"。《群英会》里的黄盖和《草桥关》里的姚期,都是年迈忠勇的老将军,因此胸前的髯口都要挂"白满"。我刚才提到的"相雕"、"俊扮"、"白满"都是关于京剧装扮样式的名词或者术语。京剧的剧目里有各种角色,舞台上男女老少的各种性格归纳成四个行当,就是生、旦、净、丑。他们的服饰也是类型化的,不同身份的角色在不同环境里,要穿不同类型的行头。行头分作蟒、披、靠、褶子、袄、抱衣抱裤等样式。京剧的花脸角色都要画脸谱,脸而有谱,这也是一种程式。脸谱分几种格局:三块瓦、十字脸、揉脸、碎脸、歪脸等。服装和脸谱的颜色都有指代性,拿脸谱来说:红色代表忠厚和正义,如关羽和赵匡胤;黑色代表耿直和豪爽,如包公和李逵;白色代表奸诈和阴险,如曹操、严嵩、秦桧、高俅;蓝色代表刚正和骁勇,如《盗御马》里的窦尔敦、《打金砖》里的马武;绿色代表顽强、暴躁,经常用来

表现各种绿林好汉;黄色代表残暴、凶猛,比如三国戏里的典韦、隋唐戏里的宇文成都。

再说声音程式。常听京剧的人经常会接触到西皮、二黄、反二黄、慢板、原板、快板、摇板、散板之类的词汇,这些都是对京剧声腔的调式和板式的描述。这些调式和板式都有一定之规。演员吊嗓之前不必说戏名,只需对琴师关照一下是什么调式和板式,就可以合作了。比如说一句"二黄原板"或者"西皮慢板",琴师马上就反应过来,奏出相应的过门,演员在约定俗成的"节骨眼"张口唱下去,往往都能大致"合槽"。

音乐程式还有曲牌、锣鼓经等。比如大官出场先要"打引子",所用的曲牌有"点绛唇"、"粉蝶儿"等。元帅升帐,唢呐要吹奏"水龙吟"。将军率领部队行军,乐队奏的曲牌有"泣颜回"等。剧中人喝酒或者写信,这时乐队要以"急三枪"的曲牌来衬托。锣鼓经是贯穿全剧的。部队行军打"冲头"。如果事态紧急,快速前进,就打"急急风"。如果在行进间还有做身段,那就打"水底鱼"。如果要表现衙门派人来搜查或者抄家,那就打"搜场"锣鼓,搜查结束以后撤退行走,就转"冲头"。

京剧舞台上的哭和笑也有它自己的音乐程式,而且因行当而不同。比如笑,小生和老生就不一样。京剧里的哭声以"喂呀"两个字来代表。老生的"喂呀"还往往夹带在唱腔里,比如儿子死了,就这么唱哭腔:"喂呀,我的儿啊……"

最后说一下动作程式。京剧以表演艺术为中心,表演艺术是什么?它是演员身上的"四功五法",或者说是唱念做打的技术手段,用它们来演绎剧情、塑造人物。演员运用一个个动作程式,传递角色的复杂心理。比如,表示惊讶就把嘴巴张大,表示生气就双手掐腰,表示拒绝就甩水袖,表示害羞就以袖遮脸,表示交媾就把二人的水袖拧在一起……

专业京剧演员往往是从小在科班练就一身腰腿功夫,在这个基础上呈现动作和身段。每个动作和身段都有自己的名称。比如:台步、圆场、趟马、蹉步等。拿趟马来说,手里拿着马鞭就代表胯下有一匹马,马鞭一抽,脚下圆场,表明马在快跑。如果把马鞭竖起来握着,就表明是牵着马。大将军出征前往往先要出来表演一个叫作"起霸"的舞蹈程式。如果是黑夜里出发去侦探,需要隐

蔽行路，那就是要表演另一种表演程式，叫作"走边"。这些都是属于表演领域里面的程式。

京剧演出非常注重技术。比如"僵尸"。这是舞台上常见动作程式，表现剧中人倒地死亡或者昏厥。它的表演过程是：剧中人先挺立起上身，笔直的身体向后倾倒，再倾倒，倾斜到与台面成45度左右，技术高超的演员甚至角度更小，把身体斜在空中；然后甩头、梗脖子，把背后水发甩起来，在空中画一个扇形，落在胸前；最后"啪"的一声，笔直的身体倒落在地面。这时观众席上准会发出叫好声。例如《乌盆记》里表现刘世昌中毒而死，《打金砖》里表现汉光武帝刘秀惊恐而昏厥，《秦香莲》里表现韩琪拔剑自杀倒地，都是用的"僵尸"这个动作程式。

再如"吊毛"这个技术动作。它有点像是体育里的空心跟斗，不过经历了空中的过程后，它是以后背着地，滚过地面之后，人再站立起来。这个动作幅度大，节奏强烈，足以表现挨打、跌跤或受到惊吓的状态。

再说一下武打的套路。表现打仗时，阵形、打法以及各种跟斗等，都有一定之规，各有其名。无论是徒手还是用器械，无论是两人对打还是多人群打，都是有一定套路

的。每一种兵器如刀、枪、剑、棍,它们的对打套路都有好多种。这些套路都有自己的名称,比如过河、小快枪、小五套,还各自有其规范,比如器械的拿法、打法,要求是"横平竖直,枪刺直,棍抡圆,单刀看左手,双刀抬双肘"。演员在台上打的套路都是事先在科班里学好的,哪一种套路,你怎么过来,我怎么过去,是一种标准化的定制,到了台上把现成学好的套路拿出来用即可。

通过以上的介绍大家可以知道,在京剧艺术里,程式是无处不在的。表演领域里的程式就像是机器上的零件,是事先打造好的,不同的零件结构以不同的装配程序可以组装成不同的机器。也就是说,不同的程式按照一定的要求有机组合起来,就可以成为不同的舞台剧。以前京剧的老戏往往没有排戏的过程,内行叫作"说戏",就是排演一个戏之前,先由一位管事的"说戏",把程式结构交代清楚。演员只需把台词唱腔背熟,晓得自己台上什么时候在什么位置,接着就是自己想好用哪些程式,怎样和别的演员连接,然后就可以"台上见"了。

所谓"台上见"就是演出前不必排戏,演员们却能够照演不误。有一次马连良要演《四进士》,由于这出戏里

扮演杨春的老搭档不在北京,临时换上了另一位名家叫李洪春。那天李洪春刚进后台就同马连良打招呼:"我一来,事儿多了。"这个意思是我会按照另外一个路数来表演杨春这个角色。于是马连良心领神会,演出时没有按照科班的演法,而是按照比较复杂一点的"大班"的路子演,果然那天照样演得丝丝入扣。这是什么原因呢?原来马连良本就晓得"大班路子"各种程式的对接,于是"台上见"错不了。

总之,京剧的程式具有简练性、间离性、夸张性、鲜明性的特点,它无时无刻不在规范着表演,不让它流于随意和生活化,而向艺术性和优美性靠拢。程式化反映了写意型京剧的虚拟性特征,由它的规范性形成了观众欣赏时相对一致的艺术和技术的标准。因剧情和演员的不同,可形成审美比较,因此同一出戏可以反复多次观赏。这就是京剧艺术的赏玩性品格。

# 何谓中州韵

京剧"有动必舞,有言必歌"都是有规矩的。拿"有言必歌"来说,它的规矩首先就是:唱念都必须遵循中州韵。不仅是京剧,其他许多戏曲剧种的舞台上,也都有一种拿腔拿调的念白,叫作韵白,它们的声、韵、调听上去好像差不多,是对于相关方言的修饰和美化。这种"听上去差不多"的腔调就是中州韵。中州韵作为艺术语言,是一种从古今、南北的语音里择优录取的音韵系统,是一种艺术历史的延续和积淀。要了解中州韵,就先要了解中州在哪里。

原来中州是河南省的古称。在古代中国,河南位于全国的中部,除了叫中州以外,它还被叫作中土、中原。河南洛阳是十三朝古都。河南开封古称汴梁,它做北宋的首都的时间长达一百多年。北宋加上南宋一共经历319年,是我国古代历史上商品经济、文化教育和科技创新高度繁荣的时代。陈寅恪曾经说:华夏民族之文化,经过数千年演进,在赵宋之世达到顶峰。什么叫赵宋之

世？赵，指百家姓第一姓；宋，指宋朝。宋朝皇帝姓赵，因此宋朝被称为赵宋之世。

京剧剧目中传下来许多关于宋朝开国皇帝赵匡胤的戏，比如《斩黄袍》、《龙虎斗》、《困曹府》、《千里送京娘》等等。舞台上赵匡胤的脸谱被抹成大红色。大家知道京剧的脸谱具有象征性，红色代表忠和义，有资格被满脸涂抹红色脸谱的角色很少，主要是两位，一个是关公，关圣人，还有一个就是赵匡胤，可见民间对于赵匡胤的敬仰。赵匡胤"杯酒释兵权"做了皇帝之后，向开国元勋们提倡：为各自的子孙积累金银财宝和田地房子，让儿女们多搞歌舞娱乐活动"以终天年"。于是达官显贵纷纷蓄养歌妓，流连于民间歌舞，这也促进了戏曲的发展。目前可以看到的唯一完整的唱本《西厢记诸宫调》就出自宋金时期。有角色装扮、表演完整的故事这件事也是从那个时期开始的。宋朝的各种歌舞、杂戏，统称为宋杂剧，"勾栏瓦舍"这个词就是对当时演出场地的描述，它是中国戏曲表演的最早形式。这就难怪王国维研究戏曲时首先就把眼光投向宋朝，他的开山之作是《宋元戏曲考》。

张伯驹先生曾经说过一个故事：抗战期间他在河南

看南阳曲子戏,这是个清朝的故事,说一个妇女拦轿喊冤,问轿子里的官员叫什么名字,对方唱道:"你老爷行不更名坐不改姓,你老爷是清官名叫刘墉。我保过康熙和雍正,又保过二老爷他叫赵乾隆。"他在乾隆皇帝的年号前面加了一个赵字。张伯驹说这个戏词很可笑但意义重大。河南的戏曲保存民族气节,抗拒蒙古人入侵,从元明清一直到当时的民国时期,始终以赵匡胤开创的宋朝为正统。不仅如此,直到今天南北各种剧种仍然尊奉中州韵,这也是一种民间自觉维护中华正统文化的表现。

那么什么叫中州韵呢?原来北宋时期,首都汴梁是当时全国的经济、交通和文化中心,经语言学家考证,当时有一种以河南话为基础的"北音",就是北方的语言,是一种具有共同语性质的交际语言。进入元朝之后,由于民众的文化需求,戏曲运动掀起了一个前所未有的高潮。然而杂剧作者笔下的语言不统一,有的依据自己的方言、俚语的习惯,有的还拘泥于一些古代韵书上的"死语言",因此观众听起来往往有隔阂,不利于了解剧情。当时有一位语言学家叫周德清,他研究了大量的元曲作品,搜集了前人在作品里经常用作韵脚的单词,对它们的读音进

行归纳和梳理，按照韵、调、声来分序排列，以"语必宗中原之音"的原则来规范舞台语言，要求做到"韵共守自然之音，字能通天下之语"。于是编出一本韵书叫作《中原音韵》。中原就是中州的意思。那么中州韵是否完全等同于河南话呢？不是，中州韵是对于不同地域戏曲作者用韵的归纳和总结，还要进行优胜劣汰的筛选，促使舞台语言变得畅达和优美。因此应该说中州韵是以宋元时期的以河南话为中心的官话，也就是"北音"为基础，人为规范出来的音韵系统。这是一种艺术音韵系统，并不完全是某一个地域的语言。

此后到了明朝和清朝，为了适应南方杂剧的发展需要，出现了几本以"中州"字样冠名的韵书，它们收进了江南地区的一些语音，比如短促的入声等。因此我们听苏州和上海、南京等地的昆曲，行内所尊奉的中州韵是有入声的。然而发展到了京剧又把入声取消，把它们派入阳平、上声和去声，向北方话靠拢。京剧音韵十三辙里的"爷茄辙"也叫"乜斜辙"，其中许多字的韵母在古音里不读 ie 而读 a。比如倾斜的斜字就读作 xia，杜牧有一句诗叫作"远上寒山石径斜（xia）"。江南的吴方言里也保留

了这样的读音,如"爹爹(diedie)"读作diadia,"爷爷(yeye)"读作yaya等。可是京剧还是根据《中原音韵》里"家麻韵"和"车遮韵"分列的原则,把"爷"和"爹"列入乜斜辙,于是"爷爷"、"爹爹"就不读作yaya和diadia,而分别读作yeye和diedie了。这是京剧中州韵的选择。它还和昆曲有点不一样,基本没有短促的入声。

京剧和昆曲在音韵方面的不同还在于韵部。昆曲的曲韵把中原音韵十九个韵部扩充为二十一个韵部,而京剧对昆曲的二十一韵进行了归并,缩减为十三个韵部,就是十三辙。京剧的十三个韵部是:

中东(ong)、江阳(ang iang)、医欺(i)、灰堆(ei ui)、姑苏(u)、怀来(ai)、人辰(en un)、言前(an ian uan)、遥条(ao iao)、梭波(uo e)、发花(a ia ua)、乜斜(ie ue)、由求(ou iu)

京剧的韵部没有越分越细,而是比昆曲宽泛,简练而且实用,有利于创作和歌唱。京剧在优化自己音韵系统的过程中,淘汰了一些由草创时期带来的"土音土字"。

比如安徽人说话"盘"和"旁"不分,"旁边"读作"盘边"。可是京剧音韵就把它们区别开了,"盘"归在"言前辙","旁"归在"江阳辙",它们的读法有前鼻音和后鼻音之分。还有一个故事蛮有趣。京剧老生行当的奠基人之一,也就是余叔岩的祖父余三胜,他是湖北人,有一次他被人指出某个字念错了,他问:"哪一个?"那人说:"又错了一个。"余三胜想,我只说了三个字,怎么又错了呢?于是再问:"到底哪一个嘛?"那人说:"就是这一个!"那么"这一个"是哪一个呢?原来就是这个"哪"字。汉字读音的声母里有n和l,湖北人"哪"与"拉"读音不分,余三胜把"哪一个"念成"拉一个"了。据此我们也可以肯定,中州韵的基础虽然是以古代河南话为中心的北方话,但河南的土音土字是一定被剔除的。

  京剧音韵里有一个规矩,需要分清尖团字。什么叫作尖团字呢?比如说,"心脏"的"心","新旧"的"新",在京剧音韵里声母不是x而是s,这就是尖字。那么"兴起"的"兴"呢?声母是x而不是s,那就是团字。这就是说在京剧音韵里,以i为韵母或者介母,把它们和c、z、s相拼,这个字就是尖音字,比如酒、秋、清、千等;如果把i作为

韵母或者介母,让它们同 j、q、x 来拼音,那就是团字,比如救、求、轻、牵等。这种尖团读音的区别如今虽然在北方话里几乎全部消失了,可是由于它们具有艺术表现力,就被京剧的中州韵系统保留下来了。

在京剧音韵里还有一类叫作"上口字",它是一种对读音的特殊规定,比如之乎者也的"之"读"zhi","说话"读作"shue 话","街道"读作"jiai 道"等等。"苏三离了洪洞县,将身来在大街前",这个"街"字就念 jiai。还有"歌"、"和"分别读作 guo、huo,"住"、"书"分别读作 zhv(ü)、shv(ü)等。总之京剧里把这种和普通话不一样的读法叫作"上口"。为什么会有这种上口呢?这又是京剧取法昆曲曲韵的一种表现。上口字往往有古音的依据,可以在历代的韵书中找到它们的存在。京剧中州韵的选择原则,是兼顾雅和俗,兼顾优美性和学术性,走的是一条"中间道路"。和地方戏相比,它对于方言的依从要少得多,有一种"择优录取"的选择性;和昆曲相比,它又显得通俗和大众化。京剧里的上口字最能反映音韵系统"上承曲韵、沟通古今、兼采南北"的特点。总而言之,中州韵作为艺术音韵体系,具有很高的欣赏价值和文化价值。

## 小丑搅局

京剧的行当分为生旦净丑四大类,其中丑行虽然排在最后一位,可是在旧戏班里它的地位却是最高的。以前戏园子后台往往比较狭小,化妆地盘不够用,于是戏班定了个规矩:丑行优先,必须等到丑角演员用化妆笔开了脸之后,别人才能陆续扑粉动笔。还有一个规矩:衣箱不能乱坐。生行演员坐二衣箱,旦行演员坐大衣箱,武生坐刀枪把子箱,可是丑行演员却可以不受限制,不论哪个箱子都可以坐。总之,丑行在前台往往是配角,到了后台却被尊为老大,这是为什么呢?

按照普遍的说法,这是因为梨园行的祖师爷唐明皇是演丑角的。又有一个说法,唐明皇曾经亲手在太监高力士的鼻子上画了一个白颜色的豆腐块,这就给小丑定了扮相,也奠定了丑行在戏班里的地位。其实这些都是戏班里的口耳相传,并没有史书的正式记载,不足为凭。据国学大师王国维考证,完整的中国戏剧形态之出现是宋代以后的事。

汉代司马迁《史记》里的《滑稽列传》是和中国戏剧雏形有关的：楚国一个叫"孟"的杂戏艺人经常以谈笑的方式旁敲侧击，劝说楚庄王。宰相孙叔敖死后，楚庄王忘记了抚恤他的家属，弄得孙叔敖的儿子生活非常窘迫。于是"孟"就穿戴了孙叔敖的衣冠去见楚庄王，他扮演的孙叔敖和真人一模一样，使得庄王真的以为孙叔敖死而复生了，就要让他继续做宰相。于是"孟"就趁机把孙叔敖儿子的困难情况告诉楚庄王，使他意识到自己没有善待功臣，然后改正错误，给孙叔敖的儿子落实了政策，改善了生活。古代把杂戏艺人称为"优"，这个善于说笑和劝讽的艺人既然叫"孟"，那么史书上称他"优孟"，这个典故就叫"优孟衣冠"。这是有关中国戏剧起源的早期记载。这些"优"表面上是说笑话、讨皇帝开心，实际上许多人敢于仗义执言，直面劝讽皇帝，因此他们不论在当时和后世都备受尊重。

唐代虽然还没有完整的戏剧，但宫廷里有一种表演样式叫作"参军戏"。参军是一种官职，在此之前五胡十六国时期的后赵，一个参军贪污犯法了，宫廷里一个"优"穿上官服，扮作参军，任凭别的"优"在旁边戏谑和嘲弄，

以警示和教育文武百官。"参军戏"由此而得名,在唐朝得到了很大的发展,于是参与表演的角色就有了行当的归属,其中扮演参军的属于副净。净,指大花脸,副净就是后来的小花脸,即小丑。到了唐朝的后期,"参军戏"发展为多人演出,加上了音乐,开始有了女角色,情节也开始丰富起来。"参军戏"对后来宋金杂剧的形成有着直接影响。

到了清朝,宫廷经常请名角到紫禁城供皇家享用。这里我来说一个丑角插科打诨的故事。据说光绪年演出时,观众席经常是慈禧太后坐在中堂,而光绪皇帝站立在旁边。有一位丑角演员叫刘赶三,看见这个场面,心里为光绪皇帝打抱不平。一次演玩笑戏《十八扯》,他这个角色可以一会儿扮演大臣,一会儿装扮皇帝,于是他趁机加进一段念白:"别看我是假皇帝,我还能有个座位;你看那真皇帝呀,成天站那儿,还没得坐呢!"这时在座的文武百官个个面面相觑,空气一下子凝固起来。此刻慈禧太后很尴尬,后来允许光绪坐着看戏了。

从上面的这些故事我们可以知晓,台上插科打诨是丑行的传统。他们可以随时出来"搅局",让剧情暂停,转

移视线。他们顺着戏情即兴发挥,临时抓哏,时而针砭时弊,时而挖苦小人,时而调节情绪,时而深化内涵,真是妙不可言。

这里再说一出名剧《玉堂春》。剧中有一个丑行角色叫崇公道,他是一位年老的解差,押送犯人苏三起解去太原。一路上苏三诉说冤情,崇公道就一路劝解。当苏三唱到怨恨父母不该把自己卖入妓院时,崇公道有一段台词,他先说父母应该教养女儿成人,即使嫁夫找主,可也得年龄相当,决不该把女儿卖入娼门。说到这里时,演员往往可以把话锋一转,即兴发挥。有一个版本是这么说的:"嘿,这话又得说回来了,你父母但凡有一线生路,能把你卖了吗?这也是生活所迫呀。唉,这年头……"然后这个丑角演员跳出戏外,直接和观众交流,咬牙切齿地骂道:"哼,这是什么世道!"据说解放前这出戏每演到这里,台下就会轰然叫好。

王元化先生非常喜欢一个丑角戏叫《老黄请医》,二十世纪九十年代他在舞台上看不到这出戏,就叫我到名丑艾世菊先生家里借来剧本念给他听。这出戏由两个丑角表演,说的是老黄要给家眷看病,请来一位医生叫刘高

手,闹出许多笑话。刘高手看病先要从老黄身上取"药引子",一摸脑袋,老黄问:"这是什么?"刘高手回答:"龟头。"他随手拔下老黄的几根胡须,说这是"菟丝子"。再抓一下老黄的手,说这是"鸡爪黄连"。再打老黄的屁股,说这是"使(屎)君子"。取完了老黄的药材再取自己的。也是先摸头,老黄说:"这是龟头。"刘高手把眼一翻说:"鹿茸。"再碰一下自己的胡子,老黄说"菟丝",刘高手说"龙须"。又同样抓一下自己的手,老黄说"鸡爪黄连",刘高手说"佛手"。最后他对着茶盅吐了一口痰,老黄问怎么还吐痰?刘高手说:"这是冰片。"过了半晌老黄才明白过来,对观众说道:"原来到了他那里全变了!"王元化先生认为这出丑角戏揭示了世态人情,他以刘高手这个形象来比喻某些自称"一贯正确"的人。

丑行所涉及角色最为全面,贩夫走卒,帝王将相,绿林好汉,衙役媒婆,各类人物不胜枚举。这里面有一些是坏人,也有许多是好人。然而即使是坏人也有它的美。比如《十五贯》里的娄阿鼠,是个赌徒,深更半夜来到屠夫尤葫芦家偷钱杀人之后,逃之夭夭。正在他惶惶不可终日之时,化装成算命先生的查案人苏州知府况钟来了。

娄阿鼠求签,况钟测字:一个"鼠"字联系老鼠偷油,由"油"字与被害者尤葫芦的"尤"字同音,算准娄阿鼠是凶手。这时扮演娄阿鼠的演员以老鼠的肢体语言上蹿下跳,时而在凳子上腾翻跌扑,时而钻到凳子底下探头探脑,摆出各种造型,显示他的灵巧武功。而且演员的一口苏白还非常流利好听。从娱乐性的角度看,娄阿鼠非常讨人喜欢。这种美的效果是演员表演出来的。

丑行所需要具备的唱念做打这四种基本功最全面。戏班里常说"救场如救火",原来在走南闯北的巡演过程中,如果有哪个行当的演员发生突发状况不能演出,此时往往可以叫丑角演员来救场。即使他不能完全顶替角色,丑角的技艺和绝活也可以吸引一下观众注意力。因此,刚才说戏班演出前要让丑角演员先化妆,这也和台上可能需要丑角临时"救场"有关。丑角的重要地位,也是由它的作用和功能所决定的。

京剧界有一句谚语说"无丑不成戏",这是对滑稽调笑演出模式的肯定,表明了中国戏剧里有一种乐天精神,实质是坚持了"戏之为戏"、"以假演真"的文化品格,这是一种写意的形态。中国的戏剧是在礼乐文化生态中发展

起来的。"戏"作为古代社会中礼乐教化的重要补充,它从诞生之初就被赋予在皇帝面前自由说话的特权,它以逗乐的方式来实现劝讽的效果。虽然历史上很多优人因此而被关押,甚至被杀戮,但仍然有梨园人士坚持认为"戏言无忌",在舞台上继续插科打诨、针砭时弊。在梨园界,尤其通过丑角行当继承了这个优良传统。这是京剧文化中非常宝贵的精神财富,它实际上反映了中国传统文化中的"士"的精神。什么是"士"精神呢?用今天的话来说,就是知识分子的良心和责任。

窦娥冤死,缘何鼓掌

虚拟性的京剧表演是属于写意型的,与它对应的是写实型的戏剧,这个区别是由东西方两种不同的文化背景所导致的。西方文学艺术的基本面,是一种写实的传统。有记载说,法国的批判现实主义大作家巴尔扎克在描写羊的时候,就把自己想象成为一只羊。话剧艺术发端于西方。法国戏剧家老柯克兰在他的《演员艺术论》这本书里说,演员、角色和观众之间,形成了第一自我和第二自我两种关系。从演员方面说,第一自我是他自己,第二自我是他所扮演的角色;从观众方面说,第一自我是他自己,第二自我是他看戏时进入角色的境界。他说,演员到舞台上就要忘掉自己,把第一自我"终止"在第二自我里,也就是演员必须沉浸在角色里,让观众看到完全真实的生活。而观众的理想观摩状态呢,是完全被剧情吸引,把自己重叠在角色身上,也是把第一自我和第二自我同一起来。苏联著名导演斯坦尼斯拉夫斯基是最典型的写实型戏剧家,据说他的剧院在演契诃夫的剧作《海鸥》时,

观众完全"沉没"在剧情里,以至于大幕落下时他们还没有从剧情里脱身,一直过了两三分钟,观众才从第二自我回到第一自我,突然爆发出震耳的掌声。和此事有关的还有一个极端的鲜血淋漓的故事:1909年芝加哥一家戏院演出莎士比亚的四大悲剧之一《奥赛罗》,一个叫威廉巴茨的演员扮演反派角色埃古,演得活灵活现。观众看戏非常投入,沉浸在戏里,对埃古这个坏人恨得咬牙切齿。突然,观众席上响起了枪声,一颗子弹射中了舞台上埃古的扮演者威廉巴茨,他当场倒地死亡。这时全场惊呆了。过了一会儿又响起了枪声。原来这个开枪的观众清醒过来,意识到自己闯下了塌天大祸,于是再次举起手枪,朝着自己的太阳穴扣动了扳机,也当场身亡。后来人们把这两位死者埋葬在同一个墓穴中,墓碑上的铭文是:"哀悼理想的演员和理想的观众。"

像这样的不幸事件是决不可能发生在京剧场子里的。京剧演员和观众的第一、第二自我不是重叠的而是分离的。演员既在戏里又在戏外,他在表现角色的同时,会清醒地想着玩一个什么技术手段来让观众叫好。观众呢,也是一边入戏一边出戏,既在追随戏剧内容的进展,

又时刻在欣赏唱念做打的"玩意儿"。京剧的形式美和技术性,以及流派风格,演唱韵味等,构成了它所特有的赏玩性特征。

我们现在来听一出《六月雪》,想一想观众为什么会为一个蒙冤而死的角色叫好?

《六月雪》也叫《窦娥冤》,是一出名剧。故事是说窦娥被坏人陷害吃了冤枉官司,押赴刑场问斩。临刑时她对监斩的昏官说:我是被冤枉的,苍天有眼,我被斩首后老天爷会下雪!当时是夏天,怎么可能下雪呢?谁知刽子手手起刀落之后,天上果然大雪纷飞,说明窦娥的冤情已经使得老天爷震怒了。舞台上的形象是窦娥穿着犯人的衣裙,插着草标,被刽子手五花大绑押解赴刑场,呼天喊地,哭声连连。就这么一个情节,如果是呈现在写实型戏剧,那么剧场里一定是气氛非常凝重。可是在京剧场子里,观众居然会鼓掌、叫好。大家不妨听一下1954年张君秋先生的舞台实况录音。唱词是"没来由遭刑宪受此磨难"。君秋先生唱完这一句后,台下是一片叫好和鼓掌声。观众是为窦娥的冤情叫好和鼓掌吗?显然不是,喝彩声是献给张君秋的歌唱艺术的。这说明京剧观众看

戏时，会从观赏剧情的状态游离出去，把精力转移到欣赏演员的技术表演。因此这时观众的叫好与剧中人窦娥的冤情没有关系，和戏的内容没有关系，观众的第一自我和第二自我是可以分开的。和斯坦尼斯拉夫斯基体系的话剧观众截然不同，京剧观众认为戏是假的，因此剧场决不可能发生因剧情而开枪射击扮演者的事件。

历史学家钱穆曾经这样分析：西方的戏剧是把戏剧人生化，而中国的京剧则是把人生戏剧化。西方的戏剧希望观众的感情随着剧中人的命运跌宕起伏，去哭去笑，这就是戏剧的人生化。而京剧舞台上明确告诉你是戏是假的不是真的，观众们必须留出一部分心思来体会和欣赏表演的艺术和技术。西方话剧里描写阴司呀，地狱呀，那些惊悚场面，会让观众看得心惊肉跳，还有那些苦大仇深的悲剧，会让观众看得非常难过，甚至半夜睡不着觉。可是看京剧回家后决不会失眠，观众不大可能在剧场流眼泪。

当然，作为戏剧总是要反映人生所面临的问题的，京剧也不例外。每出戏总有一个甚至几个问题包含着，诸如生和死、忠和奸、恩和怨、道义和利益等等，这些都是刺

激人生的问题。京剧和话剧在这方面的不同,在于以人生的问题刺激观众的神经以后,却往往能够一笑了之,抚平你激动的心态。比如《大劈棺》:庄子死了,他的妻子田氏很快爱上了另一个男人,而这个男人已经病入膏肓,必须取死人的脑髓才能够医治他的病。于是田氏为取脑髓就拿着斧头去劈庄子的棺材。在这个事件的后面,有着种种人生的严重问题,让观众产生刺激和思考。可是就在这惊心动魄的时刻,舞台节奏陡然发生变化:棺材被劈开后,里面飞出来一只蝴蝶……原来庄子没有死,他变作了蝴蝶,翩翩地飞走了。京剧就是这样把严肃的人生戏剧化了,使得观众的情绪受到剧情重大刺激后,又很快缓和下来,一笑了之。

或许有人会因此而指责说,京剧的内容不科学,有"封建迷信"之嫌,其实这是因为他不理解京剧的妙处。我再说一下《清风亭》这出戏。这个戏又叫《天雷报》,说有一个青年叫张继保,从小由义父义母千辛万苦地抚养长大,然而在他科举高中、衣锦还乡之后却忘恩负义,不肯收留养父母。养父母很穷困,哀哀恳求他说:请以仆人保姆的身份收留我们吧!然而张继保还是拒绝了两位

恩人。这也是现实生活里存在着的严重问题。正在一些观众看得义愤填膺、怒不可遏之时,忽然舞台上锣声大作,变天了。一声惊雷,把张继保劈死了。于是观众转忧为喜。这又是一个把人生戏剧化的例子。为了这出戏所揭示的人世之邪恶不至于太刺激观众,就要借助"天雷报"的神力,冲淡掉一些真实性。这也是京剧舞台处理上的一个特色。

演员和观众都保持清醒头脑,和角色保持距离这个特点,导致了京剧剧场里许多有趣的景象。观众既可以在演员展示高难度技术动作过程中,给予语言或者掌声的鼓励,也可以大声喧嚷叫倒好。在演员方面呢,他可以用水袖挡住同台的演员,冲着观众诉说潜台词。或者干脆走到台口,表明自己跳出戏外,直接评论剧情或者和观众进行交流互动。《乌盆记》里演到主人公刘世昌和仆人刘升被人投毒,刘世昌腹痛难忍,遥望家乡,哭爹喊娘,扮演者唱了一段散板,最后摔"僵尸"倒地,表现刘世昌死亡。这个戏剧动作非常强烈,剧场气氛顿时紧张起来。接着轮到刘升表现了,这个角色是小丑应工,他虽然重复演唱刘世昌的那段散板,却用的是小花脸的嗓音,是一种

滑稽的腔调。模仿到后来突然停止,似乎是难以为继,只见他就自言自语说:"我,我,我还是死了吧!"一屁股倒在了刘世昌的身边。于是观众们哈哈大笑,由刘世昌被害而造成的凝重的剧场氛围,立马消失了。

京剧的以假演真,把"人生戏剧化",是由京剧的写意型特征所决定的。钱穆先生写过一篇《中国京剧中之文学意味》,他说西方文艺重刺激而中国文艺重欣赏,在欣赏中又寓人生教训。唯因其在欣赏中寓教训,所以教训能够格外深切。

# 国画、格律诗与程式思维

# 缘何称国剧

我国的舞台艺术琳琅满目,可是为什么唯独京剧被称为国剧呢?关于这个问题,王元化先生有一句话可以启发我们,他说京剧无论在表演体系上或者是在道德观念上,都体现了传统文化精神和传统艺术的固有特征。

我从道德观念说起。先介绍一下中国传统文化是通过什么渠道向民间传播的。

中国传统文化存在于"儒、释、道、墨、法",就是先秦诸子和佛教的经典著作。不过一般老百姓往往不会去读《论语》《孟子》以及《大学》《中庸》《礼记》《孝经》等,尽管如此,他们还是会以"仁义礼智信"、"忠孝节义"作为行为规范,遵守传统的伦理道德。比如之前我提到的京剧唱段《梨花颂》,里面有一句唱词"此生只为一人去",这种"从一而终"、守节的观念,就牢固地树立在古代妇女的心里,是中国女性的一种历史性的集体记忆。今天我们还可以在一些古镇和古村落里看见贞节牌坊的遗址,上面刻着字:某某某,丈夫故世后如何守节,古风犹存,特

予表彰,等等。这些妇女往往没有捧读过四书五经呀,她们的这种儒家的道德观念是从哪里来的呢?

我们可以用人类学上有关"大传统"和"小传统"的学说来解释。所谓"大传统"是上层的贵族、绅士和知识分子所代表的文化,这多半是经过思想家或宗教家反省和深思后产生的,被称为精英文化。与此相对的叫作"小传统",这是指社会大众尤其广大农村里的乡民所代表的生活文化。精英文化也可以称作高雅文化,而生活文化呢,也可称作通俗文化或者民间文化、大众文化。民间文化包括谚语、格言、歌谣、民间传说、神话故事和宗教故事、评书、鼓词、戏曲等。我们日常生活中的风俗、礼仪,以及各种规矩等,也可以列入"小传统"的范畴里。历代老百姓就是通过这个渠道,受到传统文化的影响。也就是说,"小传统"间接地吸取了四书五经里的思想观念或者史书中的史实,作为媒介,把"大传统"传播到了民间社会。它的影响非常大,以至于今天许多人的历史知识不是来自正史而是来自广为流传的小说戏曲,甚至知识阶层中的许多人也不例外。当然,"小传统"既然是转述,就未必是"大传统"的原貌,而是经过了民间的引申、修订、加工和

再创造。比如,儒家学说中有"天"的概念:"天行健"、"天人合一"、"存天理、灭人欲"等等,在人们心目中,这个"天"是非人格化的上天、苍穹。那么"小传统"是怎样转述的呢?它把这个"天"人格化了,转变为看得见、摸得着的玉皇大帝。还有,"小传统"转述中的许多是非判断来自人民群众的朴素感情。比如曹操这个人物,他在历史上是一个志在挽救东汉末年的乱局,力图统一中国的政治家和军事家,他还是一位颇有建树的文学家。然而老百姓可不管那一套,就把曹操描绘成一个白脸的奸雄。为什么?因为汉朝皇帝姓刘,魏蜀吴三国里的蜀国君主刘备,"汉帝玄孙一脉流",老百姓认为这是正统,而曹操姓曹,不正统。儒家强调忠于正统的古国,正宗的文化。忠,就是中国人的一种固有的爱国情怀。大量的"小传统"就是这样,借助一个个群众所喜闻乐见的人物和故事,以他们的朴素感情,转达了"大传统"里的根本精神。当然历史上封建统治者利用儒家的道德观念为他们的统治服务,这也是非常明显的事实。王元化先生认为,说到传统伦理道德时,必须要注意把它思想中的根本精神和社会制度所形成的派生条件严格区别开,如果认为二者

不可分，那么道德继承问题就不存在了。就拿"忠"来说吧，儒家最大的忠，是忠于天道、天理，这是传统文化的根本精神，我们不能因为存在着由封建社会派生出来的盲目的"愚忠"，就否定"忠"的根本精神。关于这个问题，我这里不展开。

那么为什么是京剧能够集中代表"小传统"呢？

我们知道，谚语、格言、歌谣、传说、讲故事、说评书、唱鼓词等，往往是一个人表演的"单口"，而戏曲是在舞台上靠演员群体来表演的，戏的内容往往是从古代民间文化里面来，而京剧就是它以前的所有戏曲艺术的集大成者。据1989年中国戏剧出版社《京剧剧目词典》的目录，京剧剧目有5000多个。这些剧目上承昆曲、弋阳腔，旁及清代以来许多地方剧种，其内容包括古代军事斗争、政治斗争、宫廷生活、市井风情、神话故事、家庭伦理、男女爱情、悲欢离合等等，可以说是应有尽有，涵盖了宋元明清以来戏剧文学的精华。这个剧目体系表达了中国古代人民群众的爱憎，转述了儒家文化和道德观念。我刚才讲过了"忠"和"节"，这里再讲一下"义"。元杂剧有《赵氏孤儿大报仇》，发展到京剧就有《搜孤救孤》、《赵氏孤儿》

等。故事是说,在春秋时期的晋国,忠臣赵盾受到奸臣的陷害,被满门抄斩,恰恰在这个时候他的夫人生下一个婴儿,这个婴儿是赵家的独苗,志士仁人抢救这个孤儿,一言既出,驷马难追,前后有八位民间义士牺牲了自己的生命。因此这个戏也叫《八义图》。这个戏反映了春秋时期的一种社会风气,叫作"重然诺,轻生死"。当时的人们把一个"义"字看得比生命还贵重。

以上是谈道德观念方面。那么在形式方面,京剧的表演体系又是怎样体现传统艺术固有特征的呢?

所谓固有特征,是指一个民族与生俱来的特征,比如我们中国人是黄皮肤、黑头发,而欧美人是白皮肤、蓝眼睛。那么这种固有特征在文化上大致是怎样区别的呢?我国最早的诗歌总集是周代的《诗经》,汉朝有人总结它的创作经验叫"比兴论"。比,就是比喻,以他物来比喻此物;兴,就是起兴,以眼前之物引出所歌咏的对象。意思是不直接按照生活逻辑描写,而是一种形象思维。和东方文化相对应的西方文化,它的源头在古希腊,最早出现的是希腊悲剧和叙事诗。古希腊哲学家总结它们的创作经验叫作imitate,模仿。就是说它是直接描摹生活的,是

一种逻辑思维。这和东方的形象思维是两种不同的模式。我们追溯东西方文论源头,发现二者是不一样的,东方的"比兴论"是写意的,西方的"模仿论"是写实的。这就可以看作是与生俱来的两种不同的固有特征。中国的传统文化艺术的固有特征,经常可以以写意的方式体现出来。

那么这种舞台上的写意艺术观,为什么是由京剧而不是别的剧种来代表呢?

原来京剧的艺术资源是最丰富的。京剧的形式结构,包括"文武昆乱"四个方面,指的是文戏、武戏、昆曲、乱弹。先说文戏和武戏,有些剧种并不是文武兼备,比如越剧属于比较大的剧种,可是它文戏比较强,武戏就弱得很。越剧行当以小生和小旦为主,至于武生行当就基本没有。多数地方戏都不像京剧那样发育得比较完整和均衡。再说昆曲。在京剧形成之前,二黄和西皮往往和昆曲在一个戏班里演出,到了晚清,京剧这个名称被叫出来以后,昆曲的艺术资源实际上就大致归到京剧里面了。昆曲剧目有时也独立演出,这就出现下面的情况:它的折子戏夹在京剧里一起演,称京剧晚会,这是约定俗成

的,没问题。在京剧剧目中唱昆腔,观众也觉得很自然。可是如果倒过来,在昆曲晚会或者一个昆曲剧目里你去唱西皮二黄,用京胡伴奏,这就显得格格不入,观众或许会骚动,有人会腹诽,喊倒好。这说明京剧里包含了昆曲,而昆曲里不包含京剧。

最后说乱弹。所谓乱弹是指除了京剧、昆曲以外所有的地方戏。"文武昆乱"的说法指京剧广泛吸收地方戏的养料,也就是乱弹,来壮大自己。大家听京剧舞台上丑角的念白,它可以用"中州韵",这是一种常见的戏曲的韵白、舞台腔,也可以用"京白",就是北京话,还可以用苏州话、扬州话、山西话等。有一个描写薛平贵和王宝钏故事的剧目叫作《大登殿》,剧中有一个花脸角色叫魏虎,他唱的不是西皮二黄,而是山西梆子,结果和剧情非常协调,为这个戏增加了一种风趣。这说明了京剧的包容性。

或许有人会问,京剧是中国戏曲的集大成者,由它的表演体系代表舞台艺术的写意艺术观,当然没有问题,可是中国传统文化的范围很广,怎么也会由京剧来代表它的固有特征呢?

我们举古代的诗词和国画为例。中国的诗词是一个

写意的传统,国画里也有"大写意"、"小写意"等,这和写意形态的京剧艺术一脉相承。诗词讲究格律、平仄、用典,山水画有图谱、皴法等。这些都和京剧的程式化原理相通。京剧的舞台装置、人物造型服饰等都有美术性和写意画的原则,不过写意画的美术形象是画在宣纸上的,而京剧的美术性呈现在舞台上,并且通过生旦净丑的表演立体地、活动地表现,信息量更丰富。京剧里的唱词有诗词的因素,可是古代的诗词没有曲谱,而京剧的唱词就比它们多了一重可以歌唱的功能。总之,我们很难找出第二个艺术样式,能够像京剧这样具有如此广泛的涵盖性和综合性。从这个角度看,京剧的表演体系集中反映传统文化的特点,或者说京剧是中国写意艺术观的集中代表,这是事实的存在,在理论上也是站得住脚的。

京剧被称为国剧是从民国时期开始的,梅兰芳和余叔岩两位京剧大师在二十世纪三十年代初期成立过一个叫"国剧学会"的学术团体,开启了以京剧作为国粹文化来研究的先河。中国人爱京剧,就是尊崇传统文化,就是热爱五千年古国。

## 缘何天才云集

一种文化的兴盛或者衰落,同相关的人才情况成正比。我国有史以来所有的舞台艺术样式里,京剧领域所拥有的表演人才是最丰富的。这里我们不妨纵向比较一下。

元朝是我国戏剧的繁盛时代,然而如今史册上留名的多数是剧作家,而元朝的优伶,就是我们今天所称的演员,有多少留名于史册呢?寥寥无几。元朝接下来是明朝,当时戏剧叫作"传奇",非常盛行,有南戏四大声腔等,尤其是后来昆曲一枝独秀,而且剧场组织臻于完善。可是在史册上,明朝所留下的还是剧作家,所知演员的名字还是寥寥无几。这种局面直到京剧形成以后才开始改观,看戏就是看角儿。京剧艺术家创造了纷呈的表演风格和流派,一部京剧史几乎可以用演员的名字来贯穿。从前三鼎甲、后三鼎甲、伶界大王、国剧宗师、三大贤、四大须生、四大名旦,到四小名旦、南麒北马关外唐、南方四大名旦、台湾四大须生、重庆梅兰芳、武汉十大头牌,还有

四块玉、铜锤三奎、老旦二李,等等,不一而足。在这些美称背后就是一个个人名。其他行当如武生、武旦、小生、小丑行当,连同伴奏人员,包括琴师、鼓师等也是名家辈出。然而京剧剧作家的名字就很少为人所知。这同刚才我说过的元朝、明朝的情况,形成鲜明的对比。

在某一个历史时期里,某个文化领域人才持续喷发,出现天才群体,这在中国数千年文明史上曾经出现过几次。先秦时期冒出一个哲学家群体,如老子、庄子、孔子、孟子、荀子、韩非子、墨子、商鞅、公孙龙等,他们分别代表儒、墨、法、道等各种思想流派,形成了文化史上罕见的"百家争鸣"景观。再如唐朝,涌现出一大批天才诗人,如初唐"四杰",盛唐的李白、杜甫、张九龄、王昌龄、王之涣、贺知章,中唐的韩愈、孟郊、白居易、元稹、刘禹锡、李贺,晚唐的温庭筠、李商隐、杜牧、韦庄,还有边塞诗人、山水派、田园派、浪漫派、现实派等。青史标名的唐朝诗人何止千百个,使得唐代的中国成为诗的国度。

从晚清到民国,大量表演艺术家集中到了京剧界,这个情况或许可以和上述人才现象相类比。京剧极一时之盛,它被誉为"国剧"并非偶然。那么,老天爷怎么会"不

拘一格降人才"于京剧领域呢?

原来具备表演天赋的人们往往都有"遗传密码"。拿电影演员来说,例如谢贤和谢霆锋,葛存壮和葛优,都是品性传承、职业延续的例子。在京剧界呢,大家都晓得梅兰芳有儿子梅葆玖,周信芳有儿子周少麟,子承父业,基因遗传。二十世纪四十年代初,我国著名社会学家潘光旦先生通过调查分析,以三十多个梨园家族谱系说明,演艺人才会在家族内部得到不断延续。他还发现了中国文化史上的一个特殊景象:伶人(即演员)是社会上的一种特殊的阶层,他们在心理和生理方面都呈现一种同其他人群"隔离"的现象。这是由于社会把他们视作"另类"而造成的。

为什么这么说呢?

中国的戏剧发端于宋元时代。在元朝,社会上的人群被分为十等,做官的是第一等,乞丐是第十等,而演员被排在第八等,比乞丐好不了多少。演员起先被写作"倡"、"优"、"伶",都是单人旁的。可是到后来"倡"字又多了一种女字旁的写法,就是现在"男盗女娼"的"娼"字,这是对一部分兼营娼妓的伶人的称呼。主流社会对于男

女乱交历来是鄙视的。这个行业里还有一种叫作"相公",就是男性的同性恋者,这在当时也不被社会多数人所接受。以至于后来出现"娼优并举"的说法,把演员的社会地位和娼妓并列。可是还有不在梨园行的人也在演戏,不能不分青红皂白把他们"一网打尽"啊,于是元代就有学者把涉足演戏的人群分成两个部分,一部分叫作"良家子弟",这是指那些下海的票友。另一部分叫作"戾家把式",这个"戾"字是户字头下面一个犬字,是贬义词。于是一些"良家子弟"就出来和"戾家把式"划清界限。京剧"后三鼎甲"里有一位著名老生叫孙菊仙,他就多次声明自己是票友而不是演员。原来梨园行的人们一方面被人欣赏,另一方面又被人瞧不起。即使那些经常写文章捧角儿的文人,如果有人去找他谈,要他把女儿或者妹妹嫁到梨园行,那么他或许就会把你拒之门外。原来这些捧角儿家们对于角儿所抱的真实态度是所谓的"英雄爱骏马",骏马虽然可爱并且值得称赞,但毕竟还是动物。在这些文人的内心深处,还是觉得优伶即"戾家把式"是低人一等的。在这种被社会玩弄的氛围之下,优伶没有独立人格,属于一个卑贱的阶级。当时的他们不能参加

科举考试。他们演戏时往往也不用真名而用艺名。还有一些演员在生活无忧之后,就不让子女继续在梨园行了,能读书的去读书,不能上学的就改行干别的。

由于受隔离,梨园人士的婚配就只是在行业内部进行。在明清两个朝代的几百年时间里,他们往往聚居在同一片区域,比如北京的梨园行就集中住在前门外的南城。行业内部互相婚配的结果,造成了几十个血缘网。

现在我们打开其中一个血缘网,看一下他们之间的关系:

程砚秋的妻子是旦角演员果素英,果素英是斌庆社班主之一果湘林的女儿。果湘林是余紫云的女婿,余紫云的第三个儿子是余叔岩,于是程砚秋就叫余叔岩"舅舅"。余叔岩的岳父是陈德霖,陈德霖的弟子王瑶卿后来缔造了梅兰芳等四大名旦,于是梅兰芳按照梨园的排行称余叔岩为"三哥"。陈德霖有两位夫人,沈氏夫人所生的儿子陈少霖拜余叔岩为师;另一位夫人姓时,时氏夫人的父亲时小福也是一位名旦,他的儿子时慧宝也是当时著名的老生演员,于是时慧宝和余叔岩也是表兄弟。这是一个网里的情况,而且此网和彼网之间还经常有交叉

和连接。如此这般,在梨园行内就互相称兄道弟,叫叔喊姨,亲上加亲,亲套着亲,再加上一层师承关系,于是京城几百户梨园世家之间几乎都沾亲带故。

这样的交叉联姻代代相传,是社会学、人类学上的特殊景观,它导致什么后果呢?下面我来说一个当年著名的小生演员朱素云被相亲的故事:

秦腔名旦李富财有一个女儿长得十分美丽,候选女婿是朱素云和另一位梨园子弟。到了相亲选婿的日子,未婚新娘的祖母出场了,可是她老人家是一位盲人。那么瞎子怎么选婿呢?只见她老人家分别去握住这两个候选人的手,用自己的手掌去上下抚摸,从手心手掌到手臂,摸呀,滑呀,捏呀,经过反复比较之后,她把其中一个候选人的手举了起来,宣布此人中选。原来这是朱素云的手,特别细腻。于是朱素云就以自己又细又嫩的皮肤,娶得了一位美貌的妻子。

原来在这个血缘密切的关系网里,大家职业相同,品类近似,择偶时如何识别他们的质量高低呢?除了依据业务水平和名声以外,还形成一种对人体的各种品质细分其精粗和高下的辨别方式,这就导致后代的某些生理

品质,在血缘传承过程中不断获得优化。潘光旦先生用"奕世蝉联"这个词来描绘伶人血缘,就是一代接着一代传承的意思。如果能够规避五代之内近亲交配的弊端,那么这种"奕世蝉联"有什么好处呢?原来它可以把表演人才的相关品质,比如相貌、体态、乐感、嗓音等方面的优势逐渐集中起来,使它们不至于消散到梨园圈外去。由于历代积累,因缘凑合,这个圈子里就可能产生出极有创造力的"天才"。

关于怎样造就天才,爱因斯坦还有另一种描述:99%靠勤奋,1%靠灵感。他又说,勤奋是必要的,而灵感却又是断然不可缺少的。无独有偶的是京剧界有一句行话叫作"会的人不难,难的人不会"。科学家认为,具备灵感或者可称天才的人,并不是老天爷的凭空赐予,而是有着生理遗传的依据,它们和基因传承、优生学有关。

那么怎样的人可称为天才,换句话说,天才有客观的标准吗?答案是有的。科学界有智商测定的手段和指标。正常人最高智商指标是100,而天才的智商要大大超过这个指标。1926年,美国心理学家凯瑟琳·考克斯对300位被称为天才的人进行了智商测试,结果他们的

智商平均值超过了165。

在中国文化史上由于"奕世蝉联"的积累,在晚清至民国前期大约百年时间里,京剧领域人才集中喷发,聚拢了历史上空前数量的天才艺术家。这是风云际会,是文化史上的奇观。人才数量多了,冒出天才的概率就更高。天才群体形成了一股空前的内在动力,终于抓住历史机遇,在特殊的社会条件下,巨星满天,流派纷呈,把京剧推向民族艺术的高峰,为中华文明留下了不可磨灭的灿烂篇章。

# 古诗与京剧

王元化先生说,京剧无论在表演体系或在道德观念上,都体现了传统文化精神和传统艺术的固有特征。他还说中国艺术的思维方式是一种写意的传统。这种写意的传统贯穿在各种艺术样式里。那么京剧是怎样与其他领域的中国文化艺术异曲而同工的呢?这里我们看一下古代诗词创作中的思维方式和京剧抒情模式之间的关系。

说到古诗词,我们知道中国文学史上第一部诗歌总集是《诗经》,它产生于春秋时代的中期。《诗经》有"六义",就是说可以分为六个"意思",即所谓"风雅颂赋比兴"这六个字。前三个字"风雅颂"分别指《诗经》里的三种体裁,也就是诗体,后三个字是指《诗经》里的三种创作手法。"赋比兴"的"赋"是指平铺直叙、铺陈和排比,后人把这个"赋"忽略,强调后面两个字"比"和"兴",出了一个学说叫作"比兴说"。这是我国文学史上对创作方法的最早的归纳。

什么是比兴?

通俗地讲,"比"就是比喻,是对人或物加以形象的联想和类比,使它们特征更加鲜明突出。"兴"就是起兴,是借助其他事物作为诗歌发端,以引起所要歌咏的内容。例如《诗经》开头那首诗叫作《关雎》,它的前几句是这样的:

> 关关雎鸠,在河之洲。窈窕淑女,君子好逑。
> 参差荇菜,左右流之。窈窕淑女,寤寐求之。
> 求之不得,寤寐思服。悠哉悠哉,辗转反侧。

这首诗一开头的"关关雎鸠,在河之洲",是诗人借眼前景物,就是在河边发出"关关"鸣叫声的雎鸠鸟,引起对下文"窈窕淑女"的描述。这就是"起兴":以眼前之景,兴起所要描绘的事物。

再如《小雅·鹤鸣》的下阕:

> 鹤鸣于九皋,声闻于天。鱼在于渚,或潜在渊。
> 乐彼之园,爰有树檀,其下维谷。它山之石,可

以攻玉。

关于这首诗的本义有多种解释,这里我采取华东师范大学中文系已故老教授程俊英先生的说法。程先生认为这是一首"招隐(士)诗",抒发寻觅、征求人才为国所用的主张。诗中以鹤来比喻隐居的贤人,鹤虽然处于曲折深远的沼泽,声音却可以传到天上。诗人以鱼在深渊或者在江湖中小块的陆地小岛,比喻贤人隐居或者出来做官。"乐彼之园"的"园"指花园,隐喻国家。树檀指檀树,比喻贤人。谷,指"恶木",就是坏的劣质的树木,比喻小人。"它山之石,可以攻玉",是指别国的贤人可以为我所用,成为精良的人才。你看通篇都是用比喻,不是直接写。

古人贯彻"比兴说"来写诗,动手时先起兴,往往从远处下笔,然后是绕着弯子写,所谓"离方遁圆":方者不可直呼为方,须离方去说方,圆者不可直呼为圆,须避免"圆"字去说圆。不直接说话还有一种表现就是用典故,借别人的故事来表达自己想说的意思。这里我来说一个故事。

1949年3月28日,国民党左派元老柳亚子写了一首题为《感事呈毛主席》的诗,向毛泽东发牢骚,说是要回家

乡隐居。为什么有牢骚呢？原来柳亚子是一位文豪，又是在国民党内"反蒋"的开明人士。他是毛主席早年的朋友，因此1949年北平解放之初，毛主席就把他作为中共的贵宾请到北平。可是在这段时间里，柳亚子对自己的境遇有许多不满。他作为民主党派"民革"的创始人之一，不仅被排除在全国政协委员的行列之外，而且连代表资格都没有，即使是"文联"、"作协"的领导职位也没他的份，因此他感到十分失意，情绪郁闷。有一次他回到颐和园自己的住处，门卫没认出他，就盘问他的身份。他本来心里就有气，这样一来更把他惹火了，于是伸手打了门卫。周恩来总理在这个事件以后，就请柳亚子吃饭，在安抚之余婉言批评了他打人的行为。这首《感事呈毛主席》，就是在这样的背景下写的。这是一首七律，全引如下，我再具体讲解一番。

开天辟地君真健，说项依刘我大难。
夺席谈经非五鹿，无车弹铗怨冯驩。
头颅早悔平生贱，肝胆宁忘一寸丹。
安得南征驰捷报，分湖便是子陵滩。

第一句表扬毛主席解放全中国的丰功伟绩,第二句"说项依刘我大难",用了"说项"和"依刘"两个典故。"说项"的"项"指晚唐的著名诗人项斯,他受到当时最高学府主管的赏识,这位主管"到处逢人说项斯",后来就出了"说项"这个典故,意思是在别人面前说好话、夸奖某人。"依刘"是说"王粲归依刘表而不受重视"的典故。原来王粲是东汉末年的文学家,位居"建安七子"之首,他去投靠荆州太守刘表,可是一直没有得到重用,怀才不遇。"说项依刘我大难"的意思就是:"我到处说你的好话,可是你让我受到了委屈。"

下面就是七律的颔联,第一句"夺席谈经非五鹿",这七个字里就有两个典故。第一,"夺席谈经":后汉时期有一位叫戴凭的学者,在讲经打擂台的过程中把擂主攻下去了,这叫"夺席",夺取了擂主的席位。第二,"非五鹿":前汉时期有一位非常有势力的大官叫五鹿充宗,他是讲易经权威,许多大儒不敢和他争论,可是他却被一个小人物攻擂成功,不得不下台了。柳亚子借这两个典故,指自己虽然有大才却不幸被"夺席",壮志难酬。

颔联第二句"无车弹铗怨冯骥"的典故是:春秋时期

孟尝君门下有个食客叫冯𬭤,他不满孟尝君给他的生活待遇,就弹着宝剑唱道:"我出门没有车。"作者引用这个故事发泄怨气。柳亚子实际上是告诉毛主席:你要我替你办的事办好了,可是没有满足我的基本生活条件啊。

全诗的最后一句是"分湖便是子陵滩"。原来分湖在柳亚子家乡、江南的富春江畔,那里有东汉初年严子陵钓鱼的地方。柳亚子这里又是用典故,以严子陵隐居垂钓的往事,表达想要回乡归隐。这是以说典故来发牢骚,也不是直接写。

以"比兴说"的方法来叙事和抒情,须要和生活拉开距离,这同西方文学直接叙事的创作方法区别很大。这里我们不妨进一步拿中国和西方的诗歌来比较一下。

第一,中国诗词讲究含蓄,以淡为美,而英美诗歌则比较奔放,以感情激越为胜。比如同样描写思念情人,中国宋词里李清照说"才下眉头,却上心头",而英国十九世纪诗人拜伦在他的《雅典的女郎》里会高喊"我爱你呵,你是我的生命"。一个含蓄,一个直率,不同之处这样对比一下就出来了。

第二,中国诗歌是形象鲜明,西方诗歌是逻辑细密。

下面,我们看元代马致远的《天净沙·秋思》:

> 枯藤老树昏鸦,
> 小桥流水人家,
> 古道西风瘦马。
> 夕阳西下,
> 断肠人在天涯。

作者把枯藤、老树、昏鸦、古道、西风、瘦马、小桥、流水、人家,九个景象列在一处。前三个句子之间有逻辑性的表述吗?没有。有具体表达感情的词语吗?没有。在这些并列景象之间有一种贯穿的惨淡的气氛。然后诗人把节奏一变,出了最后一个意象"夕阳西下",这是全曲的大背景,它把前九个意象全部统摄起来,造成"一时多空"的场面,给整幅画面涂上了一层昏黄的颜色。

最后一句就不是写景了,而是景中有人——"断肠人在天涯"。作者用极其简练的白描手法,勾勒出一幅游子深秋远行图。读者一口气读下来,仿佛自己就是诗人所描绘的画中的游子,引起强烈的共鸣。这些静物是并列

的，虽然没有直接描述主观感情的词汇，然而王国维说"一切景语皆情语也"，以客观景物曲折地表达了一种孤寂凄清的感情，这正是中国古典诗歌的魅力所在。

反观欧美诗歌，诗人描写景物在人们心里唤起的反应，往往条分缕析，直达意境。例如德国诗人歌德的《夜思》：

> 我同情你们，不幸的星辰，
> 你们美丽而又晶莹，
> 乐于为迷途的船夫照亮道路，
> 可没谁报答你们，不论神或人：
> 你们不恋爱，也从不知道爱！
> 永恒的时光带领你们，
> 无休止地在广袤的空中行进。
> 你们走完了几多旅程，
> 自从我沉湎在爱人的怀抱里，
> 忘记了星已白，夜已深。

我们分析这些诗句的上下文之间，确实都有明确的逻辑关系。诗人上来就说天上的星星是不幸的，为什么不幸？

他一层一层地抽丝剥茧。先说它美丽晶莹。出现晶莹这个词以后,他就写星星在天上为迷途的船夫照亮航道。接着说星星被时光带领着在天上无休止地行进,却没有也不懂得人间的爱情。出现爱情这个词后,诗人进一步顺着这条线索说,当自己沉湎在爱人的怀抱里时,就把曾经照亮夜空的星星忘记了。于是就照应了开头的那句诗:"我同情你们,不幸的星辰。"这就是直抒胸臆,重在描述主观意识,而且这些诗句的含义层层递进,逻辑关系非常明确。

通过上述解读,我们从诗歌领域可以看出东西方文化的差异,中国的诗重在形象,西方的诗重在逻辑。这种差异是由不同的思维模式造成的。京剧和中国的古典诗词异曲同工,它以大白光表现黑夜,以"一桌二椅"来表现各种环境,以马鞭代表活马,等等,这些都不是直接描写,而是以假演真,以虚代实,以景喻情,或者叫作"假象会意,自由时空",不同于西方的写实型文化。由此可见在思维方式、抒情模式方面,京剧与中国的古诗词是一致的。它们共同的虚拟性特征是写意型文化的主要表现。

国画与国剧

通过上一讲我们了解到,中国诗歌的创作是一个形象思维的过程,它是虚拟性的而不是逻辑式的,属于写意型的艺术。什么叫写意?原来这个词最早来自中国古代的画论,是指国画里区别于工笔画的一种画法。所谓写意画,就是不去直接描摹生活的实况,而是高度概括,以形象来表达画家心中的感情和意念。元朝出现四位有名的山水画家,并称为"元四家",他们是黄公望、吴镇、倪瓒、王蒙,这四家笔下的山水画就不是刻意追求自然界真实的风貌。例如黄公望画《富春山居图》(见书前彩插图一),是根据自己心里的意象,把眼前的山川河流变形、浓缩,再把其他一些地方山水的风貌移植过来,集中在一幅图里展现。元朝初年还有赵孟頫、高克恭等画家提出以书法的笔意入画。这种讲求脱离形似,强调神韵,并重视书法、文学等修养及意境表达的绘画形式,有别于民间和宫廷的绘画,因此被称为"文人画"。到了北宋,文人画的代表人物是苏东坡。他们的山水画多见反映消极避世的

思想,笔下的梅、兰、竹、菊以及松树、石头等题材往往象征清高坚贞的人格精神;这类画风后来广为流行,发扬着中国画的写意传统。

那么,早期西方的绘画是什么面貌呢?从留存下来的作品来看,古希腊、古罗马所奠定的绘画传统是写实。到了中世纪,雕塑、壁画等是教堂的附属品,题材大多是宗教人物和宗教故事。西方的主体绘画方式是油画,它是在十五世纪由荷兰人创造的。画家在经过处理的布面或板面上作画,由于颜料干了以后不会变色,绘画时可以由浅到深,逐层覆盖,修改很容易,使得绘画产生立体感。油画适合用于创作大型的、史诗般的巨作。西洋的壁画绝大部分也是用油画颜料创作或者制作的。十五世纪欧洲出现文艺复兴运动,艺术突破宗教的束缚,形成了注重构思典型情节和塑造典型形象的艺术手法。与此同时,画家还分别运用解剖学、透视学的原理,使得人物造型有了真实而准确的比例和结构关系;又使得物象统一在一个主要光源所发出的光线之下,形成逐渐由近及远的层次。因此可以说,整个西方的古典油画呈现出高度写实的面貌。

比如，俄国批判现实主义画家列宾的风景油画（书前彩插图二、图三），光源很明确，立体景物几乎和真的一样。再说人物画，学习西方绘画必须了解人体解剖学，记住每块肌肉和骨骼的名称。试观德国巴洛克风格代表性画家鲁本斯的油画作品《苏姗娜·芙尔曼肖像》（彩插图四），画中女性的容貌、体态非常逼真。而中国画中的女性形象往往是变形、写意的，如明代唐寅《秋风纨扇图》（彩插图五）中的女子：眉目宛转，口鼻勾勒，削肩细腰，淡隐三围。

相形之下，中国画不注重透视法和解剖学，也不像油画那样重视背景。在题材方面，国画以自然为主，西方画则以人物为主。通过对比，我们更可了解中西绘画不同的传统，大致是写意和写实之别。那么，写意型的国画和京剧之间有什么共同点呢？我们来归纳一下：

第一，遗貌取神，自由时空。

在论述关于中国画的写意性时，人们经常引用苏东坡的一个说法，"论画以形似，见于儿童临"，意谓"形似"是艺术的初级阶段。古代的山水画家为什么要作画？是因为胸中块垒不吐不快，于是借作画来表达。画家笔下的形象是感情的载体，往往需要通过变形、遗貌取神，才

能够更好地表达。这就难怪苏东坡把追求形似者当作小儿科了。

比如李可染名作《万山红遍》(书前彩插图六)。在这幅画里瀑布是借来的,远山是改造的,红色是强化的,层林是夸大的。原来生活中没有这样完整的景象,而完全是画家根据心里的意向把它们集中组装在一起。这就是和京剧一样的自由时空。

传统京剧的舞台上只有一桌二椅,"捡场"的舞台工作人员可以当着观众的面走上走下,任意挪动桌椅的位置,变换它们所象征的不同环境。原来,国画的主流——文人画和京剧一样,它明确告诉读者或观众这是在做戏,是假的,假象会意,遗貌取神,于是观众也就不会用生活真实来要求你了。

第二,以简驭繁,空白艺术。

曾经有美国报纸刊登一个当时国内的最大剧场的照片,图片说明写道:这样的剧场,以后演陆军打仗的剧目非常合适。意思是说,这个剧场可以容纳战争的大场面,表现人海战术。可是京剧,表达千军万马只需方寸之地,将帅角色肩上的四面靠旗、随行八个龙套就可以象征曹

操八十万大军,他们在舞台上变换队形,穿梭往还,还游刃有余。因此有人戏言:天下什么地方最大?那就是中国的戏台。这很能说明中国传统艺术以简驭繁的特点。我们再讲国画。相传晋朝的画家顾恺之有"传神阿堵"之称。他画的人物特别简练,抓住对象的眼神,用毛笔轻轻一点就栩栩如生。他为一位叫裴楷的人画像,也只是在裴楷的面颊上画三根毛,于是神态就活灵活现了。齐白石画的虾和鱼(例如书前彩插图七),画面上没有水,却使得读者感到了水的存在,仿佛那些鱼儿真的在水里游,这也是化繁为简。画面上没有水,留出许多空白,如同我国古代哲学家老子的名言:知其白,守其墨。为什么要留出空白?原来这是构图的需要,也为了让观众通过这个空白去联想,去领悟。

第三,中得心源,笔墨趣味。

中国的画论里有"外师造化,中得心源"的说法,造化指大自然,是作画的对象,而作品要表达的则是画家的内心感情和意境。比如吃饭时用的调羹,有的人画的调羹,上面斑斑驳驳,而有的人却画得细腻光滑。原来同一个调羹,可以画出不同的意思。前面那位画家说,这个调羹

用了很久,买来很辛苦,我用粗糙来表达这种辛苦;后面那位画家说,我现在很开心,因此画笔之下线条很流利。所谓"外师造化,中得心源"就是指画家笔下的景象传达喜怒哀乐的情感,它们同画家的心情有关。

有人曾经这样解释写实和写意这两种不同类型的绘画理念:画家看到了一堵墙,墙前摆了一张桌子,几个椅子,忽然起了创作冲动。那么,如果他是个西洋写实主义画家,就会一丝不苟地把这些东西完全描摹下来;假如他是画中国画的,那么他可能忽略那堵墙,所看到的只是一些线条和颜色,彼此钩联出一种有趣的关系。写意型的中国画家,会利用这些东西所具备的线条和颜色进行重新组合,画出他心里觉得有意味的图像。

例如,八大山人朱耷有一幅著名的《瓶菊图》(书前彩插图八),画面上既不见光和影的踪迹,也不知这个瓶子的材质,究竟是陶还是土,是铜还是铁。然而读者却可以感受到毛笔所勾画出来的婀娜多姿的线条。在这些线条里,为什么有的粗有的细?为什么好像有点坑坑洼洼?为什么瓶子两侧不对称?还有瓶子里的那几朵菊花,为什么插成这个样子?原来这些都是营造

出来的。《瓶菊图》画得不像实物那样中规中矩,那么圆润匀称,却透出一种拙趣和情绪。朱耷作为明朝的宗室,到了清朝以后内心有着一种痛苦和失落感。他的这种对明朝的怀念和对清朝的痛恨之情,是藏在这幅显得无奈而又倔强的画面里的。

从这幅画里我们还可以领略到,国画的绘画工具是毛笔,因此国画似乎是"写"出来的,不像西洋油画是用刷子"画"出来的。中国的画论有"书画同源"之说。在一幅国画里,线条本身粗细变化的节律性,具有一种独立性质的抽象美。国画画得好坏与画家的书法水平有关,而玩赏家则会集中体会他的笔墨韵味。这就如同老戏迷能够领略角儿的"玩意儿"一样。行家一出手,就知有没有。什么是"玩意儿"?首先在于基本功,武生是看腰腿功夫,文戏就得听你嘴里吐字有没有劲头,是否做到字正腔圆,有没有韵味。由此可见国画和国剧有着共同的技术欣赏之趣。与此同时我们也可以确定:京剧、古典诗词和国画,这三种中国的传统艺术都是属于写意型的。

# 画谱、格律诗与京剧程式

京剧是程式化的艺术,表演程式就像是工厂里预先打造好的各种零部件,以它们的不同组合,来装配成各种不同的机器。这个比喻的意思是说:京剧的传统剧目虽然看起来丰富多彩,但实际上它们的基本程式是有限的;各种程式经过不同的有机组合,就可以成为不同的舞台剧。无独有偶的是中国画里的山水画。我认识一些画家,他们生活在平原地带的都市里,平时看不见山,有的甚至一辈子没有见过山,可是他们仍然可以画山,而且画得很好。这是什么原因呢?原来他们的创作也有"零部件组装"那样的程式思维。

学中国画有一本入门的书,叫作《芥子园画谱》。画谱包括树谱、山石谱、人物屋宇谱等。画家往往是先临摹画谱,把"谱"背熟,然后进行"组装",笔下就成画了。他们具体临摹哪些画谱呢?

比如山石谱,这个画谱里面包括石法、山法、流泉瀑布石梁法、水云法等。再如人物屋宇谱,里面包括墙屋

式、门径法、城郭桥梁法、寺院楼塔法等等。除了山和石以外,还有梅兰竹菊各种花,以及草虫翎毛等,也各有其谱。比如要画一棵树,怎么画呢?画家心里先想一下树谱,原来树干、树冠、枝叶都有固定的模式,还有钩藤法、着色法。拿树叶来说,固定的画法有"介字点"、"个字点",如同写毛笔字一样,写一个蒋介石的"介"字可以代表槐树、榆树或者椿树的叶子,写一个"个"字就代表一片竹叶。扬州有一座名园叫个园,就因为里面竹子多而得名。

画家从山谱里搬来远山和近山,从树谱里觅来各种树,再从石谱里找来石头,又去翻看一下各种花谱,衬以屋宇,合理搭配一下,不就是一幅画吗?画家把画谱烂熟于心,然后根据所要表达的情绪,化用这些谱式,展现自己的基本功,于是就可以出作品了。

最能够说明中国画的程式思维的是山水画里的皴法。"皴"是什么意思?原来其本义是指人的皮肤因受冻或者受风而干裂,起皱了,因而"皴"的样子不是润滑的,而是粗糙的。中国画的工具是毛笔,以毛笔蘸一点淡淡的干墨,用"侧笔"去抹,出来的图像显得干枯,起皱,这个

过程就是"皴"。于是就出了一种画中国画的技法,叫作"皴法",它是表现山石、峰峦和树身表皮的脉络纹理和明暗的画法。皴法的程式主要有:披麻皴、雨点皴、解索皴、卷云皴、牛毛皴、荷叶皴、斧劈皴等。拿"披麻皴"来说,它比较适合表现和缓的土坡,有"淡墨轻岚"的抒情性画意,已经成为表现江南山色的典型符号。因此,皴法是一种具有归纳性的固定形式。我们再拿"雨点皴"来说。"雨点皴"最早是北宋时期由范宽创造的。他用密密麻麻的点子组成画面,落笔雄健硬朗,画出岩石的面貌和形质,有很强的形式感。到了清代,画家龚贤还在"雨点皴"基础上发展出"点子积墨法"。清朝距北宋有好几百年,这说明程式有它的稳定性。皴法美在哪里呢?首先是线条美。如"披麻皴",在元代黄公望的名作《富春山居图》里,其线条排列疏松,略带弯曲,用书写化的笔意简练概括,用笔苍茫,在写意中体现出"以书法入画"的审美意趣。如果说"披麻皴"是以线条表现柔美的话,那么"荷叶皴"、"斧劈皴"等就能够表现一种筋力之美。例如一些山水画里用的"大斧劈皴"(参见书前彩插图九),下笔猛利、迅速,直上直下,如暴风骤雨,刚劲而简洁,透出一种

硬朗、坚凝的筋力。另外还有表现树身表皮的,如"鳞皴"、"绳皴"等,这同山石的各种皴法一样,可以描绘形状的凹凸以及纹路粗细等,表现出肌理之美。

皴法是经过世世代代无数画家的创造,陈陈相因,积累而成的。这种绘画方式起初是对物象的模拟,后来就离生活越来越远,形式感越来越强,成为抽象的符号。它不仅同京剧的程式化系统异曲同工,而且和唐诗的格律,和词曲的词牌、曲牌等一样,源于同样的创作原则。

格律诗和词牌是古代诗人在千百年实践的基础上总结出来的规律。遵从格律,诗词就会读起来音调和谐,朗朗上口。讲究格律就是一种程式化的思维方式。

律诗规定每首八句,五律共 40 个字,七律共 56 个字,需要押韵和对仗。对仗的句式是固定的,不但要求词性相对,还要求上下句结构一致,主谓词组对主谓词组,联合词组对联合词组,偏正词组对偏正词组,动宾词组对动宾词组等等。我们举唐诗中李商隐的《无题》为例:

相见时难别亦难,东风无力百花残。
春蚕到死丝方尽,蜡炬成灰泪始干。

晓镜但愁云鬓改,夜吟应觉月光寒。

蓬山此去无多路,青鸟殷勤为探看。

这里中间的两联,就是第三句和第四句、第五句和第六句,形成了两个"对仗"。"春蚕到死丝方尽,蜡炬成灰泪始干","春蚕"对"蜡炬","到死"对"成灰","丝方尽"对"泪始干",对得非常工整。这就是一副联。下面"晓镜但愁云鬓改,夜吟应觉月光寒",也是一副精彩的对子。

这首诗为什么听上去回环往复,音律特别和谐?原来它遵循了"首句平起平收式"的四声格律。所谓四声就是汉语的字调"平上去入"四种,在现代汉语普通话里则分为阴平、阳平、上声、去声,简称"阴阳上去"。比如一个音节 ma,它的四种调值就是"妈麻马骂"。李商隐的这首《无题》第一句的第一个字是平声,末了一个也是平声,因此在全部诗句的平仄字调上要遵守"首句平起平收式"的规定,请朗读:

平平仄仄仄平平(韵),仄仄平平仄仄平(韵)。

仄仄平平平仄仄,平平仄仄仄平平(韵)。

平平仄仄平平仄,仄仄平平仄仄平(韵)。

仄仄平平平仄仄,平平仄仄仄平平(韵)。

大家感觉到了吧,按照这样的平仄规律来念,听起来就有一种一唱三叹、抑扬顿挫的感觉。除了"首句平起平收式"以外,七律还有"首句平起仄收式"、"首句仄起平收式"和"首句仄起仄收式"等格式,每一种格式都有它的平仄组合方式。你写律诗,就需要在诗的题目上标明"五律"或者"七律"等,只要按照它的格律来写,就会产生一种音乐之美。

由此可见古诗同国画和京剧一样,在创作时都有程式化的思维。大家想一想,为什么古代文人能够即席赋诗,经常会"口占一绝"?原来他们懂得格律,还掌握了许多现成的诗句模式,到时候往往采取套用、置换的方法进行创作,这比重起炉灶要简便多了。

程式思维实际上贯穿文化艺术的许多领域。比如我们每天看到的汉字,它们的字形就是程式思维的结果。汉字与欧美的文字不同,英语、德语、法语等,它们是表音文字,而汉字是表意文字。以汉字呈现出来的文章都是

用有限的单字连缀而成的。《康熙字典》收了大约四万多个字,看上去很多,实际上组成这四万多个字的偏旁和部首很少。原来汉字是合体字,左边的称偏,右边的称旁,这就是偏旁。什么叫部首?为了检索方便,取其相同部位作为查字的依据,这相同的部位就是部首。把这些偏旁和部首结合起来,就形成一个个汉字。下面我们以部首"青"为例。

《荀子》里说"青取之于蓝,而青于蓝","青"字的本义有去掉杂质、提纯的意思。在"青"字前面加一个"米"字就成了"精",精华的精。在"青"上面加一个草字头就是"菁",这是指青草的最美或者说精华的部分,比如成语有"去芜存菁"。"青"字加三点水就是"清",是指过滤掉污泥浊水,提纯为清水。"青"字左边加个偏旁"日"字呢,那就是"晴",云开日出,就是晴天。——这就是偏旁加部首组合起来的造字方式,是程式化的思维。汉字的偏旁只有600多个,部首只有200多个。因此看上去汉字那么多,实际上组字的偏旁和部首加起来不过800多个,有着"集约化"的特点和优势。

总而言之,汉字的构字方法和京剧的程式、国画的皴

法、古诗的格律异曲同工,一脉相承。可以说,程式思维是一种具有中国特色的思维方式,是中国文化在创造力方面的一个重要特点。

中正平和与中庸之道

京剧里面的文化信息非常丰富,它们不仅是我们了解中国古代社会的一个活的渠道,而且还可以帮助我们学习和理解中国哲学和美学。

比如现在剧团还常演的《玉堂春》里有《三堂会审》一折:舞台上是审案子的景象,厅堂的中央坐着王金龙,他是巡按;两侧一个穿红袍和另一个穿蓝袍的角色,分别是"藩台"(按:指主管一个省的民政事务的官员)和"臬台"(按:相当于主管财政和刑法的副省长)。原来在明朝和清朝,每年秋天各省都要把累积的案件进行一次清理,减轻刑罚,这叫作"秋录大典"。在复审重大的案件或囚犯时,就得由京城派下来督察的巡按大人和地方上的"藩台"和"臬台"举行三个部门的会审。因此可以说《三堂会审》这个戏是以明清时期的司法制度为背景的,反映了"秋录大典"审案的格局。

再如社会风俗。连台本戏《七侠五义》,舞台上一开场就表现元宵节夜晚汴梁城的一派繁华景象:大街小巷

悬灯结彩,灯棚、灯山、牌楼鳞次栉比,看灯的人群熙熙攘攘,叫卖声此起彼伏。老百姓聚集在戏台下,不时为台上的歌舞百戏喝彩。后来我读到辛弃疾的词《青玉案·元夕》的上半阕:"东风夜放花千树,更吹落,星如雨。宝马雕车香满路。凤箫声动,玉壶光转,一夜鱼龙舞。"这首词标题里的"元夕"就是元宵,描写的是宋代汴梁城元宵节的盛况,同上述京剧《七侠五义》所呈现的景象如出一辙。大家知道如今在元宵节的晚上还有拖着兔子灯上街的习俗,这和《七侠五义》里所描绘的"玉壶光转,一夜鱼龙舞"的景象殊途同归。原来这是宋朝汴梁城市井风俗的遗存。

为什么京剧的认识价值还在于它比较典型地反映了中国古代的哲学和美学呢?

中国哲学讲究中庸之道,它的理论基础是"天人合一",这是中华传统文化的主体。中庸之道反映在美学观念上就是中正平和,追求的境界是和谐、平衡而不是分裂、斗争。京剧剧目不管剧情怎么激烈,矛盾如何深刻,但最后往往是以皆大欢喜的"大团圆"为结局。《玉堂春》里"苏三离了洪洞县",披枷带锁,回首前尘受尽冤屈。后

来经过"三堂会审",苏三的情人王金龙为她申雪冤情,一对老相好终于团圆了。《锁麟囊》里富家小姐薛湘灵在新婚那一天的路上接济过一位姓赵的穷小姐。后来当地发大水,她被洪水冲得家破人散,不得已而到别人家当保姆。原来这家主人就是被她接济过的赵小姐。赵小姐得知她的真实身份后,把她奉为上宾。接下来是薛湘灵失散的家人找到这里,全家团圆。还有一出戏《太真外传》,唐明皇在御林军的逼迫下将杨贵妃赐死,可是最后舞台灯光大亮,贵妃娘娘升天,老年的唐明皇"上穷碧落下黄泉",终于找到了杨贵妃,两个人在蓬莱仙岛相会了。

由此可见京剧在情节设置中,往往是矛盾体内部的互相渗透,结局会消弭对立面之间的排斥和冲突,舞台上的喜怒哀乐在彼此制约、相互依存中达到平衡和协调。因此京剧里常见的"大团圆"的结局,反映的是中庸之道。

《中庸》是我国先秦时期的一部典籍,是"四书五经"之一。根据这本书的描述,所谓"中庸之道"就是要求为人处世不偏不倚,达到"中和"。在艺术表现上也以"中正平和"为高境界。人的内心在没有发生喜怒哀乐情绪时,可称为"中";而发生这些情绪之后呢,就须用"中"的状态

来节制情绪,这就是"和"。梅兰芳的艺术是最符合这个审美理想的,他讲究含蓄简洁、规范圆整,不温不火、不嘶不懈,归绚烂于平淡,笔未至而意到。这是贯彻"中正平和"美学思想的典型,难怪学术界约定俗成以梅兰芳作为京剧的旗帜了。

先秦的道家倡导"贵无",所谓"无",不是真的没有,而是要"无中生有",这就派生出京剧的写意艺术观。你看虚拟性的京剧舞台上只有简单的一桌二椅,可是就在这空旷的舞台上,照样可以根据剧情需要表现出桥梁、床榻、山头、悬崖。这些虽然不是实景,而观众却能够想象到。这就是老子《道德经》开宗明义所说的"玄之又玄,众妙之门"。

写意和写实两种戏剧观,决定了演员在台上的不同心理机制。俗话说"装龙像龙,装虎像虎",写实型的话剧体系要求演员和角色完全同一。就是说,演员到了舞台上是角色的化身,完全没有自我。如王元化先生曾经讲过的一个故事:1909年在美国芝加哥上演莎士比亚悲剧时,观众席上突然有人开枪,当场打死了台上扮演坏人的演员。这样的情况完全不可能在京剧的场子发生,因为

京剧艺术会明确告诉你：这是在表演,这是假的。写实型话剧的逼真表演有时会吓得观众晚上失眠。而在京剧里,一切严重的恐怖的剧情如同飞鸟掠空,不落痕迹,舞台上总会把戏里的情结解脱开来,让观众的情绪松弛下来。这样的和谐理念还体现在演员和角色的关系方面。例如早期版本《红灯记》中,第五场李铁梅唱完"听罢奶奶说红灯",沉浸在回忆中,这时突然来了不速之客,冒充共产党的地下工作者骗取密电码,坏人被赶出去后,铁梅问奶奶"到底怎么回事啊",李奶奶唱道:"想是有人——把机密泄露!"这一句的拖腔用了非常高亢激越的"嘎调",每演到这里,观众会轰然叫好。有人会问：机密泄露了,革命受损失了,李玉和会被捕,此时观众怎么会叫好呢?其实观众不是为内容叫好,而是为形式叫好。那位扮演李奶奶的演员在唱"把机密泄露"这一句之前,自然会进入李奶奶的角色。她想,革命队伍内部出现了叛徒,李玉和随时有生命危险,李奶奶心情紧张,因此必须有担忧和气愤的表现。可是这位演员同时还会想：我此时得唱一个高腔,表现一下嗓音的优势,在剧场里掀起一个艺术高潮。因此观众的叫好不是因为李玉和被捕的情节,而是

为扮演李奶奶的老旦演员的酣畅淋漓的唱功。因此,京剧演员在台上既是角色,又是自我,所谓"善入善出"。演员和角色之间的关系,就是审美主体和客体之间的并存关系,我中有你,你中有我,这也是儒家文化"和谐意识"的表现。

关于京剧的文化内涵还有许多话题,我所举过的例子只是冰山一角,或者说只是提供了一个认识问题的角度或抓手,大家可以根据这些线索进一步去发现和思考。总而言之,京剧作为我国舞台艺术的集大成者,它无论在表演体系还是道德观念方面都体现了传统文化的固有特征,值得我们珍惜、保护、继承和发扬光大。同学们通过看京剧、学京剧,一定能够有效地帮助自己了解传统文化,接通中国抒情方式,从而提高审美能力和人文修养。

# 忠孝节义

在京剧风靡全国之前,舞台上已经经历过从元杂剧到明清传奇的过程,流行过北曲、南曲,以及后来的昆曲、弋阳腔、梆子、柳子戏等,所谓"南昆北弋,东柳西梆"。京剧以二黄和西皮起步,集古典戏曲之大成,虽然形式有所改变,但文本却有它的继承性。在这个过程中不断有知识分子对文本进行加工、润色、改编,并且创编新戏,久而久之形成了大量的剧目积淀。万变不离其宗,这些故事往往有一个书面或口头的源头。

比如《追韩信》这出戏,原型出自《史记·淮阴侯列传》,最早把其中的一段编成戏是在元代,作者叫金仁杰,杂剧名称是《萧何月下追韩信》。到了明朝,这个戏分别以弋阳腔和秦腔演出,剧名叫《萧何追信》;到了清朝就有徽调《追韩信》;继续发展沿革就成为京剧的《追韩信》。再如《乌龙院》,故事出自明朝施耐庵的《水浒传》,有个作者叫许自昌,根据小说编写了《水浒记》传奇,《水浒记》里面有《乌龙院》这个折子,弋阳腔、同州梆子、河北梆子、山

西梆子也就是后来的晋剧,都演了这个折子。《乌龙院》也以汉调、徽调演出,再后就演变成京剧。京剧演这个戏还有一个名称叫《坐楼杀惜》。因此可以说,京剧的文本往往是反映中国古典文学的另类表达。

史上留名的京剧的传统剧目共有5000多个。这些剧目反映了从上古、殷商到唐宋元明清五千年中国社会生活的方方面面。或许有同学会问:那么我们是否可以把京剧剧目当历史来看呢?对此我的回答是两句话:第一,戏就是戏,一般不能当正式的历史看,更不要说有些戏本来就是根据野史编的;第二,尽管如此,京剧的内容还是有极大的认识价值的,它反映了传统文化的根本理念,是后人了解古代社会的一个活的渠道。

为什么这么说呢?

原来京剧里有大量历史故事、民间传说、成语典故,保留着古代的礼乐传统、民风民俗,是古代中国社会生活的写照。然而就其历史的真实性而言,它是有很大差距的。原来其中许多剧目是"借古人的躯壳,说后人的思想"。比如有一出戏叫《打金砖》,也叫《汉宫惊魂》,说的是东汉时期的光武帝刘秀,得到天下后忘乎所以,轻信身

边宠爱的妃子所进的谗言,错杀了许多功臣。后来这些冤死的地下阴魂来向他索命,吓得他灵魂出窍,精神分裂。羞愧不已的他,先是逃到供奉祖先的庙堂里去哭,最后蹿到山顶,跳崖身亡。其实历史上的刘秀并没有错杀功臣,京剧里故意把真实的历史扭曲了,借古讽今。原来在明朝初期,开国皇帝朱元璋杀害了许多功臣,天下大哗,可是民间的怨气又不能直接表露,于是文人就编了这个戏来影射朱元璋。老百姓把皇帝视为天子,天子就应该顺天意,施仁政,善待有功之臣,为老百姓办好事、办实事。相反,如果这个皇帝把老百姓视为草芥,任意践踏,甚至施以暴政,祸国殃民,那么老百姓就会切齿痛恨。于是就会出现像《打金砖》这样的戏。《打金砖》虽然不符合史实,却符合民意。王元化先生认为,传统文化的根本精神与不同时代所特有的具体派生条件是可以区分的。刘秀的故事在流传的过程中变异了,这是明朝时期派生条件所致,而它所反映的"天意"是对封建暴君的批判精神,这就属于传统文化的根本精神。

中国的传统文化直接表现在先秦诸子的著作里,尤其集中在"儒释道"的精神里,有人把它概括为"仁义礼智

信"，据此在戏剧的表现上就具体化为"忠孝节义"。忠、孝、节、义这四个主题在传统剧目里太常见了，我再阐述一下。

关于"忠"。三国戏里为什么总是贬低曹操拔高刘备？原来从老百姓的眼光看，刘备是汉朝皇室的后裔，弘扬刘备就是弘扬民族的根基，这就是由一个"忠"的观念在指导。

再说"孝"。有一出常演的剧目《四郎探母》，故事是说北宋时期因战争失败，杨四郎流落到番邦隐姓埋名娶了番邦公主。若干年后，杨四郎的母亲佘太君率领部队来到两国边境，杨四郎得知这个消息后，不惜向公主披露自己的真实身世，骗来令箭冒险出关，一夜飞马来回。这在两国交战形势下是冒着生命危险的。他为什么要这样做呢？原来是为了探母，慰藉自己对母亲的思念之情。探母就是尽孝。百年来，《四郎探母》屡禁不止，屡演不衰，其中重要原因就是杨四郎的孝心深深地打动着观众。

"忠孝节义"的"节"，主要的含义是男人要讲气节，妇女要守妇道，守节。有一出戏叫《困曹府》，说宋太祖赵匡胤在打天下时，落难躲在一个名叫曹彬的朋友家里，有一

次偶然出游,到了关口受到守关将士的怀疑,原来官府正在捉拿他,而他脖子上的那个肉瘤就是赵匡胤真身的记号。正在危急中,旁边曹彬的嫂子冒叫他一声丈夫,这才使得守关的将士打消怀疑。虽然赵匡胤是脱险了,可是曹彬的嫂子却惹麻烦了,因为自己是有夫之妇,却称呼别的男人为丈夫,这是一件失节的事情。曹嫂子羞愧得没脸见人,于是就自杀身亡了。这个故事现在看来很夸张,不过它确实反映了中国古代的社会风俗。王元化先生举过一个例子,他小时候在偏远的乡村,见过许多贞节牌坊,他说,这些古代妇女多数不识字,她们从哪里得到儒家传统里的贞节观念,并且以此作为自己坚定不移的信念呢?原来这是包括看戏在内的俗文化所起的作用。

为了进一步解释"忠孝节义"的那个"义"字,这里我再讲一个京剧《连环套》的故事。

窦尔敦在河北河间府的连环套寨子占山为王,下山抢了皇帝的御马,这还不算,还要留下一个字条,栽赃给仇家黄三太。恰巧,接受破案任务的就是黄三太的儿子黄天霸。在《天霸拜山》一场,黄天霸来到连环套,送上名片后,窦尔敦问:你此番上山必有所为?黄天霸说有一

笔好买卖。他假装不知道御马已经被盗,绘声绘色地把御马描述一番,说是绿林中如果有人得到此马,可谓天下第一条好汉。窦尔敦不知是计,就说:这有什么稀奇,这匹马已经在我手里了。黄天霸责问窦尔敦:你为什么要抢御马?于是窦尔敦说了与黄三太结仇的往事,如今要借皇帝的刀斧来报仇。黄天霸听罢哈哈大笑,说道:"这个仇啊,你报不了啦!""却是为何?""黄三太已经死了!"窦尔敦纳闷了:黄天霸怎么会知道黄三太死了呢?这才想起,刚才黄天霸递过来的名片上面有一个"黄"字,而且同黄三太一样也是浙江绍兴府。于是问:你是黄三太的什么人?想不到黄天霸毫不讳言,回答说:我和黄三太不仅同乡,而且同宗,不仅同宗,而且同室而居、同榻而眠!窦尔敦吃了一惊,再问:你是他的什么人?回答说:亲生儿子!此刻窦尔敦大怒,马上叫:"喽啰的,将他拿下了。"只见黄天霸用手一拦喊道:"且慢——"他脱下外衣,往前一站,拍拍胸脯说:今天我前来拜山,寸铁未带,你们依仗连环套人多,这样抓我,算什么英雄好汉?接着他把脖子伸到窦尔敦面前:"来来来,你就把我碎尸万段吧,我若是皱一皱眉头,就算不得黄门的后代!"这样一来,窦

尔敦愣住了：这个人，倒像是一个真正的男子汉大丈夫啊。转念又想，黄天霸说得有点道理，我就这么杀了他，传出去不光彩呀，算什么英雄好汉呢？于是他说道：好吧，今天不杀你，放你回去，明天我下山和你一对一比武。黄天霸回应说：明天如果我输给你，情愿替父领罪，万死不辞，窦寨主你呢？窦尔敦觉得自己稳操胜券，说道：俺若不胜，情愿将御马献出，随你们到官府认罪。黄天霸曰："大丈夫一言——"窦尔敦应："岂能反悔？！"黄天霸最后言："告辞！"转身便要走。窦尔敦喊："且慢——"这时观众心里一阵紧张：莫非是窦尔敦反悔，又想杀黄天霸了吗？谁知窦尔敦喊道："喽啰的，摆队，送天霸！"于是连环套的诸位绿林好汉列队，把黄天霸送到山下。记得我当年看到这里怦然心动。什么叫"江湖义气"？什么叫"盗亦有道"？此刻一下子明白了：原来这才是男子汉大丈夫的气度啊！剧里通过"绿林好汉"的行为，传播了中国传统文化所倡导的操守"义字当先"。当年它打动过无数像我这样的男孩子的心。

传统京剧所反映的是中国古代的社会生活，是一种民间文化或者俗文化。民间社会主要通过俗文化的渠道

来接受传统文化思想的影响。京剧文本就有这样的认识价值。它润物无声,潜移默化,深入人心,维系着中华民族的精神纽带。

# 中国抒情方式

有着可遵循的程式规范,这是中国艺术家在创作过程中的独特的思维方式。我们在此前还通过对国画和古典诗词的分析,说明它们和京剧在创造力上所表现出来的共同特点,这就是写意和虚拟,现在再加上一个程式,统称为"写意型、虚拟性、程式化",归结为"中国抒情方式"。我们之所以要在"写意"这个名词后面加一个"型"字,称作"写意型",是想强调它是中国艺术的一种基本形态,这和西方的"写实型"恰好成为对照。中国文学史上最早的诗歌总集是《诗经》,古人在总结它的创作特征时提出了"比兴说",而亚里士多德在总结古希腊文化时认为,艺术的本质是模仿,起源于人类在生活中喜欢模仿的这种天性。

王元化先生说,模仿说以物为主,而心必须服从于物。比兴说则重想象,在表现自然时可以不受身观限制,不拘守自然原型,而取其神髓,从而唤起读者或观众以自己的想象去补充那些笔墨之外的空白。比兴说既诉诸联

想,故由此及彼,由此物去认识彼物,而多采移位或变形之法。陆机《文赋》有"离方遁圆"一语,意思是说,在艺术表现中,方者不可直呼为方,须离方去说方,圆者不可直呼为圆,须遁圆去说圆。《文心雕龙》也有"思表纤旨,文外曲致,言所不追,笔固知止",意谓有一种幽微奥秘难以言传的意蕴,不要用具有局限性的表现使它凝固起来变成定势,而应当为想象留出回旋的余地。诸如此类的意见在中国传统文论、画论中,有着大量的表述。如"言有尽而意无穷"、"意到笔不到"、"不似之似"、"手挥五弦目送飞鸿",等等,都阐发同样的观点。中国的艺术创造讲究笔墨之外的境界,书法中有"飞白",颇近此意。空白是在艺术表现中有意留出一些余地以唤起读者或观众的想象活动。京剧中开门没有门,上下楼没有楼梯,骑马没有马,这些也是空白艺术。这种空白艺术在写实型戏剧里是罕见的。

模仿说和比兴说后来就派生出写实和写意这两种抒情方式。我们先看诗歌,西方是叙事传统,而中国是抒情传统。据说公元前七世纪古希腊有一位叫萨福的女诗人,写的抒情诗有九卷,共4000行,可是后来绝大多数失

传了。今天可以见到的只有120行,其中多数是一些断句。与此成为对比的是古希腊的叙事诗《荷马史诗》,共有两卷,其中一卷有15000多行,另一卷有13000多行,全部都留下来了。萨福的抒情诗多数失传,而《荷马史诗》全部流传到今天,这个现象说明什么呢?说明西方对抒情诗是轻视的,而对模拟再现的史诗也就是叙事诗是重视的。反观中国,有记载最早的抒情诗,就是文学史上所说的"诗三百篇","风雅颂赋比兴",一共是305首,全部被保留下来了。也就是说中国人把以抒情为主的"诗三百篇"一直传了几千年。古人认为,与其翔实地记录外在的过程,不如翔实地记录内心的感受。因此中国少有史诗,多数是抒情诗。总之,西方特别注重再现外物,而中国注重表现心理。西方真正的抒情诗兴起得很晚,直到十八、十九世纪之间,英国的威廉·华兹华斯抒情歌谣出现,才有文学史上所称的浪漫诗。

中国式的写作重情感,而西方人重逻辑,这种本源上的区别对后世的影响很大。为了说明这两种思维模式,我们以当代的两则电视广告为例。

先说一个广告片的情景:

一辆搬家公司的家具运送车停在一幢房子楼下,然后二楼的窗子中不断有东西被扔到车上。过了一会儿家具运送车开走了。此时一辆小汽车开到这幢楼的窗下,停在刚才货车相同的位置。轿车里的人下车后还没走多远,不料二楼的那扇窗中就落下一个沙发,一下子砸烂了小轿车的车顶。这时,广告语出现了:"Life is full of surprise"(生活中充满了意外)。在这个广告片的末尾,屏幕上显示出一家保险公司的名字。

**再说另一个广告片的情景:**

小女孩对自己说:"我有新妈妈了,可我一点也不喜欢她。"接下来的场景设计是:新妈妈给女儿打伞啦,织毛衣啦,各种无微不至照顾的情景。这位新妈妈还把女孩亲生母亲的照片摆在她的床头柜上。第二天清晨,女孩看到新妈妈已为她挤好牙膏,终于被她的细心关怀所感动,向她的"新妈妈"露出欢迎的笑容。这是一支牙膏品牌的广告。片子最后在屏

幕上出现了这个牙膏的品牌。

这两个广告片,前面那个是来自欧美的,是为了让你买保险。其表达方式是通过一个生活场景给你一个简单的逻辑判断:由于生活中充满了意外,为了自己不受损失,你就应该来买我的保险。西方文化的表达方式是通过推理,奔向主题。

后面那个是中国的牙膏广告。它没有直接说这牙膏怎么好,而是通过表现一位"新妈妈"对非亲生女儿无微不至的关怀,让对方感到温暖的故事,表示这个牙膏品牌会对你"真情付出,心灵交汇",希望你使用其产品。这种广告手法是以描绘情节做比喻。把它和以逻辑判断为主的广告方式相比较,中国的这则广告就是以形象思维取胜,重在以情感人,曲径通幽。

通过上面两个广告片,我们也可以了解到:不同民族的语言和文字表达习惯,是它们不同的抒情方式的反映。下面我们再从大处说事,谈一谈汉语和英语的区别。

汉语是一种没有词尾变化的语言,比如英语的动词后面可以有 ing、ed 等词尾来表达时态的变化,而汉语没

有。英语经常运用各种连接词、关系词和介词等,把句子里的各种成分连接起来,构成长短句子,表达一定的语法和逻辑关系。比如:

> I gave him the book which I bought in the store which was on the 21th Street where the traffic accident happened the other day when I went to visit my teacher who …

这里的 which、where、when、who 都是连接词。在英语里面,可以只有一个主语,然后句尾可以不收缩。在理论上一个句子可以无限开放,通过词序的安排和表示各种关系的连接手段,加上各种并列成分、附加成分、修饰成分,重句复重句,随着思维的不断发展变化而不断延伸着陈述。这和汉语是不同的。汉语说"我给他一本书",再想表述这本书怎么样、怎么样的话,就需要另外起主语,比如"我从哪里买到这本书的"。如果还要说那个地方曾经发生过什么事情的话,就需要再宕开一笔,另起炉灶。上面英语句子里用 which、where、when、who 是结构的需

要。英语讲究结构完整,形式完备。可以说,英语重在"形合",而汉语重在"意合"。汉语不像英语那么清晰和精确,而是具有一种模糊性。

比如《老子》开篇第一句:"道可道,非常道;名可名,非常名。"

第一个"道"字指最高真理,事物的规律。第二个"道"字是动词:走、行。关于第三个"道"字是名词还是动词呢,现在有不同见解。"名",意思是命名,界定一个事物和另一事物之间的不同。但是真正能够描述的"名"就不是真的"名",就像能够被讲出来的"道"还不是真正的"道"这个道理一样。天地间的最高真理,绝对真实存在着,不可动摇,但是往往无法用语言或者任何其他形式描述出来,能够描述就不是它的真面目了,你只能用心去感受、领悟它。那么"道可道,非常道;名可名,非常名"这句话是什么意思呢?说白了就是你的语言只能无限地接近真理,而不可能完全解释真理,或者说,语言无法穷尽真理的全貌。由于这个"道"的多义性,在英语中找不出合适的词来对应,也很难用那种重句复重句的结构来表达,于是英语翻译"道",只好用它的汉语本音"Dao"来表示。

中国古代学者认为,外在自然是一个整体,不可分析,不可说明,不像西方(学者)那样能够用精确的科学语言来描绘。这种思维模式更注重的是一种意境的创造,追求"言已尽而意未尽"的效果,让人有无限的遐想空间。它无需逻辑分析,却可以通过反复咀嚼和体味来领略。这往往需要靠一个"悟"字——悟道,体悟,顿悟,豁然开朗。

中西方抒情方式之不同,反映在哲学上,就是西方哲学讲究分析实证,中国哲学讲究"天人合一"。西方人总是希望以高度发展的科学技术来征服自然,在他们的哲学里,天和人,或者说主观和客观,是分成两个部分的。而在中国哲学里则是天人相合,主客观同一。反映在抒情方式上,就是不靠逻辑来勾连,而是靠身观所见的形象来结构。主观和客观之间,或者说作者和被描写的对象之间"你中有我,我中有你",而且"形象大于思想",具有一种"以一当十"的多义性。

在历史的长河中,东西方的艺术实际上也互相借鉴,不时交融。西方也有写意艺术,如交响乐和芭蕾舞。中国也有写实艺术,如话剧和电影。尽管二者的美学有相

似相通之处,但它们的基本面还是如同各自文论源头上的描述,西方艺术的主流是再现生活,是写实的,而中国艺术的主流则是表现生活,是写意的。抓住了模仿说和比兴说,我们对于西方文化和中国文化在思维方式、抒情方式方面的差异,就比较容易理解了。而京剧,则是在这个宏大文化背景下的一个缩影。

王元化先生说:"由于处在不同的文化背景,西方一些观察敏锐的专家在初次接触京剧时,就立即发现它不同于西方戏剧的艺术特征。"他还引用苏联著名导演爱森斯坦的话说:"中国京剧是深深扎根在中国文化传统之上的。"因此,通过学习京剧来领略中西不同的抒情方式,可以加深我们对中国传统文化的理解,增强文化自觉性。

# 名伶剪影

四箴堂传人

中国传统文化的主流是儒家学说、孔孟之道。孔孟之道的传承有一个流脉,到了宋代出现程颢、程颐兄弟和朱熹,他们所创立的学说被称为"程朱理学",后来在此基础上又发展形成了"宋明理学",这是对儒学的继承和发展。程颢和程颐这个文化家族有一个堂号叫作"四箴堂"。无独有偶的是,到了清朝的道光年间,享誉京城的戏班——三庆班的台柱子程长庚所办的一个科班也叫"四箴堂"。这样在文化史上就出现两个四箴堂,前面一个四箴堂是讲学术的,后面一个四箴堂是教唱戏的,而两个的主人都姓程,那么它们二者之间有联系吗?

原来程长庚的籍贯是安徽省安庆地区潜山县程家井,这里的程氏一脉是早年从邻省迁徙而来,他们的祖先就是宋代理学家"二程"之一程颐。程氏理学有四字箴言叫作"视、听、言、动",大意是要求弟子行得正、坐得稳、看得清、听圣贤之言。程长庚在北京办的科班以"四箴堂"为名,就是要求弟子遵守儒家的规训,也表明他自己和宋

明理学的渊源,表明他珍惜自己的家族传统。《清稗类钞》说程长庚晚年把财产一分为二,以一部分给予长子,命他离开京城去从事耕读。程长庚自白道:我家本来是清白的读书人家,可是后来因为贫穷,不得不操了戏子这个贱业;近来有幸略有积蓄,子孙们有吃饭的地方了,于是就想一定要还我家的本来面目,以继书香门第的家风。那么程长庚自己怎么办呢?既然已经从事了演戏这个行业,不可能去直接做学问了,那就把演戏当作学问来做吧。他把儒家的理想渗透在演戏中。根据张江裁先生所著《燕都名伶传》记载:在道光、咸丰年间,海内多乱,而公卿大人宴乐自若。程长庚则长期闭户不出。待到安定之后,他操起旧业,多演忠臣孝子事,寓以批判时弊之词,闻者下泪。原来此时程长庚不仅是三庆班的班主,而且还是京城整个梨园的行会性组织——精忠庙会的会首,相当于现在的剧协或文联的主席。我们以前说过儒家思想的"大传统"是靠民间文艺的"小传统"传播,《燕都名伶传》说程长庚多演"忠臣孝子事",其实就是说他多演帝王将相、忠孝节义的戏,传播仁义礼智信等儒家的伦理观、道德观。这里我举一个例子,介绍一个当年程

长庚演得比较多,而且至今还存活在舞台上的戏——《文昭关》。

程长庚首次登台演的是《文昭关》,后来他把这个戏带到北京,几乎演了一辈子。《文昭关》说的是春秋时期伍子胥的故事。伍子胥是楚国的一员大将,他的父亲伍奢劝告楚平王不要荒淫腐化,却反而遭受满门抄斩的下场。伍子胥含悲忍泪,乔装改扮,混出了国门。后来借吴国的军队攻打楚国,鞭打了昏君尸体,为自己报了仇。以往人们对于儒家传统文化里的"忠君"有一种误解,就是"君要臣死,臣不得不死",可是《文昭关》里却不是这样写的。楚平王要杀伍奢的全家,伍子胥的兄长伍尚就范了,而伍子胥却一个人逃走了。原来儒家所提倡的"忠"是有条件的,孟子说"君视臣为手足,臣视君为腹心……君视臣为土芥,臣视君为寇仇",就是说君臣关系是有条件的,如果君是暴君,那么臣会把君当作仇人,可以推翻君。因此儒家的"忠君"实质上并不是愚忠。《文昭关》的故事还表明:儒家的"爱国"也不是盲目的而是有具体内容的。伍子胥有一句唱词是"我本是楚国的功臣家住在监利",监利这个地名今天还有,在长江流域中段的湖北境内。

伍子胥是楚国人,可是他逃离楚国,借别国的军队去打自己的国家,这分明是不爱国嘛,为什么在《文昭关》里作为一个正面的形象来宣扬呢?原来在全部《伍子胥》或者《鼎盛春秋》里,伍子胥还有这样的唱词:"君不正,臣逃走,父不正来子外游。"可见自古以来,功臣良将的去国离乡往往有深层次的原因,甚至恰恰是为了爱这个国家,蓄势待发,有朝一日要为国除害。

程长庚逝世之后,他的许多戏还活跃在舞台上。如今《文昭关》比较普遍的杨派演法,是杨宝森先生向程长庚的再传弟子王凤卿学来的。另外还有余三胜和言菊朋等人不同唱法和演法的传承。近年上海老生新秀傅希如演出的《子胥逃国》也是同一题材,这是刘曾复先生根据程长庚的弟子谭鑫培所传的版本进行整理和传承的。一百多年来《文昭关》的生命力如此旺盛,这也说明了它所传达的儒家文化思想深入人心。

程长庚对于传统文化的继承和发扬,不仅在思想内容方面,还在艺术形式方面。他在昆曲没落之际,把南方的名宿朱师傅朱洪福先生请到京城,向四箴堂弟子传授身段谱,及时抢救下这份濒临失传的表演遗产。"乱

弹巨擘属长庚,字谱昆山鉴别精。引得翩翩佳弟子,不妨受业拜师生。"这是后人对程长庚的描述,其中说"字谱昆山鉴别精",是表扬他有昆曲底子,在字音方面特别考究,以昆曲吐字归韵之"雅",置换了一些方言方音之"土"。

我们说京剧的重要发源地是在皖西和鄂东的交界地域,安徽西部安庆地区的代表人物是程长庚,与它相距不到一百公里的鄂东地区的代表人物是余三胜。这个地区的方言里"那"和"拉"不分,余三胜就曾经把"哪一个"读作"拉一个"。而程长庚就能够自觉克服这类"土字"。他非但"那"和"拉"有区分,而且对于像安徽地方戏那样前后鼻音不分,把"马上"念为"马山",把"路旁"唱为"路盘"之类,也都遵循京音念法,把地方戏的习惯改过来。这就使得原来"属地化"的二黄进化了,变得通大路了。这也是京剧后来能够得到广泛传播的原因之一。程长庚与另外两位著名的老生演员余三胜和张二奎并称为京剧史上的"前三杰",这标志着京剧的草创时期结束,剧种正式形成。

程长庚十几岁时北上,在进入三庆班之前是在和盛

成班。有一种说法是,这个和盛成是昆曲班。不过我认为程长庚同昆曲的渊源应该更早,还是来自他的家乡安庆地区,程演生《皖优谱》说安庆阮氏家族所蓄养的戏班,在明朝的崇祯、天启年间名满江南,可以想见明清之际"皖上曲派"在安庆流行的盛况。安庆地区曾经流播昆曲,后来的徽班里有昆曲,这是它和湖北的汉班所不同之处。在程长庚的艺术摇篮期,他所处的就是这样的氛围。所谓"字谱昆山鉴别精",实际上同他儿时受到过昆曲的熏陶或训练有关。程长庚以皮黄的字韵结合昆腔的曲韵,形成尖团分明、朗朗上口的皮黄十三辙系统,从而奠定了属于京剧的"中州韵"基础。京剧能够美化音韵,俗中见雅,融合西皮、二黄、昆曲、弋阳腔,从皮黄诸剧种里脱颖而出,这件事的首功当推程长庚。直到今天,京剧的舞台语音系统还在程长庚创建的框架之下。

由此可见,程长庚可谓是"戏子其表而儒生其里"。他把演戏的"贱业"当作了文化之伟业,不愧为四箴堂的后人。与当时的其他京剧艺术家相比,他尤其在知识分子的责任感方面显得更加自觉。他心心念念所追求的目标,是实现娱乐经济之"小道"向儒家文化之"大道"的接

通,也就是"小传统"和"大传统"的统一。今天,京剧艺术已经被认定为国粹,我们饮水思源,决不能忘记程长庚先生的文化理想和开拓之功。

# 伶界大王

"京剧"起初被称为"皮黄"、"二黄"或者"黄腔",奠基人是程长庚。此后若干年,程长庚的学生谭鑫培进一步奠定了这个剧种的美学格局。然而在程长庚的有生之年,他并不看好谭鑫培的艺术,晚年甚至还说过这样的话:我死以后,谭鑫培必然独步天下;可是他的嗓音太甜,恐怕将来中国会失去雄风。他批评谭鑫培的歌唱是一种"亡国之音"。

这是怎么一回事呢?

我们不妨先来看看,在程长庚时代所流行的京剧是什么味儿。当时有一首竹枝词是这么描述的:"时尚黄腔喊似雷,当年昆弋话无媒。"这个诗句的意思是说,当时以唱得像打雷似的响亮为时尚,不是昆曲、弋阳腔那种温文尔雅的风格了。可见程长庚唱的主要是气势,比较直腔直调而不是那么婉转。那么谭鑫培在艺术成熟之后是怎么唱的呢?

原来谭鑫培是武生出身,与程长庚的另外两位学生

汪桂芬和孙菊仙比起来,他的嗓子是最差的。那么他怎样和汪桂芬和孙菊仙竞争呢?谭鑫培在思考这个课题的时候,结识了一位名叫孙春恒的同行,通过向孙春恒学习,大大改变了原先的唱法。

孙春恒是天津人,行六,又名孙小六。这位孙小六,由于生活上不检点,弄得嗓音"逢高不起",于是设计出一套适合自己嗓音的唱法,唱腔婉转低回,跌宕多姿。谭鑫培看了他的戏很受启发:原来戏还可以这么唱!后来谭鑫培就借鉴孙小六的唱法,不去和汪桂芬、孙菊仙比嗓子,而是根据自己的嗓音条件,扬长避短,把调门降下来,在感情的深沉和旋律的灵巧、婉转方面下功夫,创造出许多超越前人的新腔。

比如《空城计》唱词里有这么两句:

> 我城内早埋伏十万神兵
> 退司马保空城全仗此琴

这两句里的"城"字(阳平)和前一句里的"伏"字(入声),谭鑫培全部采用孙小六的阳平低唱法。尤其"埋伏"两个

字改成低腔之后,不仅形象生动,而且显得含蓄、醇厚,同时也不费嗓子,好唱多了。在孙小六启发下,谭鑫培还打开思路,兼收并蓄,引进了别的剧种和行当的唱腔。比如《李陵碑》里杨老令公唱的：

我的大郎儿,替宋王把忠尽了——

这是把京韵大鼓的腔放到"儿"字的拖腔里了。谭鑫培还借鉴青衣行当的旋律。比如在《连营寨》里谭鑫培创造"反西皮"的新调式,音域比"西皮"低,借鉴了委婉的青衣唱腔,开拓出一片艺术的新空间。总之,谭鑫培打破了程长庚时期"时尚黄腔喊似雷"的旧格局,由"气势"转向"韵味",扩大了旋律的运行空间,不仅便于抒发感情,而且唱腔绚丽多彩。相形之下,汪桂芬、孙菊仙就显得单调和陈旧了。这样,在程长庚身后的"新三派"里,谭鑫培就得以脱颖而出。

谭鑫培成名于光绪八年九年之后,也就是十九世纪八十年代初。那个时期中国人民与帝国主义和清朝封建统治阶级的矛盾已经很尖锐,民族和社会的矛盾斗争引

导了人民的激昂情绪，于是社会的审美趣味出现了复杂的情况。一方面，作为古典艺术的京剧，按其本身内部规律来说，它需要向优美、韵味方向发展；另一方面，在斗争的氛围里，社会趣味倾向于崇高、豪放的风格。于是，当时对谭鑫培就出现了两种评价，一种是承认他有重大创新，把京剧导向艺术化的道路，而另一种是把他的表演看作是消磨斗志的"亡国之音"。

随着岁月的延续，谭鑫培进而被宫廷所延揽，成为"内廷供奉"。在宫廷审美意识要求之下，他的艺术精益求精，使得唱腔越来越美妙。到了光绪朝的后期，北京城几乎"无腔不谭"。当时有一句诗是这样的："国之兴亡谁管得，满城争唱叫天儿。"这里"叫天儿"指的是谭鑫培。原来谭鑫培的父亲谭志道是汉调的老旦，嗓子特别好，被观众赠了一个绰号叫作"叫天子"，于是谭鑫培就被称作"小叫天"。谭鑫培1907年录制的《卖马》和《洪羊洞》就是"无腔不谭"时期的风貌，是当时京城的"流行歌曲"。

谭鑫培改变了以往不到"正宫调"便没有资格上台的惯例，让乐队根据老生演员的具体嗓音情况来定弦，把调门降了下来，一扫舞台上"喊似雷"的直腔直调，让演员把

省下来的气力,用在描摹感情和考究四声字韵上,引导观众进入戏情和听觉审美。另外他充分运用自己武生出身的优势,施展卓越的身手和腰腿基本功,"以歌舞演故事",使得表演更好看。为了提升老生行当的艺术性,他还着力开拓了一批冷门戏。因此老生艺术发展到了谭鑫培阶段就显得焕然一新。

由此看来,谭鑫培虽然作为程长庚的学生,却没有被程长庚"壮美"的格局所限制,而是朝着相反的"柔美"的方向去发展,获得了成功。那么我们从中可以领悟到什么规律呢?

在世界文化的格局里,西方文化偏于阳刚而中国文化偏于阴柔。中国文化里的"贵柔"哲学,可以从老子的《道德经》里找到。老子说"坚强者,死之徒;柔弱者,生之徒",他认为在事物的持久性方面,刚强不如柔弱。他还说"天下之至柔,驰骋天下之至坚",说的是天下最柔弱的东西能够驾驭最坚硬的东西,也就是"以柔克刚"、"柔能克刚"。这种原始的"贵柔"思想影响了中国的美学,以至于一些艺术品类和艺术家的风格,出现了如同老子所说的"守雌"现象。比如东晋的"书圣"王羲之,就被唐代的

书法理论家张怀瓘判定为"有女郎才,无丈夫气"。文学家韩愈则说"羲之俗书成姿媚"。然而王羲之的这种"姿态妩媚"的风格,经过东晋的王献之、唐朝的褚遂良、元朝的赵孟𫖯,一路延伸到明朝的董其昌,直到今天还一直为内行认可、大众喜爱,成为书法艺术的主流。这说明"贵柔"美学是经得起历史考验的。我们再回头说京剧。铜锤花脸行当的金少山被誉为"十全大净",声震屋瓦,可是他的下一代裘盛戎不追求响亮,而是嗓音带有一点"云遮月"的色彩,唱法是在婉转、优美方面下功夫,因此一度被人讥为"妹妹花脸"。可是"裘派"越来越被人欢迎,以至于现在舞台上几乎"十净九裘"。这些都能够说明中国美学的"贵柔"趣味。

由此可见,谭鑫培早年对程长庚唱法所做的改革,是符合艺术规律的。程长庚的"雄风"作为京剧的初始之音,情感因素多而形式因素少,显得贫乏、单调,流于粗犷、朴实,缺乏意味和美感。而谭鑫培"贵柔"的实质,是加强形式因素,扩大和提升美感,这就适应了京剧艺术内部的发展需要。这也说明,在艺术和社会的关系中,艺术并非总是居于被统治的地位,而是有它自身要求,是可以

独立发展的。谭鑫培以"贵柔"战胜程长庚的"雄风",是中国戏曲的古典性顽强发展的结果,是合乎美感逻辑演进的必然。这就难怪当时的舆论界,会把谭鑫培尊奉为"伶界大王"。

在谭鑫培的身后,余叔岩把谭鑫培的艺术继续向韵味化发展,进一步完成了京剧生行的主流建设。除了余叔岩以外,谭鑫培还提携了梅兰芳,培养了杨小楼。可以说,京剧艺术高峰期的梅、杨、余"三大贤"都是由谭鑫培缔造的。直到今天,京剧艺术还演绎在谭鑫培所构建的美学框架之下。

# 梅程之争

梅兰芳比程砚秋大十岁,成名早得多。程砚秋十五六岁时,他的恩师罗瘿公安排他拜梅兰芳为师。程砚秋学习之余,还有机会跟梅兰芳一起演戏,零距离感受到师傅舞台表演时的脉动和气息。这个经历对于程砚秋的艺术成长来说是很重要的。

梅派和程派,它们之间的主要区别在哪里?

梅兰芳的艺术风格大方、规范,他自称自己没有特点、通大路。相形之下程砚秋就显得个性突出,独创出新。梅兰芳的嗓音劲圆、润滑,而程砚秋的嗓子不如梅兰芳那么明亮有力,带一点"涩",有一种"云遮月"的感觉。程砚秋根据自己的嗓音特点来行腔,凄清动人,深沉稳练。在音韵方面,梅兰芳多用京音和徽音,程砚秋则借鉴主流老生的原则,遵从湖广音。

有一次,音乐家盛家伦问程砚秋:"你能不能把西洋音乐用到京剧唱腔里面去?"程砚秋回答说:"我试试看吧。"于是盛家伦用口哨吹了一段英国民歌《夏日最后的

玫瑰》,程砚秋想了一想,然后唱这首英国民歌的旋律时巧妙揉进了京剧的曲调,顿使盛家伦佩服得五体投地。当年在评选"四大名旦"时,梅兰芳虽然总分第一,却在唱功方面的单项得分上低于程砚秋。总的来说,梅兰芳的艺术属于中正平和,所谓"大众情人"。他的戏路比较宽,由于他的规范性而更适合在教学中用来打基础。而程砚秋则把自己的与生俱来的生理特点发挥到极致,尤其适合演绎某一类个性突出的角色。他的剧目多数是悲剧,即使以喜剧结尾的戏,剧情中也有悲鸣的过程。

在生活里,梅兰芳和程砚秋的性格有何不同呢?

我听前辈说,他俩的待人接物表现是不一样的。梅兰芳温文尔雅,说话总是柔声细语,据说他从来不发脾气。有一次一个记者为了博眼球,在报纸上不负责任地谩骂梅兰芳,可是梅兰芳骂不还口,一笑了之。后来这个记者生活有了困难后居然来向梅兰芳借钱,梅兰芳就送了他200元,化敌为友。生活中的程砚秋呢,他是一个身高一米八零的大汉,疾恶如仇。他从小习武,太极拳打得非常好,每天要抽雪茄烟,还喜欢喝烈性酒,酒量很大。1942年9月初,他从上海回到北平,在火车站遇到铁路

警察搜身,在他身上乱摸,令他十分反感,于是就吵了起来。警察动手打人,程砚秋忍无可忍,就还手了。他退到一个柱子旁边,面对几个警察,上来一个打下去一个,以太极拳的功夫,把他们一个个打趴在地上。然后他整整衣冠,擦一下耳朵边上的血迹,昂然离开现场。

在四大名旦里梅兰芳和程砚秋分别排在第一和第二,他们之间是有过竞争的,这是怎么一回事呢?

程砚秋的刚烈性格体现在艺术上,就是充满竞争精神。他看到梅兰芳如日中天,内心就想后来居上。一些被梅兰芳唱红的戏,程砚秋把唱腔改成程派,照演不误。1946年在上海,梅兰芳的巡演立足未稳,程砚秋就不期而至,开始与师傅较劲。一位在天蟾舞台,另一位在中国大戏院,形成打对台的局面。那一期竞争很激烈。起先你演老戏我也演老戏;后来你贴新戏了,于是我也跟着贴新戏。不仅剧场里热闹,报纸上也热闹,捧梅的、捧程的,形成两大派,打起了笔仗。最后程砚秋连贴五天《锁麟囊》,这才略占优势。梅兰芳当然也有竞争精神。有一年秋天,程砚秋巡演上海载誉而归,然后梅兰芳接踵而来,把此前程砚秋在上海演过的戏"翻头",就是照程砚秋演

过的戏码再演一遍。有一度北京各戏院都没戏演,只有梅兰芳和程砚秋师徒二人,各占一个剧场争奇斗艳。其实这样的局面背后往往都有演出商操弄的身影。炒得越热,票房也就随之火爆。

梅兰芳1930年访问美国,从东部巡演到西部,历时半年多,在国际国内造成很大的影响。程砚秋不甘落后,他既然不能带剧团出去巡演,就请人陪同,于1932年自费去欧洲考察,历经苏联、德国、法国、瑞士等国家,历时一年又两个月。回来认真写了《赴欧考察戏曲音乐报告书》。

那么一定有人会问:这样的竞争,会不会伤了他们师徒之间的和气呢?我给大家说一个事:1946年在上海的那次对台,程砚秋后脚到上海,他就到梅兰芳那里去拜访,打招呼。到了程砚秋首演那天,梅兰芳则派人到后台去送花。可见他们师徒双方在竞争过程中,虽然心理微妙,但都有大家风度,不伤和气。

其实当年在梅兰芳和程砚秋的身后,还都有高层人士支持。民国时期银行界有捧角儿的风气。拿中国银行来说,总理冯耿光捧梅兰芳,帮助他赴美国演出;副理张

嘉璈捧程砚秋,资助他赴欧洲考察。当年在延安的中共领导层,也分梅兰芳和程砚秋的两派拥趸。后来到了1954年,周恩来总理听说程砚秋有入党要求,就主动提出当他的入党介绍人。过了两年,中国京剧院党委要发展梅兰芳入党,周总理听说这件事后给梅兰芳写信,问是否也需要请自己做介绍人。虽然此事因梅兰芳不愿打扰日理万机的周总理而未果,但也充分说明国家领导人对这两位艺术家的重视程度。

今天,梅兰芳和程砚秋二人都已经逝世半个多世纪了,回顾他们的人生轨迹我们发现,虽然二人之间有竞争,可是在有关问题的判断和处理上居然惊人地一致。这些共同点在哪里呢?

首先,他们都爱国,当年不肯为日本人所用。

大家都知道在抗日战争期间,梅兰芳有几年躲避在香港,蓄须明志,坚决不为日本人演出。无独有偶的是,这段时间程砚秋也迁居北京郊区青龙桥,置了农舍和几十亩地,荷锄种田。日本人来找程砚秋出山演"义务戏",可是程砚秋坚决不肯。程砚秋农村隐居生活历时三年,直到1945年抗日战争结束他才回到北京市区。

其次,他们都非常配合党和政府的工作,自觉奉献。

梅兰芳入党后,自动把工资从1000元减到300多元。程砚秋呢?1951年抗美援朝战争爆发,他把在云贵川三地巡回演出的收入全部拿出来,后来又把他在戏曲研究院工作前三个月的工资拿出来,都捐献给志愿军购买飞机大炮。程砚秋还曾在入党申请书上说,要把自己六七处房产以及开滦煤矿、东亚和启新三种股票全部捐献给党组织。

第三,他们都有"隐瞒身世"的情况。

梅兰芳曾祖梅鸿浩是清朝的安徽怀宁县令,这是著名社会学家潘光旦先生1941年在他的名著《中国伶人血缘之研究》里说的。梅兰芳早年来上海演出的说明书上也写明籍贯是安徽。可是解放后他在《舞台生活四十年》里却说祖籍是江苏泰州,而且祖上是雕佛像的手工艺者。

无独有偶的是程砚秋,他在自传里自称出身于城市贫民家庭,避谈实出破落贵族家庭的真实家世。程砚秋祖上"本姓索绰络氏",清朝时隶属正黄旗。他的五世祖叫英和,号树琴。潘光旦在《中国伶人血缘之研究》写道英树琴即英和,是"道光初年相国,著有《恩福堂笔记》"。

所谓"相国"是对内阁大学士的称谓。这说明程砚秋的家族史上曾在清朝时显贵过,只是后来家道中落了。

上述情况是什么原因造成的呢?二十世纪中叶以后,在当时历史背景下,社会上有一种风气,就是认为越贫穷越光荣,所谓"高贵者最愚蠢,贫贱者最聪明"。在历史和社会的动荡中,许多家族的遭遇随之起伏,梅兰芳和程砚秋都选择了对自己有利的说法。

第四,反对戏改。

二十世纪五十年代文艺界搞"戏改"运动,禁演了许多传统戏,梅兰芳觉得这个做法不对,就在天津对《进步日报》记者张颂甲发表谈话意见,提出"移步不换形"的主张,希望社会转型不要影响文化保护和传承。这篇文章发表出来后,梅兰芳受到了内部的严肃批判。无独有偶的是程砚秋一出精心打造的《锁麟囊》,由于内容涉及"因果报应"而遭到禁演,程砚秋对此愤愤不平。在他去世的前一天,中国戏曲研究院的领导去探望,询问他有什么嘱咐和要求。他说希望能够对《锁麟囊》解禁,恢复演出,可是这位领导马上回答,要把这出戏恢复演出是不可能的。程砚秋曾经批评当时文化部的戏改局是"戏宰局",反对

当时以极左的文艺政策,戕害、宰割优秀的传统文化。

改革开放以后,《锁麟囊》的禁演令终于被撤销了。直至今天,这出戏仍然经常被程派传人热演,继续红遍大江南北。而梅兰芳的"移步不换形"思想,如今已经成为戏曲界的共识,指导着有识之士的改革实践。

# 余叔岩与杜月笙

人的生命有限,对艺术家来说,往往一辈子不够用。哪怕是艺术天才,他们通过作品而完成的整体的艺术建构及其思想,往往也需要由传人来替自己完善,这样的事例在中外文化史上屡见不鲜。在京剧历史上,谭鑫培的徒弟余叔岩把老谭的艺术向韵味化发展,完成了老生行当以谭余为主流的基础性建设。

余叔岩生于1890年,卒于1943年。他在短暂的艺术生命中把老生艺术推到了高峰,因此后起的老生无不取他的法乳。比如和"后四大须生"齐名的李少春、孟小冬是余叔岩的磕头弟子。在"后四大须生"里,谭富英和杨宝森是余叔岩的直接或私淑弟子,另外两位马连良和奚啸伯虽然没有向余叔岩磕头拜师,但也都向他学习和取法。二十世纪二十年代由百代公司录制的唱片《战樊城》,颇能代表余叔岩盛年时期的艺术风采。

从唱腔方面看,余叔岩有一股清刚之气,挺拔灵秀。在梨园行内,大家公认他有承前启后的地位和作用,在圈

外呢,尤其在社会的高层,他的粉丝也特别多,其中就有上海滩"大亨"杜月笙。1931年夏季,杜月笙为庆祝杜家祠堂落成,在浦东高桥举办三天大规模的堂会戏,想要荟萃南北的所有大名角儿。许多京剧演员以受到邀请为荣,可是余叔岩却决定不去,真是大煞风景。然而,余叔岩说是自己正在养病,陈词恳切,杜月笙也挑不出什么理。

答应前来参加杜月笙堂会庆典的,有包括梅兰芳、杨小楼在内的名家。拿老生行当来说,有言菊朋、高庆奎、谭小培、贯大元、王少楼、周信芳、马连良、谭富英等。当时高庆奎、谭小培等尚在中年,嗓力充沛;马连良已被证明有领军的潜力;王少楼、谭富英则如初生牛犊,英气逼人;更何况周信芳用麒麟童的艺名,在上海早已大红大紫,有广大的台缘。当时余叔岩大病初愈,体能尚未恢复,自感心有余而力不足,审时度势,决定不去为妙。拒绝杜祠堂会表明他有自知之明。余叔岩当时已经比较富有,不必为五斗米而折腰。

可是余叔岩的这番心事,杜月笙怎能知晓?这次杜祠盛会群贤毕至,独缺余叔岩,于是社会上议论纷纷。杜

月笙要面子啊,就想托人斡旋。这时,有一个人站了出来,自告奋勇要到余叔岩那里去说情。

此人就是当时的花脸泰斗金少山。当时他是天蟾舞台的基本演员。金少山对杜月笙打包票说:"我同叔岩是把兄弟,由我去请,十拿九稳!"杜月笙大喜,就派他去了。

原来余叔岩和金少山确实有点交情,这次进行斡旋时金少山如果态度诚恳些,表示杜月笙想请您帮个忙,保证不把你累着等等,余叔岩未必不给面子。可是偏偏这个金少山是个大大咧咧之人,演惯了张飞、牛皋、李逵一类的角色,到北京见余叔岩时,居然大肆渲染杜月笙的威势,大讲此次堂会之空前排场和豪华阵容,余叔岩若失去这次机会,今后必会后悔云云。谁知此时的余叔岩已经今非昔比,经过在上流社会的交游和文化熏陶,心气、眼界提高和开阔了许多。因此一听到金少山如此夸夸其谈,就十分反感,于是仍然以病相辞。

如此一来,金少山就认为这位把兄弟不够意思,让自己下不来台。这位粗豪雄壮的"大花脸"不会来软的,只会来硬的,火气和嗓子都长了调门。那些跟他一起去的

杜月笙弟子，本不知余叔岩的分量，而且狐假虎威惯了，此时也嚣张起来。

这个说："杜老板是看得起你，别不识抬举！"

那个说："你只要稍微坚持一下，出一次台，杜老板就给500两银子，这个价码，一般人出不起。"

叔岩呵呵地笑了一下，说道："我在北京唱堂会，一天得到过1600两银子。"

这时金少山又开腔了，说道："叔岩，那上海滩是杜月笙的天下，开戏馆的都是他的徒子徒孙。杜老板，你得罪不起呀！"

旁边帮腔的调门更高："你这次不去，今后就别想进上海！"

谁知这么一说，倒把余叔岩的火气点燃了，说话的语气比对方更严厉："告诉你们，我的身体不好是明摆着的。你们凭什么三番两次逼我就范？我余叔岩不求任何人，也不怕任何人。我说过不去，就是不去！最多此生再不去上海，行了吧？"金少山碰了一鼻子灰，悻悻地离开余府，回到上海复命。杜月笙只好接受这个现实。

就这样，杜月笙与余叔岩的关系成为纷纷议论的话

题,各种小报自然不会放过炒作的机会,翻手为云,覆手为雨,着实闹腾了一阵。这种炒作,难免以讹传讹。在上海滩,杜月笙可谓是个跺一下脚就会使得满城乱颤的人物,而余叔岩偏偏敢于得罪这个帮会头目,这还了得。不过这件事也在许多人口中传为美谈,比如张伯驹先生就写过一首诗,以劲竹来比喻余叔岩的"气节",歌颂他即使放弃上海滩这个市场也不屈服于杜月笙权势的壮举。不过,在顶撞杜月笙之后的很长一个时期,余叔岩心里还是很紧张的。他后来果然没有再去上海,主要也是提防杜月笙报复。

那么后来杜月笙报复余叔岩了吗? 没有。他非但没有报复余叔岩,而且连一句不满意的话也没有说过。这是什么原因呢?

有人分析说杜月笙作为青帮首领、上海滩"大亨",总要讲究一点表面的风度,倘若为了私事,而与余叔岩这样一位公众人物过不去,岂不为世人留下笑柄? 这个浅显的道理,他必然明白。其实今天,在半个多世纪过去之后,在我们对杜月笙有了比较全面的了解之后,发现有一个深层次的原因,就是杜月笙非但骨子里尊重艺

家,爱惜人才,而且他还是余叔岩的铁杆粉丝。杜月笙曾经在剧场里看过许多余叔岩的戏,还请师傅教自己唱演余派戏。我曾经接触过教他余派戏的师傅,这位师傅叫马宝刚,上海解放后担任过上海戏校的教师。他是著名琴师马锦良的父亲。杜月笙由于喜欢余派戏,不但捧红了孟小冬,后来还娶她做了姨太太。据马宝刚先生说,孟小冬能够成为余叔岩的入室弟子,是由杜月笙做幕后的推手并给以经济支持的。

下面我列举三位内行文化人对余叔岩的评价。第一位是大收藏家张伯驹,他是资深的京剧票友,对余叔岩的描述是四个字:"中正平和。"第二位是生理学家刘曾复教授,我认为他的治学禀赋是来自他的外高祖纪晓岚先生的遗传,尤其在京剧研究方面可称通才。刘曾复先生对余叔岩艺术说得比较多,我概括起来是这几个词:"真会"、"正好"、"广谱性"。第三位是苏少卿先生,他是当年春柳社的成员,我国话剧运动的先驱,又是京剧的"四大谭票"之一,他评论余叔岩只有两个字——"健康"。我想,用这几个词来描绘,颇能说明余叔岩表演艺术的本质。

先说"健康"。从京剧艺术的历史看,一些表演流派、风格或者特色的形成,和个人的生理条件有关,有些聪明人善于扬长避短,甚至把自己的短处变成一种特点,但这种特色是带有强烈个性的,往往是艺术的旁路或者支脉。然而余叔岩的文戏武戏以及嗓音的宽窄高低都比较均衡,非但一直在艺术的主航道上,而且没有病态,显得自然和干净。

再说"真会"和"正好"。余叔岩的艺术师承有序,无一笔无来历。他在谭鑫培的剧目框架里精耕细作,掌握艺术规律,符合形式规范,剪裁适度,让观众或者听众觉得增一份嫌长,减一分嫌短。他不追求特色,感情有所节制,不温不火,不嘶不懈。他告诫学生,在舞台上把艺术传达得恰到好处即可,不要刻意去追求观众的掌声。观众嘴里不叫好,心里叫好即可。在剧场不叫好,回到家里回味以后再叫好也行。

刘曾复先生还用"广谱性"来形容余叔岩的艺术,这是一个药物学名词,意思是某种药物能够对多种微生物或致病因子有效,用途比较宽泛。余叔岩的艺术影响了几乎所有后起的老生,就因为他不是个性化的,而是广谱

性的,比较普通和"官中",符合京剧艺术的普遍规律。

最后说一下"中正平和"。余叔岩的艺术通大路,归绚烂于平淡,在平淡里见深刻,于自然中出韵味。听余叔岩的唱腔,看余派戏,总觉得路子正,不偏不倚,不紧不慢。他所秉承的艺术原则是接通儒家的"中庸之道"的。

# 程砚秋的贵族精神

在二十世纪中国的艺术大师行列中,程砚秋无疑占有一席地位。许多学者和鉴赏家都对程砚秋的艺术成就和文化内涵有过精辟的论述。今天我想换一个角度,说一说程砚秋身上那种难得的贵族精神。

我们先来了解一下什么叫作贵族。所谓贵族就是在奴隶社会、封建社会以及现代君主国家里,那个在统治阶级的上层享有特权的人群。那么是不是凡是贵族就有贵族精神呢?不是。贵族精神的核心在于一种教养和气质,表现在公共责任心,对国家、社会的责任感。如果一个贵族除了有钱有势而没有上述美德,那就或许只能叫作暴发户。有贵族精神的人是看不起暴发户的。他们即使家道中落,破落成为穷人,也会保持着清高和自尊,仍然可以被称为精神贵族。由于精神贵族是自觉地肩负使命,所以有一种文化担当精神。那么中国的精神贵族在哪里呢?请看文艺界,程砚秋就是其中一位。

程砚秋出生在清朝的一个破落的官宦家庭,本姓"索

绰络氏",属于正黄旗。程砚秋的先祖当过相国,即大学士,父亲荣寿世袭将军的爵位,因此程砚秋是地道的八旗子弟。可是到了程砚秋的父亲这一代家道中落,沦为城市贫民,一家人靠母亲给人家缝缝补补勉强度日,于是就只好把程砚秋送去学戏。在那个时代,学戏的堂子是兼营男妓的所谓"下九流"的地方,程砚秋虽然拜的是私人的教戏师傅,但也属于"下三滥"。然而他在这个圈子里始终洁身自爱。他的本名是程艳秋,中间那个字是鲜艳的艳,可是后来他把艳字改成砚台的砚,让自己的名字里嵌有文房四宝之一。如今我们在程砚秋的日记里,经常可以看到他读史书的心得体会。翁偶虹先生在回忆录中谈到1926年与程砚秋初交时的印象,当时程砚秋22岁。翁偶虹先生说:我感到他是个沉默寡言的人,在我认识不多的名演员中,他似乎不像是个演员,而更像是一位学者。

程砚秋少年时代就受到康有为的门生罗瘿公的培养,得以读书、绘画和作诗,十分刻苦,逐渐能写出漂亮的诗文。在日本鬼子侵略中国期间,程砚秋谢绝舞台,在北京郊区青龙桥隐居,这使他有机会以大块时间潜心读书,

学识大有长进。从他后来著述中可以发现,对于一批古代戏曲典籍,他非但读过而且深有研究。他还关注西方的戏剧理论动向,关注我国新文化运动以后的剧坛发展。他学习汉语音韵学,很早就能用注音字母来描述京剧音韵。大家知道,在程砚秋成名之前梅兰芳的唱腔已经风靡天下,那么程砚秋的唱腔为什么能够另辟蹊径呢?原来梅兰芳在字调上较多用徽音和京音,就是安徽和北京方言的四声,而程砚秋换了一个音韵系统,采取湖广音,于是行腔的轨迹就不一样了,这是程派和梅派之间的一个重要区别。程砚秋之所以能够有这样的营造和突破,就和他对音韵学的掌握和研究有关。

艺术和学术的思维和行为方式是不同的。梨园弟子自幼学戏,能够执笔撰文者不多,更谈不上接受学术训练。关于京剧的学问多数是由痴迷于艺术的票友来做的,然而票友往往缺乏相关的舞台经验,在宏观和微观的结合方面常见一些缺憾。可是程砚秋不然,他能够把宏观和微观有机结合起来,切实地把技术提炼成学问,又以学术成果来解决具体的艺术问题,这是非常罕见的。程砚秋身后留下数十万字的皇皇巨著,构成了他不可替代

的文化价值。因此可以说,程砚秋虽然是个破落的八旗子弟,可是他在精神上、文化上非但不贫穷而且很富有,是个精神贵族。

1932年程砚秋在北平的《剧学月刊》上发表《告梨园公益会同人书》,他说"砚秋每想替我们梨园行多尽一些力,多做一些事。第一要紧的事,就是要使社会认识我们这戏剧,不是'小道',是'大道',不是'玩意儿',是正经事。这是梨园行应该奋斗的,应该自重的"。于是他宣布自己赴欧洲考察戏剧的计划,要"带一个有系统的报告回来,以为我们梨园行改进戏剧的参考"。后来他在欧洲的考察,历时一年又两个月,游历了法国、英国、德国、意大利、比利时、瑞士等六个国家。在此期间,他除了大量观摩以外,还赴大学听课,钻研法语,与同人交流,做讲演,推广太极拳等,留下了大量的日记和其他文字记载。回国后,他通过各种方式介绍欧洲戏剧,发表了一批论文,其中包括《程砚秋赴欧考察音乐报告书》、《话剧导演管窥》、《程砚秋谈旧剧的导演方法》和《巴黎剧场一瞥》等。他在考察报告书里,提出了关于改良戏剧的19项建议,系统阐述了他的崭新理念。

程砚秋在报告里提出舞台设施和美术方面的改进方案,他说"后台要大于前台",这不仅是为了改善演职员后台生活和工作的条件,还因为先进舞台装备需要空间保障。针对千篇一律的"大白光",他提出"应用专门的舞台灯光学",主张舞台要配置新的机械化设施,"用转台"。在八十多年后的今天,程砚秋上述建议都已付诸实现了。

程砚秋希望改革京剧音乐。他建议"音乐须运用和声和对位法"。他后来还提出把小提琴引进京剧乐队的设想,在《祝英台抗婚》里贯穿使用了人物特性音调,在《锁麟囊》里糅进了外国电影歌曲和梅花大鼓的旋律。值得注意的是,他的这些建议,起先很多人不理解,然而随着时间的推移,主旋律贯穿的作曲手法,多声部的配器和交响乐团介入伴奏体系的做法,逐渐被新创剧目所认可和采用。京剧界全面音乐改革的尝试,发生在二十世纪六十和七十年代之间的现代京剧运动中,如果寻找其理论源头,可以追溯到此前三十年的程砚秋的这个报告。程砚秋的这些创见,经受住了历史的考验。

中华人民共和国成立之初,程砚秋提出愿意亲自到

各地去进行戏剧文化的考察和调研,得到了当时中宣部和文化部负责人周扬同志的支持。他先到西北地区。第一次是在1949年11月份,历时将近一个月。第二次于1950年4月出发,11月份回京,历时七个月。他在西安的一座梨园庙堂里,发现石刻上的文字表明在乾隆以前和嘉庆以后这两个时段,当地戏班所供祖师爷不是同一位,由此推断历史记载乾隆年间"秦腔"属于皮黄系统,而后来的秦腔是属于梆子系统,二者虽然都叫秦腔但不是同一个剧种。他在新疆喀什遇到民间音乐家哈西木老人,听到硕果仅存的12套大曲,推断是唐朝的遗响,于是在当地有关领导的帮助下把这些珍贵的音乐资料进行了录音。程砚秋还发现,过去一向认为失传的《桂枝儿》、《劈破玉》等民间曲子,实际上在河南、甘肃、青海都还存在。继西北之行后,程砚秋又分别去了东北和西南。他马不停蹄,获得了大量的第一手材料,把调研所得写成了论文。过去人们研究唐代大曲都喜欢到印度音乐里去找印证,可是程砚秋《从维吾尔的12套古曲来研究古代东西音乐交流的情形》等论文问世后,学界终于了解到这项研究未必非要出国门,而在新疆也可以找

到相关资料。

程砚秋强烈的文化责任感和使命感,就是贵族精神的表现。除此以外,他的贵族精神还表现在对公共利益的关心和轻财重义方面。在德国游历期间,他一度想去柏林的皇家音乐学院深造,还想接受一个电影公司的聘书去拍一部故事片。可是后来他又想到,自己剧团里的一百多位演员还指望着角儿吃饭呢,于是就打消了这个念头,完成原定的考察任务后就回国了。程砚秋在隐居青龙桥期间,曾经捐造过一座小学,供当地农民的孩子上学。解放以后,为了帮助北京市民解决住房问题,他把在青龙桥、海淀区南大街的两处房子,还有在程家花园的18亩果园和60间房屋,都无偿地捐献给了国家。

所谓精神贵族,用孔夫子的话来说,就是"君子"。"君子"是孔子心中的理想化的人格。君子以行仁、行义为己任。君子也尚勇,但勇的前提必须是仁义,是事业的正当性。这里重温一下以前讲过的故事:1942年有一天程砚秋从外地坐火车回到北平,在前门火车站受到警察的检查,在他身上乱摸。程砚秋不能忍受侮辱,奋起抗击,打得他们一个个鼻青脸肿,狼狈逃窜。

人无完人。和梅兰芳一样,程砚秋也曾在1949年后的政治运动中盲目跟风,说过违心话,但总体上大节不亏。人们都说程砚秋的艺术格调高,程派唱腔柔中蓄刚,原来其实这样的艺品正是来自于人品和风骨,来自程砚秋的贵族精神。

周信芳说流派

周信芳和马连良都是在谭鑫培的身后为生行艺术开启新河的大艺术家。周信芳的艺术来源除了徽派一路以外,还继承了汉派一路。他于十三四岁时进京,曾经痴迷并学习谭鑫培的艺术。他的衣钵传人周少麟先生亲口告诉我,父亲给他说得比较多的是"老谭"一路的戏,如《空城计》、《连营寨》、《清官册》等,却从未完整地说过一出父亲自己创出来的"麒派"戏。周信芳为周少麟找的启蒙老师是产宝福、陈秀华和刘叔诒(天红),他们都是老生主流系统的教育家,而没有一位是周信芳一脉的麒派演员。

先说产宝福。他晚年在上海戏校教老生,据他的学生告诉我,产先生强调要多听余叔岩的"十八张半"唱片。我们从产宝福早年的学生李少春、厉慧良、徐荣奎,以及后来的孙岳、王思及等人的艺术表现,可知产宝福先生在教学上注重以谭鑫培和余叔岩的唱法来打基础,我们称之为"谭余风骨"。再说陈秀华。他早年艺名叫"小鑫培",后来以教戏为业。他教过的学生有谭富英、杨宝森、

李少春、孟小冬等,他们后来都拜在余叔岩门下或私淑余叔岩,因此陈秀华也有"余派教师"之称。刘叔诒呢,他得益于余叔岩的琴师李佩卿,可以说是余叔岩的私淑弟子。从延聘产宝福、陈秀华、刘叔诒课子这件事可见,周信芳认为学老生应该以谭鑫培、余叔岩为代表的主流路子来打基础。这就是我经常推崇的"谭余基础"(按,参见拙文《谭余基础论》,载《京剧丛谈百年录》,中华书局2011年1月北京第一版,第379页)。

童祥苓先生曾经向我介绍听周信芳平时吊嗓的感受:周信芳虽然嗓音有点沙哑,但心里所追求的是那种高亢激越的劲头和精神境界。童祥苓在排周信芳创造的《义责王魁》时,为了表达剧中人激愤的心情,一句幕内导板借鉴了高亢激越的余叔岩《战太平》的唱腔,这好像是篡改了"麒派",就受到了同事们的批评。周信芳知道此事后亲自来看排练,一听,却对大家说这样很合适,如果我有童祥苓这样的嗓子,一定也这么唱。这个例子说明周信芳的特色唱腔是根据自己嗓音情况因势利导而形成的,他不希望学生不顾具体条件而依样画葫芦。

被周信芳引为老生基础教学资源的是谭鑫培和余叔

岩,对于他们的艺术风貌应该怎样来描绘呢?简单地说就是比较大方、普通,工稳平整,可以成为许多流派的基础成分。这种艺术成分没有突出的特征而是各个方面都很均衡,即如梅兰芳的名言:梅派是没(有)派。梅派这棵大树可以分叉,派生出程派、张派,反之却不能;余叔岩这棵树上可以生出谭富英、杨宝森、李少春、孟小冬这些分支,反之也不能。这就是基础性流派和特色性流派之间的关系。梅兰芳和余叔岩都不追求特点,不追求过火的自我表现,呈现为中正平和、简易平淡、整体平衡的规格状态,这些就是作为基础的必要条件。

哲学家叶秀山先生在论述京剧美学的时候说,每个时期都有归纳了上个阶段成果的综合性的流派,这也就是形成以后流派发展的"源"。由这个"源",可以发展成许多支流,这些支流在不同的方面为某部门的艺术创造了新的因素,为更高的综合准备了条件,在一定的时期后,这些支流又会汇合成"源",把某部门的艺术推向新的阶段,产生新的具有代表性的流派。艺术的发展,就是这样循环不已,日见完善的。

叶秀山先生所说的"源"和"流"的关系,可以类比于

我们上面所说的基础性和特色性的关系。

这就不难理解为什么过去的教戏先生对初学者都是不讲流派的。如果我们回顾一下二十世纪中叶以前各科班和戏校所聘的生行教师,就可以知道老生教学是按照最普通的大路的模式打基础的。"取法乎上,得之乎中,取法乎中,得之乎下。"这里所谓的"上"即指作为"源"的基础。学戏是要从打基础开始的。

然而,这一约定俗成的梨园传统和戏校规矩,如今面临破除之虞。许多学生入戏校不久就归了流派。于是嗓子有沙音者往往被派去学麒,结果越唱越沙哑,过了变声期以后嗓子回不来了。同样,由于事先没有以谭余打基础,直接学杨(宝森)者往往变得缺乏高音、有肉而无骨、有松而无紧;学马(连良)者则往往发声都在口腔里而进不了头腔;没有经过谭鑫培的基础阶段而直接取法言菊朋的人,会把注意力集中在运腔的"弯弯绕"而失却风骨。我还认为,程派演员在学程之前,最好上溯一下程砚秋的源头王瑶卿和梅兰芳,先把嗓音开发出来,而不是一开始就亦步亦趋地学程砚秋晚年的声音,甚至去临摹他不得已而出来的"鬼音"。程砚秋还说,自己个头

大,做身段时只好蹲腿,谁知一些本来个子不高的"程派"演员竟如法炮制,那怎么会好看呢?

周信芳写过一篇《继承和发展流派我见》,他说:"流派的创始者,哪一个不带着本人条件的特征呢?你没有这个特征,是没有办法的事,又何必去生搬硬套这种特征呢?""那些表演技艺,实际上不过是表达人物思想感情的工具。这些技艺,只有在它确切地表达了人物的思想感情的时候,才能在观众的感情上起作用。""如果戏全演对了,而仅仅因为自己的禀赋与某一个流派的代表人物不一样,嗓音、身段不完全相像,这又有什么关系呢?"2003年,上海东方电视台为了给周信芳《斩经堂》唱片作音配像,就其人选请示周少麟,少麟先生出人意料地选定未曾学过麒派戏的武生演员奚中路。他看重奚中路艺术上的中规中矩。周少麟特地向我们透露说,周信芳生前曾抱怨,一些弟子和私淑者的过火表现,为麒派做了反宣传。他觉得现在有必要强调一下京剧表演的共性,反对那种不通大路,不讲究形式规范的所谓"个性表演"。

歌德在论文学风格时说,如果作风不能作为中介把主观和客观统一起来,那么作风就将变得浅薄和空疏。

黑格尔认为:"作风只是艺术家的个别的因而也是偶然的特点,这些特点并不是主题本身及其理想的表现所要求的。"王元化先生解释说,歌德、黑格尔所说的"作风"这个词,翻译过来的意思相当于我国书法、绘画、音乐表演中的"习气"。他说:"这种习气是不适宜于表现审美客体的,也不是作者创作个性合理的自然流露,而是脱离了艺术的内在要求。作者在表现手法上所形成的某种癖性,往往由于习惯成自然,不管场合,不问需要或适当不适当,总是顽强地在作品中冒出头来,成为令人生厌的赘疣。"王元化先生这里批评的"癖性"、"赘疣",指的就是艺术上不良的"癖好"和"习气"。

我赞同这样的意见:以特色为起点再追求个人特色,发展空间必然很小,而在基础大路上循序渐进,发展空间就比较大。现在专业戏曲院校学历越来越高,而成才率却未能与之形成正比,究其原因,与基础教育方面的随意性和功利性大有关系。在京剧艺术整体滑坡的情势下,一些演员提前退出了舞台,作为一条出路,被安排到戏曲院校去当教师。于是个别教师在传承所宗流派特点的同时,不知不觉地把前人和自己的习气,原封不动地传

给了学生,久而久之,必然是"五祖传六祖,越传越糊涂"。

我们这里介绍周信芳对于流派的看法,目的是呼唤基础理念的回归。据我所知周信芳平时言谈和笔下很少说出"海派"二字,"恶性海派"出现后,他对此更是深痛恶极。1949年以后,他出台演戏再也不用"麒麟童"这个艺名,而是用周信芳本名,力图避免因"恶性海派"而瓜田李下。周信芳反对因流派而产生的门户之见,特别提醒防止流派的宗派化倾向。他甚至不赞成对南派和北派做决然的区分,说:"难道北边的祖师爷挂髯口(戴胡子),南边的祖师爷就不挂髯口了吗?"

周信芳先生的流派观,切中时弊,值得我们认真反思。

# 附录

# 《京剧与中国文化》开课访谈

刘宁宁　翁思再

原载《华东师范大学校报》第1590期和《四川戏剧》2015年第5期,本文据此修订

**编者按**：从本学期开始，京剧学者、本校兼职教授翁思再先生在闵行校区开讲"京剧与中国文化"公共选修课。为此王元化研究中心助管刘宁宁硕士对翁教授作了访谈，摘要如下。

**刘宁宁**：这个学期您的《京剧与中国文化》课程被学校列为通识课程，吸引我来到课堂。我发现课堂里经常超员，甚至有从隔壁交大过来旁听的。请您具体谈一谈这门课的缘起和选课情况。

**翁思再**：首先要感谢王元化研究中心的陆晓光主任，他把这个课题的初步研发成果向中文系做了汇报，才使它今天成为选修课、通识课。这次共有80位同学选修这门课程，额度满了。学生情况大概分为三类。首先是大约四分之一左右的同学原来就爱好京剧，有一些知识积累，希望得以拓展和深入的；其次是对京剧有些粗浅的爱好，希望学会听戏看戏的，这部分大概占四分之二；再次

就是响应学校的倡导并对京剧有些好奇心的。这个班的同学不仅来自文史类专业,而且理工科的也不少,还有前来中文系借读的上海中医药大学一二年级同学。京剧之学涉及到文史哲和艺术等领域,它和中国固有的思维方式、抒情模式相关,属于边缘性、交叉性学科。京剧被联合国教科文组织定为世界非物质文化遗产以后,许多同学以一种文化自觉性来到这个课堂,我对此感到欣慰。有同学在作业里写道:"我本来是抱着好奇心来的,中央十一台从来不看,上了这个课以后,我对京剧感兴趣了,成了一个戏曲频道和京剧的爱好者。"(思再按:继华东师范大学之后,这个通识课程又在上海科技大学连续上了五个学期,在两校先后为我担任助教的是姜贤武和吴承尧,特此鸣谢。)

**刘宁宁**:您的课被安排在晚上,三节连上,整体听下来时间蛮长的;尽管如此,课堂气氛还是很活跃,学生听课的兴味很浓。请问您的主要经验是什么?

**翁思再**:我讲课的总纲是回应和传统文化有关的"王元化之问"。可是学生来自不同的年级,直接叙述元化先生的文化反思和中国文化里的抒情模式问题,会比较枯

燥,一时里许多同学可能听不进去。因此在讲完绪论之后,我根据吴洪森学兄的建议临时改变计划,从自己怎么会爱上京剧开始,现身说法,讲述我当记者、"票戏"和"游击式"做学问的经历。然后告诉同学们前辈学术大师对京剧的认知,他们怎样赏玩京剧。我告诉同学们,元化先生经常拿其他王门弟子后半夜还在读书这件事为镜子来激励我,与此同时他也提倡孔夫子所说的"游于艺"。他对同学们说:"思再是边玩边读书,玩出来的学问最可靠。"

**刘宁宁**:您的课很生动。请问您是怎样吸引学生的注意力,把握课堂节奏的?

**翁思再**:讲课不是宣读论文,它属于人类表演学的范畴。教师对于讲课内容的起承转合,声调的抑扬顿挫等,是需要事先有所设计的。上课铃声响过之后,我就会喊"同学们好——",声音要高亢而且有节奏,于是大家就会放下手机或者作业抬起头来,回应"老师好——"。起先他们的节奏往往滞后,我就打节拍要求跟着我重新演习,如此几次大家就跟上节奏了。这样的"游戏"不仅是为了尊师重道,更重要的是起到"拢神"的效果。每次开讲我

往往先回顾上次所讲的内容再进入本节课的讲述。在讲课过程中我会注意不断更新学生的视觉和听觉。如果看到陆续有学生把头低了下去,那么我就会设法转换话题,或者开口唱一段戏、讲个故事。讲到理论方面的内容时我会把语速放慢,以便同学们记笔记;对于关键词要重复说,以便学生加深记忆。我在解释中国抒情方式里的程式化特征时,会结合PPT的播映讲脸谱、画谱,之后换讲格律诗,讲了诗词平仄后再举所引用典故里的具体故事,就这样,做到内容既有序而又不时更新,于是学生就不容易散神。

**刘宁宁:** 我们在课堂上听您模拟四大须生,学唱四大名旦,还一边看《挑滑车》、《三岔口》、《拾玉镯》、《斩马谡》等戏的视频,一边听您解读,觉得特别引人入胜。

**翁思再:** 这些都是为了阐述写意艺术观。元化先生说西方艺术重在模仿自然,中国艺术则重在比兴之义。

**刘宁宁:** 您播映《挑滑车》里岳飞出场步履后边示范边说,他先出右脚向右拧身,背身走到大座前再向左拧身归座,否则就会"搅线",这就一下子把古代的提线木偶对京剧表演的影响说清楚了。

**翁思再**：京剧的起源来自多方面，正史忽略了傀儡戏的作用。还有关于"徽班进京"、"汉班进京"、"中州韵"等，我采信了一些文献上的新说，或者是自己做的田野调查和口述历史资料。比如历史上的战争居然促进了京剧的流播，这就是我的新论。总之我注重新的信息量，力图深入浅出。

**刘宁宁**：我知道您曾经长期在《新民晚报》当记者，擅长"内行写给外行看"。那么我想再问：您是如何看待今天京剧所处的局面，换言之，京剧的现状和艺术发展方向是什么，出路在哪里？

**翁思再**：从演出市场角度说京剧已经被边缘化了；从艺术的抢救角度看，有一项"音配像"的工程做得不错，但如何"活态"地继承和保护，这方面形势不容乐观。然而今天对于京剧本身的研究工作，进而以京剧的资源进行文化研究，却是方兴未艾。换言之，京剧的研究时代到来了。为京剧艺术找出路这件事，政府倡导，做了几十年，可是现在新剧目首先考虑的是题材和内容，而主动出于形式和艺术方面考虑的不多。其实京剧的受众面已经很狭窄，在宣传方面的功能远远不如许多后起的文艺样式，

而它的文化地位、美学品格恰是由其艺术形式造就的。因此我同意先贤提出的"剧种分工论",让京剧更多地承担艺术方面的功能,解决它所特有的写意型、虚拟性、程式化舞台艺术在当下的"活态传承"这个重要课题,实现文化保护和发展两方面的协调发展。国画大师李可染说,要以最大的力量深入传统,再以最大的勇气跳出传统,我认同这个理念,希望京剧能以"旧中出新,新而有根"的姿态接通先进文化。

**刘宁宁**:这个研究靠谁来做才能有效呢?

**翁思再**:目前紧缺的是既接受过学术训练,同时又接通京剧艺术和技术的人才,就是能够把宏观和微观有机结合的学者和作者。戏曲高等学府尝试在表演系本科之上搞研究生班,结果是出了少量学者,不过绝大多数此类研究生实际上主要还是通过口传心授学戏,而在人文方面的学术训练很难真正进入。这是因为从小入科班的孩子们在文化教育方面的先天不足。那么应该怎么办呢?我们不妨换个思路,争取在综合性、研究型的大学里,培养出一批爱京剧、懂京剧,并且有文化使命感的学生,启发他们进行学术研究和创作活动的兴趣。

**刘宁宁**：翁老师,我想到了另一个问题。如您所说,现在这些学生开始喜欢京剧了,那么课程结束以后有多少人能够坚持下去呢?会不会有人上了这三十几节课后,由于缺少持续的熏陶和指导,后来就把京剧丢开了?

**翁思再**：他们至少晓得一些相关文化的常识了。我的课程是从学会欣赏入手的,并以京剧为入口,引入中国传统文化的大花园,使学生浸淫其中,触类旁通,了解国画、诗词、汉字等和京剧文化的内在联系,进而了解中国抒情方式。另外我还相信,京剧这个东西,一旦爱好,往往会终生爱好。

**刘宁宁**：想来确实是这样。我在家乡读本科时跟着一位老师听了一学期戏,在京胡和月琴声里接受熏陶,后来一度中断。今天听了翁老师的课,我自然而然地回想起曾经所听过所看过的戏,以及一些京剧常识和梨园轶事,于是感觉被唤醒,对京剧的学习就接续上了。

**翁思再**：京剧的种子是埋藏在多数中国人心底的,却如同心理学所谓的"集体无意识"。然而它一旦被激活就会发芽,上升到意识的层面。京剧有中国几千年的文化、文学、舞台艺术的浸染和积累,它既有昆曲这种高雅文化

的引领,经过宫廷的磨洗和严格要求,又有民间俗文化的丰富养料,"文武昆乱"兼备,是一个集大成的艺术体系。苦难的中国经历了几千年封建社会、农业社会,然而恰恰是这种民间积贫积弱的状态,反而造成了虚拟性、写意型艺术样式的完善发育,成为中国独特的文化遗产,我们理应万分珍惜。京剧的资源太丰富了,积淀太雄厚了,我对它的文化前景很有信心。

**刘宁宁**:说到京剧文化,今天听您讲到中国抒情方式,介绍了很多王元化先生的学术观点,我想这也是一种传承。

**翁思再**:对啊!我的讲述最后会回到绪论所提出的"王元化之问",就是为什么京剧能集中、典型地代表中国传统文化的特征,为什么从京剧入门有助于比较快地进入传统文化的精神殿堂。我的课只是起一个"敲门砖"的作用,让同学们产生兴趣之后自觉去找书,继续研读。对自己来说也是这样,我是一边讲课一边学习。比如讲到《文心雕龙》里的"心物交融"和黑格尔说的"有限意志"、"有限智力"时,感觉自己没能解释透,于是回去就翻阅原著。

刘宁宁：现在许多高校都开设了同类课程，您能够说一下本校京剧通识课程的特点吗？

翁思再：高校的京剧通识课方兴未艾，没有惯例可依。据说有的学校是教唱段、做身段等，较多开的课程是表演常识和艺术、剧目的鉴赏。我想，请专业演员去上这些课是能够取得知识普及作用的。华东师范大学是一座研究型的高校，我们学校有王元化研究中心，有王元化教授开拓京剧文化研究的珠玉在前，因此要用好这一宝贵的资源。我的这个课程叫作《京剧与中国文化》（按：后几个学期改名为《中国抒情方式》），重在"文化"二字，这和单讲常识和鉴赏是不一样的。在我们课程里会多一些学理方面的开掘和阐发，揭示京剧的美学内涵和文化本质，接通王元化先生所说的中国抒情方式。我希望我的学生将来能在不同的工作岗位上，自觉保护民族优秀文化，并以自己的方式为京剧事业贡献力量。

刘宁宁：您在课堂上说过"爱之欲其生"，还有一句话是"替祖师爷传道"，看来您是身体力行啊！

翁思再：我再加一句："江山代有才人出。"谢谢您的听课和采访。

# 王元化的"听戏知音"翁思再

蓝 云

本文选自蓝云《王元化及其朋友》,
上海教育出版社 2020 年 5 月版

"梨花开,春带雨;梨花落,春入泥——",这首哀怨而又华美的《大唐贵妃》主题歌《梨花颂》,如今已在五洲四海传唱开了。《大唐贵妃》的剧作者是翁思再,先生说他的名字出自《论语》,因此我们都随先生叫他"思再"。思再是先生的"听戏知音",他不仅让先生晚年有听戏之娱,还配合先生完成了关于京剧和传统文化研究的理论课题。

先生的客厅里的来客,上有各级领导、学者名流,下有慕名而来的文化爱好者,在这林林总总的各色人等里,思再似乎是一朵"奇葩"。他被先生宠爱有加的原因,并不是那个正儿八经的大记者身份,而是长于演唱余派老生的京剧迷。思再骨子里浸透了西皮二黄,一度在东北"下过海";先生则说自己孩提时起就被父母抱着去戏园子,着实在北平听过不少名角儿(按:北京老观众称看戏为听戏),以至于直到年老都"本性不改",于是先生和思再成为一对趣味相投的忘年交。我初识思再是在 1990 年代中期,那一天他正和先生在客厅里谈笑,我的到来打

断了他们的连连戏话。先生给我们做介绍:"这位是翁思再,他是《新民晚报》的文化部主任,又是一个对京剧研究很有水平的资深票友,有关京剧方面的问题,我常常要请教他的。"思再站起身来对我点头微笑。他中等个头,带着一副镜片厚厚的眼镜,肤色白净,儒雅中透出一股书卷气。我们握了手,他说:"你一定就是蓝云吧,我早就闻此芳名,帮先生做了很多事情,谢谢你啊!"他的声音富有磁性,很好听。他告诉我前两年报社派他去北京做驻京办事处主任,现在回到上海本部工作,又可以常常过来探望先生了。原来二十世纪八十年代中期先生离开了部长岗位后,日子过得难免空寂,这个时候先生的老兄弟——晚报的总编辑束纫秋就带思再登门,把这位自己器重的下属推荐到先生身边。束伯伯告诉思再:因为元化先生喜爱京剧,希望能去为先生的生活增添一份乐趣,如果能够引发他的理论兴趣,那就对振兴京剧会有好处。从此以后,但凡外来角儿或剧目来沪上演,思再就会来告知看点在哪里,往往还会信手拈来一些京剧圈里的相关往事和"八卦",也令先生听得津津有味。思再经常找来好戏的录像带供我们随时欣赏。还记得有一回思再拿来一盒录

音带,先生边听边叫了几声好,却又产生疑问:"这是余叔岩的哪个版本啊?"思再抚掌大笑:"先生啊,这是本人模拟余叔岩之作,您今天不是过奖,就是耳拙了!"只见先生伸出大拇哥,又连连夸赞。思再在《新民晚报》文化版开创"马上评"文化新闻短评专栏,署笔名"范余馆主"的文艺评论见解老到,语言富有机趣,先生很爱看,因此每当晚报送到,先生往往先翻文化版看有没有"范余馆主",以至于后来思再被调到特稿部写大块文章时,先生说这是让思再"扬短避长"了。他不仅要求思再回文化版面,还曾想对晚报领导提出调思再到副刊去开专栏,每周出一次"范余馆主"。然而束伯伯却不以为然,他认为,一个好的新闻工作者应该是十八般兵器样样精通,光是"范余馆主"岂不屈了思再的刘郎才气。

有个时期思再几乎每天下午都来,师生二人在客厅里长谈。原来在先生的鼓励下,思再除了办报唱戏也进行文化研究,开始编著《京剧丛谈百年录》。此书集中百年以来有代表性的论文,陈列"五四"新文化运动以后各位学术大师对京剧的看法,反映一个时期的理论、议论和争论的概貌,进行反思、提炼和归纳,着重从文化角度来

观照和总结京剧的经验和教训。先生亲力亲为,给思再当"教练",帮助思再对材料分门别类,爬梳剔抉,教他如何访求,如何选编;思再则边听边记,时而会捧来一摞摞书籍或资料,常使先生沉浸其中。我在旁边听到过他们的讨论,诸如"大传统与小传统"、"模仿说与比兴说"、"善入善出"、"虚拟性、程式化、写意型",等等。在这个过程中我见思再似乎是逐渐悟道,他后来写道:"观千剑而后识器,聆千曲而后晓声。"就这么埋头苦干了几个月,一大本80万字篇幅的《京剧丛谈百年录》编就了,与此同时先生的《京剧与传统文化答问》长序也成文了。这是先生逾越自己原来研究领域的新课题,而思再也实现了束伯伯把他介绍到先生身边的初衷。《京剧与传统文化》先在刘梦溪主编的《中国文化》杂志发表,后来陆续被其他学术刊物转载或引用,赫然排在先生晚年的学术成果之列。我想,如果没有思再来到先生身边,那么先生的皇皇著作系列中虽有文艺批评、思想史研究和各种反思文章,但不会有对京剧理论研究这个领域的开拓。

这些日子我们是忙碌并快乐着的,友情日增。逸夫舞台是我们经常光顾的地方,有时张可阿姨同去,一起看

过《投军别窑》《锁麟囊》《失空斩》《打棍出箱》《贵妃醉酒》等。虽然张阿姨得病后记忆力减退,可是这些从小接受的文化熏陶渗透在骨子里,她会边看边给我说戏,如数家珍,头头是道。先生不赞成戏改,对现代戏颇多微词。思再也是传统戏的捍卫者,却又对现代京剧运动时期的音乐创作经验持肯定态度,于是他们之间有时会产生争论,不过只要一唱余叔岩就会握手言欢。

对于先生垂青于思再,老束伯伯当然很高兴,于是他的一部新的杂文集《一笑之余》要请思再去开口求序。不料先生看了书稿说不喜欢老束这一路文章,还说:"不喜欢的文章的序言,叫我怎么写!"这就让思再为难极了,他向我诉苦:"我是老束介绍给先生的。我的书序先生说写就写了,而现在老束来求我帮忙,结果先生却拒绝为他写序,叫我怎么交代?"就此拖了差不多一年,出版社实在等不下去了,于是思再不得不硬着头皮再去向先生催要。不料先生光火了:"你们怎么可以强迫我做不想做的事情!"让思再碰了一鼻子灰。我听说这个事后,叫思再不要着急,由我来见机行事。有一天陪先生去南京路新华书店签名售书,只见购书者排起了长龙,先生大喜。然后

我们由南京东路步行去福州路老半斋饭店吃午饭。一路上,我乘着先生心情愉悦就对他说:"王伯伯,我觉得,你还是应该替老束伯伯的新书写个序,几十年的老兄弟了,你对束伯伯最理解,也最有感情,这是义不容辞的!"先生说:"你了解我这个人是不肯说违心话的。"我说:"可是我早就听你说过喜欢他早年的作品,说是写得多么多么好,令我印象很深。""是的,他早年的小说写得非常好,可是和现在这些文章不是一回事儿!"我说:"束伯伯作为报社的总编辑,内容和文风怎么能够和解放前写小说一样呢?那么你就写一点你们之间青年时代的交游,从束伯伯早年的作品谈起,然后对他今天的文章做一些评点,这样还是可以写出既一篇不违心的而且弦外有音的序言啊!"果然这个话让先生听进去了,终于答应了请求。可是他写的序言并不是捧场文章(按:详见拙作《王元化和束纫秋》,收录于《王元化及其朋友》,上海教育出版社2020年版)。该序言的最后这样写道:"我觉得纫秋放弃写小说是一件憾事。当朋友们希望在《节日》(按:这是束伯伯早年的小说)以后看到纫秋更多的同类作品,正在翘首以待的时候,不知为什么,纫秋戛然中止,没有再写下去了。

纫秋以后所写的几乎都是短评。也许这是由于他的工作需要和时间限定只得如此吧。但纫秋现已退下,有充裕的时间,可以悠游适会从容命笔了。既然老朋友可以无话不说,我就利用为本书作序的机会,再次呼吁,希望老束贾余勇,再接再厉,继《节日》之余绪,写出更多更好的短篇来。"于是思再终于松了一口气,我也总算对老束伯伯有个交代了。

这里须要补叙一下我们一起听戏的故事。思再让先生晚年开心的事还在于把以前文人搞"堂会"的习俗引入这个"王门"的圈子。在他的策划下,我们会经常找个优雅的场所,和先生一起击节欣赏,接受京剧的熏陶。记得提供场所的有社科会堂、御花园、庆余宾馆、吴越人家、浦东干部进修学校等地。那些常被思再请来的朋友,唱老生的有李永德、刘佩君、言兴朋、王思及、奚中路、王佩瑜等,唱青衣的有李炳淑、赵群等,唱花脸的则是他的妹妹翁思虹。记得司鼓席上坐过周信芳的鼓师张鑫海,经常来担任琴师的是小伙子陈平一。在这些"堂会"上往往先由先生点戏,思再往往会把戏码写上"水牌"。有时先生兴致来了也会亮开嗓子唱上一曲。清唱会结束后先生会

请客慰劳演员和琴师。先生会把所有在沪的弟子们都叫来听戏。其他受到邀请的除了先生当年在上海地下党文委时期的老战友束纫秋和我爸爸蓝瑛以外，总有华师大的徐中玉、钱谷融、张德林、汪寿明等，还有李子云、闻玉梅、邵敏华、林其锬、陈念云、丁锡满、诸钰泉、张寅彭等老朋友，记得还有几次裘锡圭、章培恒、朱维铮等复旦教授也在座。活动后的饭局有时也会实行 AA 制，由我负责收"份子钱"，记得有一次先生学着《打渔杀家》里的戏词嚷一嗓子："催讨渔税银子的教师爷来啦！"

有一阵子，市里要求思再编写新戏以应上海国际艺术节，策划的新戏叫《中国贵妃》，意图是用新的包装来传承梅派的《太真外传》和昆剧的《长生殿》里的传统唱段，期待吸引年轻观众。先生知道后对思再说："好事啊！我来给你做'军师'！"于是先生提出了一堆建议，包括《中国贵妃》这名字不大像京剧，后来根据先生的提议这个戏在创作过程中一度叫《长恨歌》。先生要求思再对原汁原味的梅派唱段要尽量多地保留，并告以自己当年和杨村彬、俞振飞等讨论《长生殿》的往事，提出一些思路和观点供思再参考。可以说思再是带着先生的指导和期待来编这

出戏的。

记得是在2001年11月1日,《大唐贵妃》彩排在深夜进行,我们一群王门弟子来到上海大剧院"蹭戏"。拉开大幕,只见梨花满台,华清池烟雾氤氲,贵妃出浴,交响乐伴奏——这出戏分别由梅葆玖、李胜素、史依弘三组演员分饰杨贵妃,由张学津、于魁智、李军分饰唐明皇,满台生辉,交响华彩之余还有许多现代手法的运用。第二天先生见我,急切地问道:"戏演得怎么样?"我说:"极好,上场的都是角儿,唱得好,扮得好,舞台设计也好!就是深夜进入剧场时出了些小波折。""好好好,你就会说好,看什么都是好的!"原来对这个戏的批评声音传进了先生的耳朵,有人胡说舞台上出现杨贵妃"裸浴"的场面,思再是在糟蹋传统!先生信以为真,气极了,责备思再"乱来"。我代思再分辩说:"舞台上并没有杨贵妃裸体,不信你自己去看一遍?"先生说:"这种戏我是不要看的!"我说:"王伯伯,你看都没看,凭什么妄下判断?"先生固执地说:"不看也罢,提起来就生气。"就这样,满腹委屈的思再登门少了,先生也没得听戏了。次年的先生生日仍由我操办,地点在浙江省驻沪办的餐厅,理所当然得请上思再,其实我

知道先生心里是想见思再的。席间大家有说有笑,间或请谁来上一个即兴表演助兴。我想趁机缓解"寿星"和思再之间的关系,就提议请思再唱一曲《梨花颂》。于是思再应命放喉:"梨花开,春带雨……"唱毕四座鼓掌叫好。不料先生板起脸来对大家说:"什么意思啊?是在向我示威吗?!"此刻众人面面相觑,幸亏束纫秋伯伯出来打圆场才缓和了气氛。大概过了将近一年,电视播出《大唐贵妃》,正好无人来访,先生就有看没看地见到了这出戏。谁知他看着看着,感到出乎意外,这个戏确实很好看啊!他尤其推崇思再以音韵学的功底,为李隆基设计的"长生殿忏悔"唱段化用余叔岩的《摘缨会》,改了唱词而基本保持原腔。原来《大唐贵妃》并不像那些嚼舌头的人所说的那样乌七八糟,而是一出以别树一帜的样式保留了传统元素的戏,这完全符合先生"以西学为参照而不以西学为标准"的一贯主张。先生看完全剧后就立即拿起电话,对思再说道:"你写的戏是成功的,我以前看都没看就否定了你,这是我的不对,我向你道歉。有空还请经常过来,我想听你唱戏啊!"从此这一对"听戏知音"重归于好,先生的客厅里又经常充满欢声笑语。

思再有一位重要的教戏老师是北京的名票、大专家刘曾复教授,有一次趁刘教授南下,思再安排先生和他见面。那天先生早早穿戴整齐,坐在客厅恭候。及至这位年届九十的清华学长来到时,先生主动行礼,彼此三鞠躬,极其率真,这样的老辈作风令旁边的弟子们深受感染。刘曾复先生不仅能够唱念做打,还有既深入又新颖的理论见解,他和先生还谈及清华往事,颇多共同话题,相谈甚欢。先生留饭,我们还一起合影留念。

天下无有不散的宴席。回首往事,感叹唏嘘。晚年的先生百病缠身。有一天在医院的病房里,先生问及我爸爸在做些啥,我告诉他,爸爸在办出国手续,想最后再去一次美国探亲。先生却说:"你爸爸真是好胃口啊。我现在是什么地方都不想去了。"过一会儿他又说:"不过,如果有一场余叔岩的戏,我是爬也要爬过去听的!"我想,这真是一个不要命的戏痴顽童啊!他尽管无力听"堂会"了,但是仍在病床上编了一册《清园谈戏录》,里面有着和"听戏知音"共同切磋的篇章。先生直到生命的最后阶段仍然不能忘情于京剧,他在病榻上对思再耳提面命,深情嘱咐把"京剧与传统文化"这个课题继续做下去!

**刘曾复先生与王元化先生会面**
左起：蓝云（王元化先生秘书）、王元化、刘曾复、王思及（上海戏校教师）、翁思再

**作者翁思再（左）与王元化先生**

**图书在版编目(CIP)数据**

中国抒情方式：京剧简识/翁思再著. —上海：华东师范大学出版社,2020
ISBN 978-7-5675-9997-0

Ⅰ.①中… Ⅱ.①翁… Ⅲ.①京剧-通俗读物
Ⅳ.①J821-49

中国版本图书馆 CIP 数据核字(2020)第 025553 号

## 中国抒情方式
### ——京剧简识

| | |
|---|---|
| 著　者 | 翁思再 |
| 策　划 | 王　焰 |
| 责任编辑 | 时润民 |
| 特约审读 | 安圆圆 |
| 责任校对 | 张佳妮　时东明 |
| 装帧设计 | 卢晓红 |
| 脸谱绘制 | 刘曾复 |

| | |
|---|---|
| 出版发行 | 华东师范大学出版社 |
| 社　址 | 上海市中山北路3663号　邮编 200062 |
| 网　址 | www.ecnupress.com.cn |
| 电　话 | 021-60821666　行政传真 021-62572105 |
| 客服电话 | 021-62865537　门市(邮购)电话 021-62869887 |
| 地　址 | 上海市中山北路3663号华东师范大学校内先锋路口 |
| 网　店 | http://hdsdcbs.tmall.com |

| | |
|---|---|
| 印　刷 | 苏州工业园区美柯乐制版印务有限责任公司 |
| 开　本 | 787×1092　32开 |
| 印　张 | 12.5 |
| 插　页 | 6 |
| 字　数 | 145千字 |
| 版　次 | 2020年8月第1版 |
| 印　次 | 2020年8月第1次 |
| 书　号 | ISBN 978-7-5675-9997-0 |
| 定　价 | 50.00元 |

出 版 人　王　焰

(如发现本版图书有印订质量问题,请寄回本社客服中心调换或电话 021-62865537 联系)